第一本中國經典百色的寫真書

顏色中國

The Colors of China

黃仁達 編撰/攝影　　YAN T. WONG Editor / Photographer

目次

中國顏色

The Colors of China

前言

色彩源於大自然，華夏先民從觀察天地運行間，日出日落和時序更迭的自然景色中，得出赤、青、黃、白、黑為滋生宇宙大地色彩的五種基本色調的觀念，從而建構出「五色觀」色彩理論。有關「五色」概念的記載，最早見於上古文獻，專事記錄舜、禹和皋陶對話的《尚書·益稷》中。古人另外又根據土、木、火、水、金（五種構成宇宙萬物的基本要素）的五行法則而定東、南、西、北、中五個方位，並與顏色建立關係；又把權勢地位、哲學倫理、禮儀宗教等多種觀念融入色彩中，漸漸整合出一套獨樹一格的色彩文化系統，最後成為中華傳統文化的重要組成部分。

中國的傳統色彩文化是歷代政治經濟、社會風情、文學藝術、民俗節慶，以及思想觀念與審美標準的反映，內涵多彩豐富，同時應用範圍又十分廣泛。千百年以降，漢民族從服飾、建築、繪畫、書法、玉器、瓷器、工藝、家居擺設，以至生活飲食及漢醫藥理等傳統文化的各方面，均與色彩沾上了關係，亦顯示出前人對色彩的重視。

中國自西元前約十一世紀時的周朝開始，賦予色彩特殊的含義，把色彩分為「正色」和「間色」兩類；其中「正色」即前述的五色，而「間色」則由不同的「正色」以不同的比例調和而成，歸屬為次要的顏色，故又稱為「閒色」。戰國時期《孫子兵法·勢篇》曾指出：「色不過五，五色之變，不可勝觀也」，意即色彩可千變萬化、多不勝數，但始終離不開「五色」。可見這「正色」和「間色」的說法，與現代光學中的紅、綠、藍「三原色」理論（註1）和印刷術中的青藍、洋紅、

赤色

C0 M98 Y78 K10

黃、黑四色彩印原理（註2）很類似；即古人很早就意會到色彩的結構模式，只是在當時缺乏科學實驗的基礎。

中國傳統顏色繽紛七彩，色澤涵蓋領域寬廣細膩，且各色又分別傳遞不同的思想和意義。本書在爛漫迷人的色彩世界中，挑選出一百種自古流行至今，依舊發揮強大影響力，以及仍活用於現代華人社會生活的重要顏色；並對每種色彩的源頭出處、沿用歷史、應用特色，以至在政治、社會、文化上的含義進行系統式解讀。

為了介紹及闡述的方便，本書引用了現代色彩學理論中的四個基本專有名詞，即：色相、明度、彩度及色階（註3）來加以輔助說明。另外每種顏色又附提供示範及參考用的彩印色票，並分別標示各色彩的四色混合調色比例（範例說明見左圖），以方便讀者辨色鑑賞，同時了解中華色彩的知識，感受傳統東方色彩之美。

四色印刷色票範例

C：青藍　M：洋紅　Y：黃　K：黑

數目字表示該色的濃淡度（0…最淡→100…最濃）

CMYK四色印刷

magenta 洋紅
red 紅　　blue 藍
yellow 黃　green 綠　cyan 青藍

光色三原色RGB

註1：光學三原色（即基本色）分別為紅（red）、綠（green）、藍（blue），一般簡寫為RGB。若將這三種色光混合，便可以得到白色光，即日光。又日光在三稜鏡的折射下會分成七色；中國對於七色光最普遍的說法是：紅、橙、黃、綠、藍、靛、紫；亦稱彩虹色。

註2：在現代全彩印刷術中，主要應用四種基本油墨顏料，即青藍（cyan，簡寫C）、洋紅（magenta，或稱品紅，簡寫M）、黃（yellow，簡寫Y）及黑（black，簡寫K），若按照不同的CMYK混合調色比例，經由疊印，即可印刷出千百種的色彩圖文。

註3：在近代色彩學理論中，把色彩的定義分成四種屬性：

色相（hue）：指色彩的種類。色相和色彩的色調（tone）、色光的波長（wave-length）有關。例如五正色，或綠色、紫色等可清楚區分顏色的相貌。

明度（value）：表示色彩的強度，也就是色光的明暗度。不同的顏色，反射的光量強弱不一，因而會產生不同的明暗程度，即明度與色光的亮度（luminousity）有關。例如白、黑兩色的明度是分別顯示從明到暗兩極端的最大變化。

9．8

CMYK色彩立方體

彩度（chroma）：表示顏色的純度（purity），也即是色彩的飽和度及鮮艷程度。例如絳色（大紅色）、明黃色都屬於高彩度的顏色。

色階（levels）：色階即漸層色，指光色或全彩印刷的色彩豐滿程度。例如電視螢幕的標準有二百五十六色，四千零九十六色，六萬五千五百三十六色。亦即色階愈多，表示色彩層次愈細膩多彩。色階的稱謂與含義同時適用於光學和四色（CMYK）全彩印刷術。

CMYK色彩立方體系統是由德國阿爾弗・海格第雅（Alfred Hickethier）於一九五二年所設計，主要應用在四色印刷、染料著色劑等做調色校對參考用。該系統是以四色印刷用的基本油墨：青藍、洋紅、黃及黑色為主，按不同比例混合調色疊印後，各色編以色碼，色調按濃度深淺順序排列在一矩陣立方體上。最多可調和出一千種色階變化的顏色。

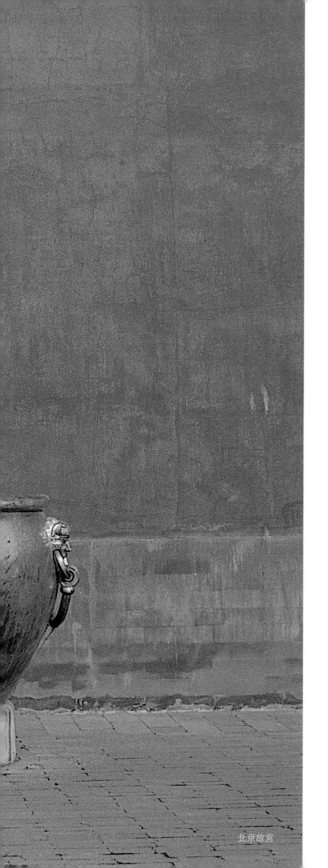

北京故宮

赤

赤色代表火與太陽，是原初先民最早膜拜的顏色。在中國傳統五色觀色彩理論中屬正色；在五行觀中屬南方，南方表火。

被納入赤色系列的紅色在中國象徵吉祥、喜慶、婚嫁、熱鬧與熱情。赤紅色貫穿了整部華夏歷史，紅色滲透到各個層面與領域，是中華文化的深厚底色。

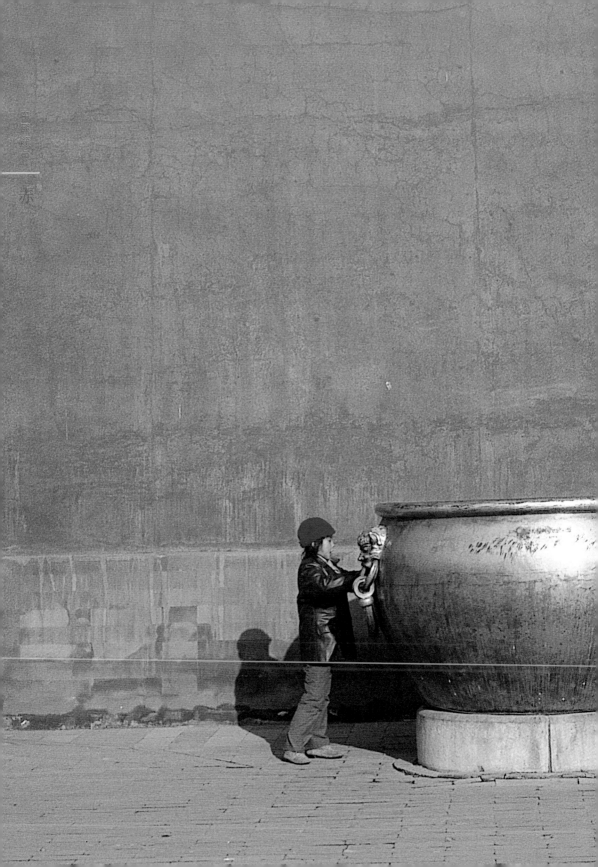

1 赤色

C0 M98 Y78 K10

赤色

　　「赤」是最早見於甲骨文上、數個含有形容色彩意義的古漢文字之一，字形結構從人（或大）、從火，即寓意人在火上被烤得通紅的色澤；或另一種解釋是「大火」為之赤。在東漢許慎（約五八—一四七）所編寫的《說文解字》中說：「赤者，火色也。」又因「赤」字比「紅」字出現早，所以在古時「赤」泛指各種不同彩度（chroma，即色彩的鮮艷程度）與明度（value，即色彩明暗度）的紅色；例如：赤可指暗紅的血色；又「色赤，椒好」（北魏·賈思勰《齊民要術·種椒》），意味鮮紅色的椒就是好椒；赤日是形容橘紅色的烈日等。

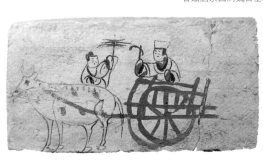

臨行話別圖　彩繪磚
甘肅酒泉西溝魏晉墓

赤色又是中國傳統的「五方正色」審美色彩理論中的五種正色之一，五方指五個方位，即東、南、西、北、中。先民在俯仰天地、辨析生存空間方向的同時，還認為大自然的五種基本顏色，即白是孕育色彩繽紛的大自然的五種基本顏色，即正色；而最早具體說明五色與方位關係觀念的是《周禮‧考工記‧畫繢》：「畫繢之事，雜五色。東方謂之青，南方謂之赤，西方謂之白，北方謂之黑，天謂之玄，地謂之黃」，而「五采備謂之繡」，是最高的審美標準。赤色自此代表了南方行（方位）色，屬火性，象徵炎熱的夏天，以及歸入朝代更替中的火德。

人類遠在創造文明之前已懂得用火，在中國上古歷史傳說的年代中，發祥於陝甘間的渭、涇流域的炎帝一族盛行對火與太陽的崇拜；因燧人氏「鑽燧生火」（《管子‧輕重篇》）發明了生火的技術而被尊稱為炎帝。同時，炎帝又為日神的形象：「炎帝者，太陽也。」（《白虎通義‧五行》）因火與太陽均呈紅色光澤，故炎帝亦被尊稱為赤帝；因而紅炎似火的赤色遂成為華夏先民最早膜拜的顏色之一，也開啟了中華民族對大自然色彩中的單色崇拜觀念。

在中國傳統的色彩觀中，同屬紅色系列的赤色比朱色較淡，《王制孔疏》解釋：「色淺曰赤，色深曰朱。」在民間繪畫藝術中，赤色顏料是用赭石或朱砂經研磨後獲得。歷來赤色不如紅色般多代表正面、幸福與喜氣歡樂的意思，而是背負著不少負面的意義，例如：赤地是形容寸草不生的土地；赤貧如洗是指身無長物的農民；赤腳即光腳；而赤字則是指財務虧本無盈餘。但赤誠是表示忠心或真摯；赤道為環繞地球的最大周徑的稱謂。

C0 M100 Y75 K15

香港路邊寫春聯小攤
一九六〇年代

紅色

漢語「紅」字大約在金文時期才出現，比早在殷商甲骨文中已考據出的「赤」字現身較晚。金文又稱鐘鼎文或銘文，是鑄造或鏤刻在青銅器上的文字，初始於商末，盛於西周，距今已有逾三千年的歷史。而「紅」字的結構左邊從「糸」，右邊從「工」，字義原指女子從事抽絲紡織與縫紉等手藝勞動的工作，故有女紅（音工）的稱謂，含義至今未改。

紅在舊日也代表一種色桃，原指桃色及粉紅等淺色階的赤色，《說文解字》曰：「紅，帛赤白色也」，即是說紅是赤色混合白色後所呈現的色調；帛是戰國時代以前對所有絲織品的統稱。

紅也用來形容絲綢織品中，以茜草、蘇枋、檀木等草木的天然紅色素經漬染後所呈現的顏色。先民又繼而以「糸」為字首不斷創造新生字彙，用來形容各種色澤深淺不一的紅色紡織製品，譬如緹是橘黃色的布帛，�959是赤紅色的絲繩，緅是青赤色的織物等等，使得人們無論是指稱不同種類的絲織物，或描述各種產品的色調時，在溝通表達上更加準確與細膩。而「紅」字從周代末期開始，又逐漸演變成代表赤色系列的泛稱。

大約到了西元七世紀的唐代時期，「紅」才真正成為一個專有顏色名詞，獨指色澤耀目亮麗鮮明的紅色，其含義一直沿用至今未曾改變，而且成為漢民族最討喜的顏色，甚至豐富了中國的歷史、文化內涵與民間的習俗。紅色在西方是代表危險、鮮血、激進、停止與急躁；但在中國卻是象徵著朝氣、權力、地位、正面、浪漫與性感等鮮明的國俗與民俗語義。

紅色是氣氛豪放不羈的唐朝的流行色彩，唐代皇帝所穿的常服是紅衫袍；三品至五品官職的朝服限用紅色。奔放熱情的紅色也是唐朝女子最鍾愛的時尚

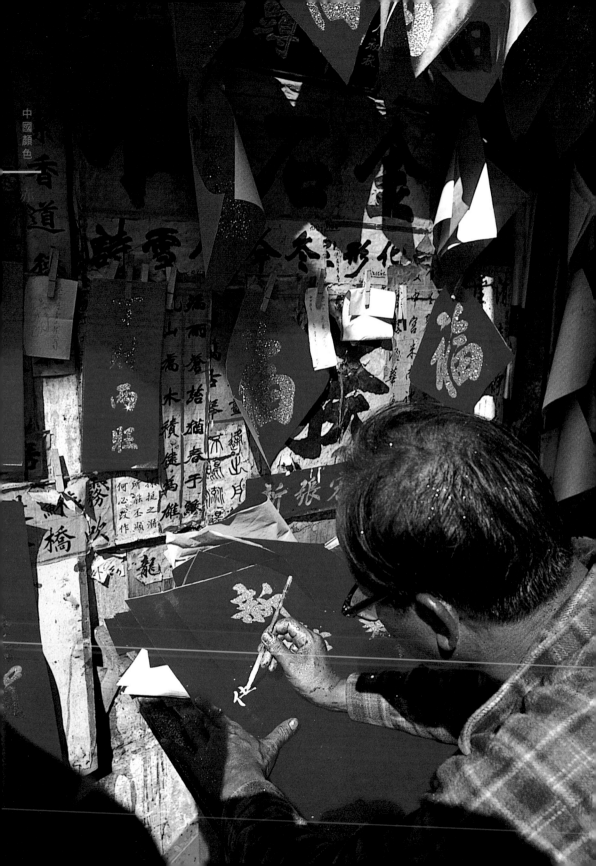

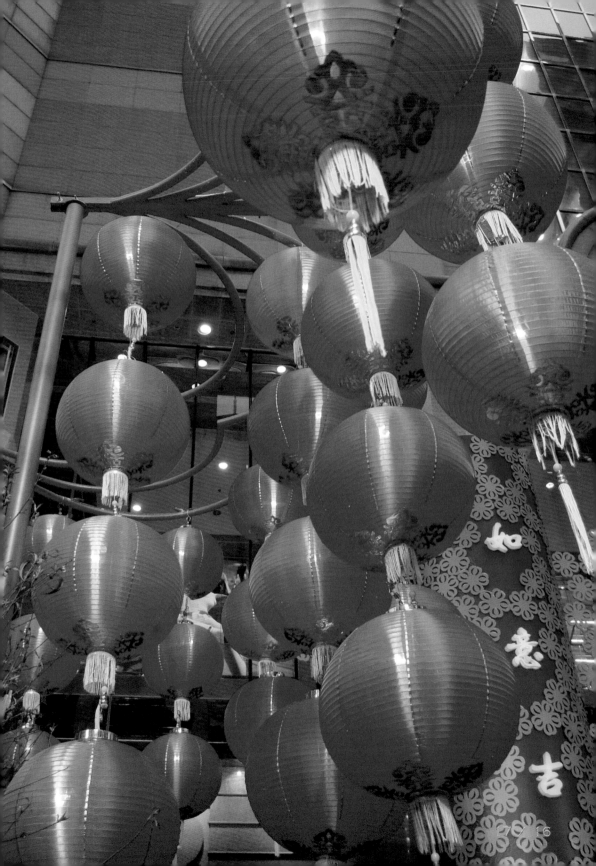

赤

色彩。唐代時期民間的婚禮服為青色，但士子階級可以穿紅色禮服迎娶新娘；到了宋朝，貴族女子容許穿著皇后的常服，即紅色大袖衣裳出嫁，從此男女新人都採用紅色婚禮服作為婚嫁喜慶的習俗，一直沿襲至今。

紅色在中國的政治上又象徵權勢與地位，在傳統五色觀色彩理論中與赤色同屬正色；在五行觀中屬南方，南方表火；明朝因國家興起於南方，又因開國皇帝姓朱（名元璋，一三二八—一三九八），所以當時的政治文化倡導使用象徵火的紅色，明代皇帝祭日神時都會身穿紅色御服，連皇城的圍牆也要塗上朱色以示皇居之地；自此朱紅色成了皇室建築的專用色，一直沿襲至清末。又因古代的宮殿建築的梁柱多用木材建造，在古代的五行理論中，火與木相生，所以梁柱都會漆上鮮紅色以作為相生對應。

在唐代時期，民間紅樓是豪門家眷的居所，紅樓指的是繪有艷麗彩畫的閣樓；然而紅樓入詩之後則意味著艷情：「長安春色本無主，古來盡屬紅樓女」（前蜀‧韋莊〈長安春〉）風流雅士則將女子美稱為「紅顏」、「紅粉」、「紅袖」及「紅妝」；又稱閨房為「紅樓」，紅色給人無限的遐想與綺念。

在傳統民間習俗上，凡是與節日、喜慶、吉祥、好運、熱鬧等有關的節慶及事物，都會以紅色來表現；逢年過節討吉利要發紅包；賺大錢要發紅利；滿堂紅、大紅人、大紅大紫則象徵成功；火紅表示熱鬧；氣運亨通、春風得意則說「紅光滿面」；但是臉紅則是形容害羞、難為情。唯「紅眼症」並非醫學上的名詞，而是指妒忌之意。在近代的政治運動中，紅色乃是進步、前衛與覺悟的象徵。

紅色貫穿了整部華夏歷史，紅色滲透到中國各個層面與領域，是中華文化的深厚底色。

3 赭色

C0 M77 Y77 K28

赭色

赭原指赤紅色的土地，《說文解字》曰：「赭，赤土也」，因泥土若含有氧化鐵元素，即會呈現紅色，中國古人早在數千年前就明白這個道理，在古籍《管子・地數》中已有說明：「上有赭者，下有鐵。」紅土是世界各地（包括中國在內）最普遍及最早利用的土壤，赭土色相（hue，即各類色彩的相貌稱謂）紅中帶褐，在古代中國仍被歸納在紅色系列之內。

赭土又名赭石、岱赭、赤鐵礦（Fe2O3），因這種礦土廣布全球各地，是原始先民在生活環境中隨手可得的赭色料材；赭土是一種穩定性較強的自然礦物色材料，因而最早出現在原始社會時期的岩畫，即以牛血混入赭土中當顏色繪畫。據中國美術史料記載，在秦始皇（西元前二五九—前二一〇）所興建的阿房宮內的彩壁畫用色中，亦包含了礦物色料赭色；另在古時的墓穴裝飾、敦

雲南大理

獵牛　岩畫　西藏其多山

煌石窟的壁畫上都有大量使用。因為赭色近血色，所以古人又以赭土塗面以做祭祀之用，在古代中國稱之為「赭面」。

中國自周代（約西元前十一世紀—前七七一）開始，上自皇帝官員，下至士庶的服飾，均以顏色來區分身分與階級地位；赭色曾經是象徵低賤的顏色，是囚衫用的顏色，因而在古時赭衣即代表罪犯。但到了五代時期（九〇七—九六〇），赭色的含義已有所改變，褐紅色的赭袍成了將士所選用的戰袍色澤；但赭紅袍則是比喻血濺紅袍、戰鬥激烈之意。而服色制度隨著朝代的更迭興替而易色，赭色到了唐高宗（在位時間：六五〇—六八三）時，曾經被選為皇帝的服用專色。

赭又可指臉色：「赫如渥赭，公言錫爵」（《詩經・國風・邶風・簡兮》），詩中的赫指火赤貌，渥是厚之意，錫通賜，爵是酒器；意思是說：他臉紅如赭色，公說賜他一杯酒。赭色另用在詩詞上又多了一份唯美與浪漫的氣息，譬如：「獨鳥沖波去意閑，瑰霞如赭水如箋。」（清・朱孝臧〈浣溪紗〉）

4 朱色

C10 M100 Y65 K0

朱色

朱，字形從木，本義為一種紅心木的名稱，《山海經・西荒經》曰：「蓋山之國有樹，赤皮，名朱木。又朱赤，深纁也。」纁屬一種紅色。朱亦代表一種色澤接近赤色的顏色，因西晉思想家、文學家傅玄（二一七—二七八）曾說過：「近朱者赤」（〈太子少傅箴〉），即古人視朱與赤是兩種色彩靠近的紅色；朱色亦納入傳統五色觀的赤色系列中，屬五正色之一，寄位於南方，屬火，代表光明向陽之色；又將羽毛色通紅的朱雀（火鳥，即鳳凰）列為鎮守南方的四靈之一。

華夏初民又相信紅色代表長生的顏色，故古代習慣以朱漆的棺槨土葬死者及親人；而祭器中亦以朱色為主：「墨染其外，而朱畫其內」（《韓非子・十過》）朱色在古時也代表尊貴的色彩。中國自西元前十一世紀的周朝開始，即利用不同的頭冠、服飾及衣色來定名位、別尊卑，以鞏固社會等級及穩定政

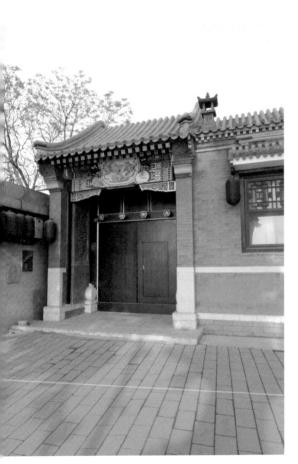

現今北京民宅

（上）蕉蔭擊球圖　扇面　絹本
　　宋　佚名
（下）列女古賢圖（局部）　屏風漆畫
　　山西大同石家寨北魏司馬金龍墓

治。「朱衣冠，執朱弓，挾朱矢」（《墨子·明鬼下》）是古代帝皇的專用裝扮色。在建築用色中，據晉代葛洪著的《西京雜記》中記載，漢朝成帝劉驁（在位時間：西元前三二—前七）的皇后趙宜主（即名舞姬趙飛燕），與妹妹所居住的寢宮即以朱紅色為主，黃金色為輔，極其精緻華麗。而朱門即紅色大門，是指王公貴胄的豪宅正門都漆上紅色，以示顯赫的地位。

服色中朱錦是宋代兒童的常用可愛服色；又朱紅色衣衫象徵女性的青春之美。朱色亦寓意大吉大利，在南宋文人咸淳的《臨安志》中，寫海神媽祖（林默娘，九六〇—九八八）每次出海飛翔救溺，都身穿朱衣以表示吉祥。

此外，明朝因開國皇帝姓朱（元璋），故以朱為正色。又明末清初人姑蘇才子金聖歎（一六〇八—一六六一），因對清人統治中國表示不滿而畫墨牡丹，並題字：「奪朱非正色，異族也稱王」，結果以文字獄遭殺身之禍；文句中的異族指滿人，意思是說朱明為滿洲人所奪，畫牡丹捨朱色而用黑色，即非正色，暗諷異族何能代表中華正統稱王？

5 朱砂/辰砂

C0　M85　Y100　K0

列女古賢圖（局部）　屏風漆畫
山西大同石家寨北魏司馬金龍墓

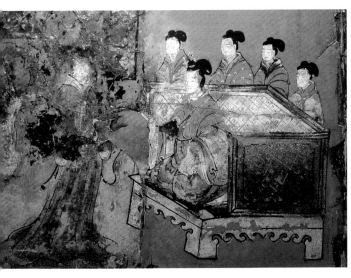

朱砂/辰砂

朱砂又稱辰砂，為古人最早使用的硫化礦物，早在六千多年前的河姆渡文化時期，先民已開始以朱砂礦物做血祭和紅色顏料使用。中國是朱砂主要生產國之一，其中又以湖南辰州生產的朱砂最佳，故得名辰砂。

朱砂屬六晶體、帶金剛光澤的礦石，化學成份是硫化汞（HgS），呈猩紅色；用辰砂製成的顏料在不同的時代有不同的稱謂：朱砂、朱沙、丹砂、硃、光明珠、真朱等。又因辰砂原石的品種有深淺、明暗的差別，故會生產出不同色彩的朱砂色；在中國古代已能將辰砂礦石粗製出三至四個不同等級的色階，以豐富紅色的彩度。

朱砂早在戰國時代（西元前四七五—前二二一）已被女性用作塗唇的美容顏料；戰國時楚人宋玉（約西元前二九八—約前二二二）就以「著粉則太白，施朱則太赤」來形容天生麗質，不用抹上白面粉與塗上口紅即明艷照人的美人兒；其時所指的朱即點唇用的朱砂，並非指胭脂，因為妍頰用的胭脂要到一世紀漢代時才從塞外的匈奴地區傳入中原，但漢代婦女仍沿用朱砂點唇，以增誘人的美態。

6 丹色

C0 M60 Y78 K10

朱砂色是覆蓋力很強的不透明色，具有防腐性，故又廣泛應用在古今壁畫中；現代專家在莫高窟、麥積山石窟、新疆伯孜克里克石窟等歷朝古壁畫及彩陶中分析出朱砂顏料成份。朱砂與石綠（見頁一四八）、石青（見頁一○八）是傳統繪畫用色中的主要礦物色代表，屬於有名的顏料。

古人又多用含金屬元素的朱砂及銀朱做漆器的塗料；而歷代帝皇又專以朱砂批閱點示奏摺公文，以示尊貴。辰砂也是古代漢方用藥，含毒成份，但主治清心鎮驚、安神及用於心悸。又辰砂的提純物稱「丹」，古人用它來煉製長生不老的仙丹，是道教伸仙術中不可或缺的重要製藥原料。

丹色

漢字丹的本義為丹砂、朱砂，指古代巴越地區出產的赤石（即辰砂）。古籍《山海經》中說：「丹以赤為主」，丹色的色相是紅中帶黃，近赤色，歸納在傳統的紅（赤）色系列，故在古代的「五色行」觀中屬南方，火色。在上古神話中，火鳳凰居住的巢穴就稱丹穴。

車騎圖　彩壁畫（局部）
東漢　遼陽古墓

丹砂及其色彩在道教中亦占有重要地位，古代術士為求長生不老藥，從朱砂等礦物中淬煉出的提純物稱之為丹；而道教中人稱神仙境界為丹台，神仙的居所叫丹台。丹亦指用朱紅色塗繪的物品：「以朱色塗物曰丹」（《博物志》）。古代中國以顏色區分階級及社會地位，朱紅色是周代帝皇與貴族的專用色；丹詔是皇帝的詔書，皇帝的御駕稱丹蹕；丹書鐵卷是皇帝頒給功臣使其後代有免罪特權的詔書。又丹禁是指天子所居住、給漆成朱紅色的禁城。

丹亦可解釋為染成紅色，例如《新唐書》中說：「殺卒四萬，血丹野。」意即殲滅敵軍四萬之眾，以致鮮血遍染草野。又在戰國時代，魏國規定犯罪輕罪者以丹布包頭以資識別；但丹紅色到了唐代是代表艷麗高貴的女服色彩。丹又可比喻為朱紅色，因中國古時常用朱紅色及青色入畫，故又稱畫為「丹青」；而丹楓是指在秋天中轉變成橘紅色的楓葉，是充滿詩情畫意的色彩。

丹紅色在古代中國也象徵高尚的情操與愛國的色彩，例如丹心與丹誠通常指對國家的忠貞，帶有做「烈士」的色彩。最著名的史例是南宋被蒙古人所滅後，寧死不屈的文天祥（一二三六—一二八三）在就義前所題的：「留取丹心照汗青」（〈正氣歌〉），意即把名字，忠義永留史冊上。

歷代帝王圖（局部）絹本　唐　閻立本

7 銀朱色

C0 M90 Y70 K8

銀朱色

色澤亮麗的銀朱，是中國傳統人造顏料，先民約在西元前五〇〇年的東周時期，已經把水銀（汞，Hg）作為防腐劑使用；到了西元前二世紀，古人又學會將水銀及硫磺合成，製造出這種色彩誘人的紅色礦物顏料；因其化學結構為硫化汞（HgS），成份與天然礦物硃砂（辰砂）相仿，與硃砂紅的色階接近，唯因人造顏料的色彩一般都比天然礦物顏料和土質顏料鮮艷，故銀朱比硃砂色更來得奪目討喜。又因這種人造紅色顏料主要提煉自水銀，故稱作銀朱。

銀朱的傳統人工造法，在明代科學家宋應星（一五八七—一六六六）的綜合性科學技術書《天工開物》中已有記載；方法是將水銀與礦物硫磺按十比二的比例倒進鐵鍋，充分混合後，以慢火加熱乾燒，首先生成的是暗紅色硫化水銀；接著鐵鍋加溫焙燒，把多餘的硫礦燃燒掉，最後呈鮮紅色的硫化汞細微結晶即在鍋蓋及鐵鍋內壁形成；將這些結晶刮下，粉碎成細末，再精製成用色料材。這種提煉法古稱「乾式法」或「昇華法」。因這種人工粉末可以得到橙紅

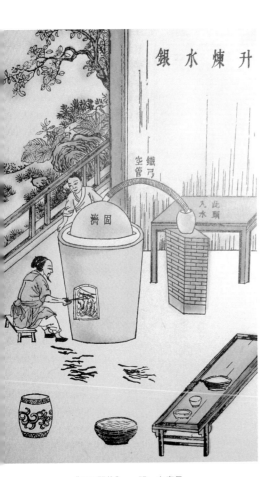

《天工開物》　明　宋應星

色、純赤色、濃赤色等人造朱，中國的畫師及工匠根據這些色階深淺不同的紅色，分別稱之為黃朱、赤朱和黑朱。人造銀朱的製煉法亦在日本平安後期的藤原時代（七九四—一一八五）傳至該國；日本畫師分別稱它們為黃口朱、赤口朱和鐮倉朱；「鐮倉朱」一詞來自鐮倉時代（一一八五—一三三三）繪畫作品中的深朱色而得名。

銀朱是中國傳統繪畫中重要的人造礦物顏料且歷史久遠，早在北魏時代（三八六—五三四）的敦煌壁畫中已被廣泛使用。現代學者專家也發現，古代藝匠亦以黃朱與鉛白等鉛化合物的顏料調和成粉紅色，當作敦煌壁畫上人物的膚色使用；但金屬鉛若長期與陽光及空氣接觸，會氧化變成黑色。在民間畫中，銀朱是塗畫專事抓妖捉鬼的鍾馗的習慣用色，也用來繪畫代表幸福的紅色蝙蝠。

銀朱粉末

屬水銀硫化物的銀朱顏料是中國人所發明，後經由阿拉伯傳入歐洲，所以這種艷紅色又被西方稱為「中國紅」。銀朱在中國是歷久不衰的流行色，直至二○○八年的北京奧運會和二○一○年的上海世界博覽會中的中國館，醒目的銀朱仍是象徵中國的代表色。

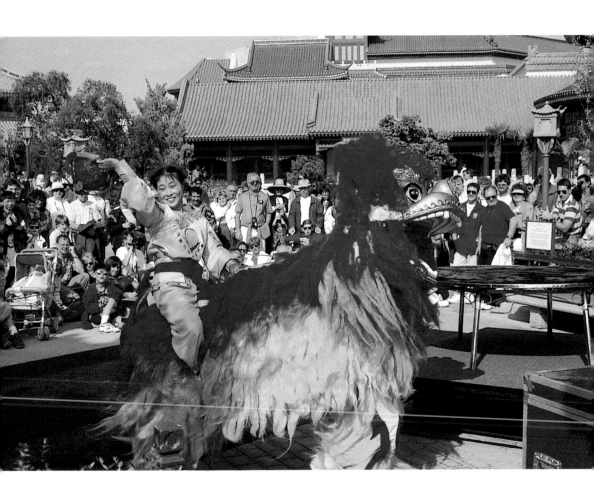

北方瑞獅

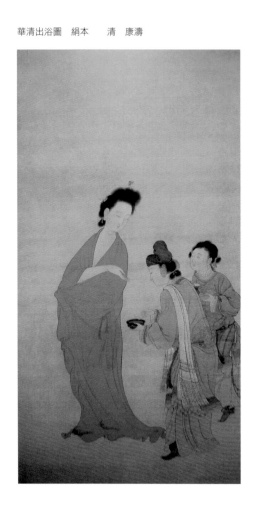

華清出浴圖　絹本　　清　康濤

絳色

絳從糸字部，原指一種絲織品，《晉書・禮志下》曰：「絳二匹、絹二百匹。」絳又是顏色名詞，絳色可經由茜草的紅色素重複漬染，不斷加深色度而獲得。而絳古謂之「纁」（紅色），本義為大赤色，《說文解字》解釋為：「絳，大赤也」，；及後又表示為深紅色，大紅色，即為傳統的中國紅色。

絳色其色彩的含義與用法會隨著時代的演進而改變。在《後漢書・輿服志》中記載，秦代的武將額頭上加絳帕（頭巾），以別軍階及貴賤。古代軍服亦常用絳色，以增強陽剛殺氣，同時也可以減輕將士因受傷見血時的心理壓力與恐懼感。三國魏晉時期（二二○─四二○）軍中將領又流行身披大紅袍，以表現威猛與神勇的形象。在小說家羅貫中（生於元末明初）筆下的赤壁之戰火

9 茜色

C0 M77 Y75 K28

燒連環船的著名故事中，曹操就是身披絳色戰袍上陣與敵軍對壘廝殺，只可惜在小說中曹操這一回就有點兒狼狽：「曹操回觀岸上營寨，幾處煙火。黃蓋跳在小船上，背後數人駕舟，冒煙突火，來尋曹操……黃蓋望見身穿絳紅袍者，料是曹操，乃催船速進，手提利刃，高聲大叫：『曹賊休走，黃蓋在此！』操叫苦連聲……」（《三國演義》第四十九回）兵荒馬亂中的炎炎烈火與曹操的大紅軍袍相互掩映呼應，羅貫中運用精鍊的文字與色彩的對比，把這場著名的戰役營造出驚心動魄、緊張懾人的視覺影像效果與張力。

絳色在中華傳統的紅色系列中也代表實用、賞心悅目、福氣與香艷的色彩。在衣著上「絳衣博袍」（《墨子·公孟》）是指深紅色的長袍；唐代皇帝的官服為絳色衣；據說楊貴妃（七一九—七五六）出浴時披的是大紅浴袍。宋代天子的朝服是絳紗袍。深絳色到了清乾隆後期被推崇為「福色」，所以流行深絳色的馬褂。而點絳唇原指胭脂紅唇，後成為詞牌名，出處源自南朝梁（四二○—五八九）江淹的《詠美人春遊》：「白雪凝瓊貌，明珠點絳唇。」

茜色

茜即茜草，又名蒨草，染緋草，紅藍，風車草等，英文稱Indian madder，是多年生草本植物，因根莖含紅色素，可做大紅色染料用。茜色是傳統中國女性最喜愛和最普及的服色之一。

茜草與藍草是人類最早應用於布帛漂染的植物染材，《周禮注疏》卷九曰：「藍以染青、蒨以染赤。」又據漢代馬王堆古墓出土的染織物色彩的研

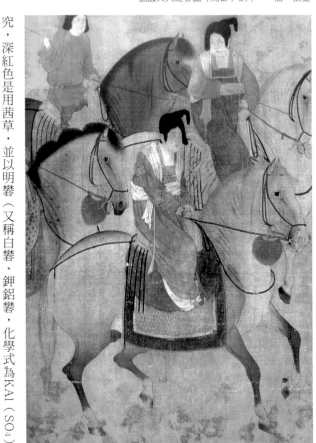

虢國夫人遊春圖（局部）絹本　唐　張萱

究，深紅色是用茜草，並以明礬（又稱白礬、鉀鋁礬，化學式為KAI（SO₄）₂‧12H₂O）作為媒染劑染成：即茜染在東漢時期（二五—二二〇）已流行。

茜紅色是漢代以前帝皇的御用服色，《漢官儀》中曰：「染園出茜，供染御服，通作蒨」，說明蒨草在漢代已以人工大量培植作為染布之用。茜色亦意味秀美的色彩，用茜草染成的茜紅衫裙，是古時少女最鍾愛的服色之一，南唐李中的《溪邊吟》便描述道：「茜裙二八採蓮去，笑衝微雨上蘭舟」，詩中同時洋溢出紅綠相襯的年輕活潑氣息。

大唐時代是中國歷史上文化與色彩最絢麗的年代，因受到西域文化的影響與胡服的風行，自由奔放的氣息尤其反映在女性的豪華俏麗的服飾上，茜紅

茜紅紗繡百蝶雙喜女服　　清

色就是當時的流行色之一；穿上茜紅裙的女子特別顯得風情無限，搖曳的艷紅蕩漾出曖昧也純情的旖旎風韻。唯紅裙並非只是俏女郎的專利，在元末明初小說家施耐庵的筆下，連開黑店專賣人肉包子的母夜叉孫二娘也不例外，在小說中她的妝扮是這樣的：「……露出綠紗衫兒來。頭上黃烘烘的插著一頭釵鐶，鬢邊插著些野花……下面繫一條鮮紅生絹裙，搽一臉胭脂鉛粉，敞開胸脯……紅裙內斑斕裹肚，黃髮邊皎潔金釵，釧鐲牢籠魔女臂，紅衫照映夜叉精。」（《水滸傳》第二十七回）造型雖然突兀恐怖，但也反映出母夜叉也愛穿紅裙扮靚的天性。

10 胭脂紅

C0 M84 Y70 K23

胭脂紅

在古代中國女性的化妝盒中，必有一樣不可或缺的化妝用品，那就是妍頰益增靚麗的胭脂。

以胭脂美顏的化妝術並非漢人發明，而是由生活在中國西北方的遊牧民族匈奴地區傳入中原。古籍中有關胭脂的名稱有多種寫法，如焉支、臙脂、支、燕脂等，均屬匈奴語的音譯。晉代崔豹《古文注》中有「燕支……出西方」，西方是指今天甘肅省內祁連山脈，古稱焉支。以描寫隋唐時代的地理志《西河舊事》（佚名）中亦有記述：「焉支山，東西百餘里，西北二十里，亦有松柏巨木，其水草美茂，宜畜牧。」焉支山為祁連山區中的一支分脈，位於今天甘肅省山丹縣境內。

青海草原

仕女圖（局部）絹本　唐　吐魯番阿斯塔那187號古墓

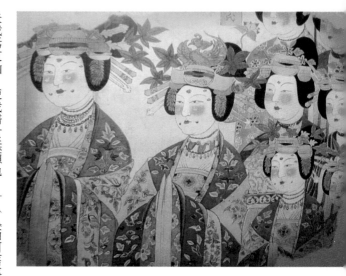

古代胭脂的材料主要來自於紅花（又稱紅藍花）、茜草或紫梗等植物，製作方法是將花朵捶搗淬煉成汁液再凝製成暗紅色的塗料，匈奴的婦女用作塗抹於面頰和嘴唇的美容顏料。西漢名將霍去病（西元前一四〇―前一一七）曾先後兩次揮軍打敗匈奴，攻克祁連山，並越過焉支山一千多里，讓漢朝完全控制了河西地區；被驅趕的匈奴人在哭訴喪失家園與土地的歌謠中唱道：「亡我祁連山，使我六畜不繁息；失我焉支山，使我婦女無顏色。」（《西河舊事》）匈奴人哀嘆男人失去了祁連山，再也沒有草原放養牲口供應糧食；丟掉了焉支山的匈奴婦女缺少了胭脂，那以後得靠什麼來打扮容顏呀？

胭脂大概在漢代開始從西北部傳入中原，成了漢族婦女抹面弄妝增添嬌艷的恩物，爾後胭脂再遠傳到東瀛。而加入牛骨髓、豬胰等動物脂肪以增加稠密滑溜及持久度的胭脂膏，則讓愛美的女士臉龐更加滋潤細緻又光亮；由此，「燕支」遂成了「臙脂」或「胭脂」，並使「脂」字更具意義。

胭脂的紅色元素也是古代繪畫著色的用料，但以胭脂作畫，年代一久，則有花退殘紅的走色現象，故現代國畫家多以洋紅（carmine）取而代之。

11 蘇枋色/木紅色

C0 M60 Y60 K37

蘇枋色／木紅色

女史箴圖（局部）絹本　東晉　顧愷之

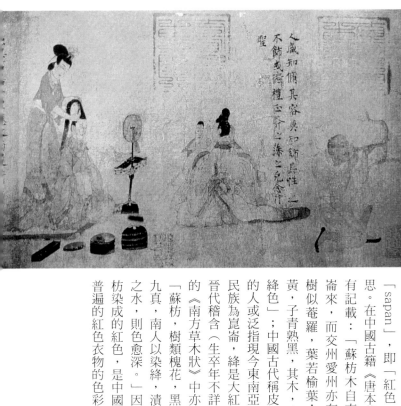

植物蘇枋，古時又有蘇木、蘇芳、蘇方、番子刺樹等名稱，因樹中含色素，可染纖維，是古代中國主要紅色植物染料之一。而在亞洲其他地方的民族，利用蘇枋漂染織物也有數千年的歷史記載。

染材蘇枋為熱帶灌木，原產自東印度地區及中國南方的雲南、廣東、廣西及海南島等地，蘇方木是現代東方普遍流行的專用名詞，據說它的字源來自印度尼西亞爪哇古語中的「sapan」，即「紅色」的意思。在中國古籍《唐本草》中有記載：「蘇枋木自南海崑崙來，而交州愛州亦有之，樹似菴羅，葉若榆葉……花黃，子青熟黑，其木，人用染黃，子青熟黑，其木，人用染絳」；中國古代稱皮膚黑黝的人或泛指現今東南亞地區諸民族為崑崙，絳是大紅色。在晉代稽含（生卒年不詳）所著的《南方草木狀》中亦記有：「蘇枋，樹類槐花，黑子，出九真，南人以染絳，漬以大庚之水，則色愈深。」因而以蘇枋染成的紅色，是中國南方最普遍的紅色衣物的色彩。

有關用蘇枋木染紡織品的方法，在明代《天工開物》中已有詳細說明：「用蘇木煎水，入明礬、柘子。」明礬是媒染劑，柘子即柘樹，又稱野梅子、野荔枝。古人知道用蘇枋染漬織物時，若加進明礬會起催化作用，布帛在經過複染後會產生深淺度不同的紅色效應。以蘇枋漬染織物的方法大約在唐代後期傳至日本，寫於西元九二七年的日本色染文獻《延喜式》中，亦記有用蘇枋漂染成不同色階的紅色的方法：「深蘇芳綾一疋：蘇芳大一斤，酢八合，灰三斗，薪一百二十斤。中蘇芳綾一疋：蘇芳大八兩，酢六合，灰二斤，薪九十斤。淺蘇芳綾一疋：蘇芳小五兩，酢一合，灰八升，薪六十斤。」文獻中提到的綾是一種單面有光澤及較薄的絲織物，酢指醋，薪是柴火。而以蘇枋染成的色彩在日本則統稱為朱枋色。

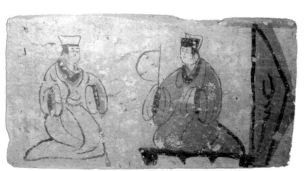

議事　彩繪磚
甘肅酒泉西溝魏晉墓

12 石榴紅

C0 M90 Y65 K10

石榴紅

石榴紅即赤紅，色相（hue，即色彩的種類）接近西方的洋紅（carmine，胭脂紅）。石榴別名丹若、若榴、安石榴、番石榴、金罌，原產中東波斯（今伊朗），據說是漢代張騫出使西域時，從安石國把榴種帶回來；當時稱塗林，即石榴的外語音譯。

石榴樹屬落葉灌木或小喬木，石榴九到十月結果，果肉多子呈棗紅色，可釀酒，古書以「艷若丹砂，流汁若醴」形容其子。在中國民間自古即將石榴視為吉祥物，取其「多子多福」之意。

石榴花，呈六瓣，花分橘紅、黃、白三色，花期長，為中國五月當令花，當中以橘紅色的石榴花最討喜；白居易以「火樹風來翻絳焰，瓊枝日出曬紅紗」和韓愈的「五月榴花照眼明」，來形容石榴花鮮艷惹眼的色彩。

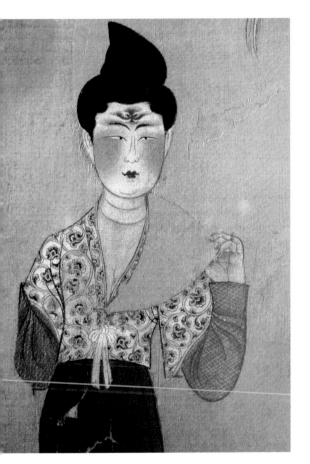

舞樂屏風　絹本　唐　吐魯番阿斯塔那230號墓

石榴花

石榴花朵除可觀賞外，也是歷代衣飾的重要染料。唐代崇尚冶艷之美，服飾色彩繽紛綺麗，其中以石榴花漂染的女服紅裙最流行；明朝文人蔣一葵的《燕京五月歌》中記述，當石榴花開的時候，千家萬戶爭買石榴花為家中閨女漂染紅裙；唐人萬楚的詩句「紅裙妒殺石榴花」，即點出當時紅裙與花競艷的風行景況。

大紅裙穿出女性的旖旎風情，石榴花的艷紅色也可比喻為女兒的情思，唐代武則天有一首〈如意娘〉即曰：「看朱成碧思紛紛，憔悴支離為憶君。不信比來長下淚，開箱驗取石榴裙。」意譯為：「看到紅花凋謝只剩下綠葉而思緒紛亂，面容憔悴消瘦全為了想念您。如果您不相信我近來（比來）因牽掛您而哭泣，那就開箱看看我穿過的大紅裙子上留下的淚痕吧」。可見紅裙也是唐代女性珍而重之的壓箱寶。

代表風情無限的石榴紅色是中華流行久遠的時髦顏色之一，直至清代曹雪芹（一七二四─一七六三）的《紅樓夢》中仍未褪色：襲人與香菱在蓊鬱園中偷換的是石榴紅裙；賈寶玉看見香菱石榴紅裙拖在泥巴裡，便說：「可惜這石榴紅綾最不經染。」（第六十回）

而在俗語中說男人被女子的美貌所征服，稱之為「拜倒在石榴裙下」，用詞一直通用至今，依舊充滿了艷情與艷味。

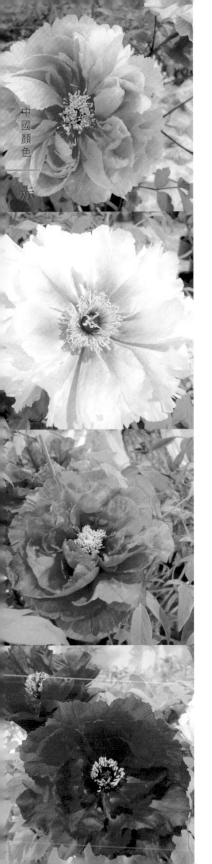

13 牡丹紅

C0 M95 Y70 K27

牡丹紅

在中國古人的傳統色彩審美觀念中，能夠以一種顏色比喻為富貴與榮華的，非牡丹紅莫屬。又若要列舉單一植物，只憑其獨有且變化多端的顏色，就幾乎可以囊括七彩色相環中每一色彩的，大概只有爛漫七彩的牡丹花才能辦到。

牡丹是中國固有的特產花卉，在古籍中已有數千年的野生記錄和兩千多年的人工培植歷史。原生長於中國西北部的牡丹又名芍藥、木芍藥、洛陽花，屬毛茛科芍藥屬落葉性灌木；故在秦漢以前，牡丹與芍藥不分，都統稱為芍藥。《詩經‧溱洧》有言：「維士與女，伊其相謔，贈之以芍藥。」詩歌是說青年男女遊戲於河畔，在野地上採集芍藥花（或牡丹）送給對方。古時的芍藥、牡丹就像今天的玫瑰，是當作愛情的信物。

牡丹之名始見於秦漢年代的《神農本草經》，最早只用於入藥，在漢方中稱丹皮；到了南北朝時期（三世紀—六世紀末），才有人將野生的牡丹移植至家中庭園，開始當觀賞花培植。據史料記載，當時的牡丹花至少已出現了紅、紫、黃、粉、白五種花色；到了宋代，牡丹已發展成數十種和培養出一些稀奇的品種，例如花顏如綠豆色的「豆綠」和近似黑色的「黑剪絨」等等。而經過

14 朱槿色

C0 M90 Y85 K0

歷代的不斷研發，牡丹花卉除了花型多所變化外，花色還增加了藍及複色等共九個色系。

中國自古以炫采的花色代表國色的，大約始於唐代，唐人劉禹錫（七七七—八四二）就說過：「唯有牡丹真國色，花開時節動京城」（〈賞牡丹〉），詩中的京城指長安，即唐朝牡丹天下第一的都城。牡丹花色得意，而且色彩深淺自如，所以是古人列花品評中直接以「色」為名的花卉；在北宋詩人歐陽修（一〇〇七—一〇七二）所寫的〈洛陽牡丹記〉中，即全部以「一擻紅，丹州紅，豆綠，鶴翎紅，甘草黃，姚黃，芽呈紅，朱家黃，榮府紫，魏紫……」等，來分辨不同的牡丹品種。五色百彩的奇妙色韻，流耀發采的牡丹諸色，豐富了中國傳統文化中妖嬈嫵媚的艷色系列。

朱槿色

朱槿色是指植物朱槿的花朵顏色，屬亮麗的紅色，在古時是用來比喻女子的美顏和胭脂的色彩。朱槿花的艷紅色雖然迷人獨特，但有朝開暮萎的特性，故古人在吟詠朱槿時，會寄託各種情思，或借喻人生無常及生命短促的色彩。

朱槿花又稱木槿、赤槿及大紅花，屬錦葵科落葉灌木，為熱帶及亞熱帶植物，遍及亞洲各地，也是中國南方常見的庭園栽培的觀賞花及種植於路旁的裝飾性花卉。朱槿花又因有朝開夕合的個性，故古名稱「舜花」，最早見於成書在約三千年前的原始詩歌集《詩經》中：「有女同車，顏如舜華」（〈鄭風·有女同車〉），詩中的舜華即朱槿花，能與容顏紅艷如朱槿花色的美女同車，當然會欣喜若狂。古詩亦同時點出這種花卉的悠久歷史。

古代文人又會將艷麗的朱槿花色譬喻為胭脂紅，宋人楊萬里的〈道旁槿籬〉即描述道：「夾路疏籬錦作堆，朝開暮落複朝開。抽心粗粉軟施摻，近蒂胭脂釅抹腮。」詩文是說夾路而生的木槿錦鏽成堆，雖然繁花朝開暮落，但卻周而復始。詩人接著正面描寫木槿花的鮮麗多姿，花形和花蕊如精美的糕點，花色紅艷如女子臉上的胭脂色；詩中的粗（音巨）粉（音汝或女）為古代一種以蜜和米麵煎炸而成的食物，摻是飯粒，濃的汁液稱釅，抹腮是形容朱槿花紅如女子塗抹臉龐的胭脂。

在人工食物染色素出現前，中國古代也用搗碎的朱槿花汁液染色蜜餞和其他食物，或製成醃菜供食用。又朱槿的莖皮纖維還可搓繩索，造粗布，織麻袋或製造紙張。

15 暮色

C0 M65 Y72 K10

暮色

　　暮的古字作「莫」，是形容太陽落在平原草叢中，表示天將晚的意思；《說文解字》曰：「莫，日且冥也。從日，在草中。」冥為黑暗之意。而暮色是指天色隨著太陽下山時，從藍天漸變成赤熱的橘紅色，是日夜交接間會令人讚賞的大自然景象之一。

　　紅日西斜的餘暉美色，自古即勾起無數文人雅士的詩興，像是：「煙中列岫青無數，雁背夕陽紅欲暮。」（宋・周邦彥〈玉樓春〉）詩中強調暮靄中青藍色與橘紅色的強烈對比，同時又描寫在殘陽紅光照射中天邊飛雁的黑色剪影，詩人以文字色繪出一幅美麗動人的暮色晚景。

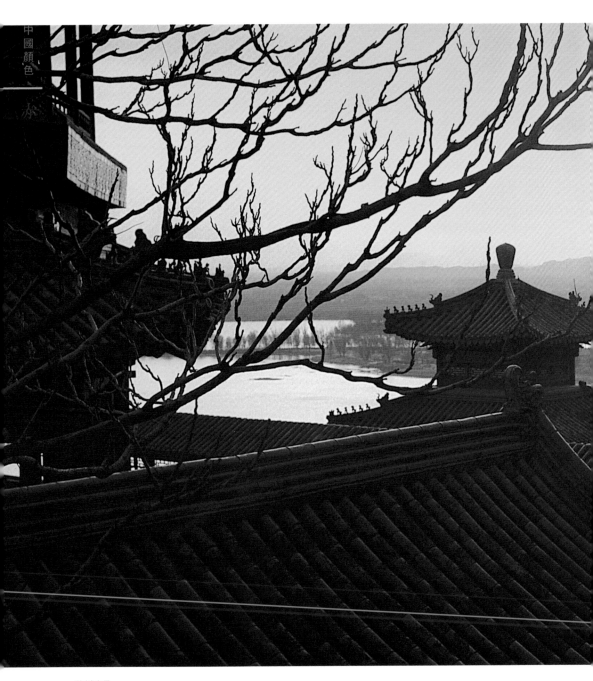

蘇州晚景

佛門自古素有規定，寺院晨早要敲鐘，日落時則鳴鼓，以作報時之用；在成語「晨鐘暮鼓」中，不單形容傳揚自寂靜深山中古剎的禪意聲響，也用來比喻警覺醒悟的話語。但黃昏將盡的暗紅暮色又可渲染成懸疑的色彩，是神怪小說中常用來營造不安氣氛的「前奏曲」，在清代文人蒲松齡（一六四○──一七一五）的《聊齋志異‧屍變》中即描述道：「一日昏暮，四人偕來，望門投止。」旅人在傍晚夕陽餘照時分投宿夜店，一股入夜將至的緊張詭異氛圍已然鋪陳完成。另外，古代官差在緝拿逃犯時亦多趁暮色昏暗時動手：「暮投石壕村，有吏夜捉人」（唐‧杜甫《石壕吏》）詩人只用了寥寥數字，就把場景、時間、人物都交代清楚，文字間充滿了現代電影的動感、氣氛與張力。

暮色雖然美麗動人，但又被古人用以比照人生中如日之將盡的老年景況，是形容時不我與的惋惜感情色彩，例如：「吾日暮途遠」（《史記‧伍子胥傳》）。又垂暮之年是比喻人到老年；暮齒指晚年，暮春則指晚春，是形容年華將逝的美人，像是「恐美人之遲暮」（楚‧屈原《離騷》）。

被納入紅形形的赤色系列中的暮色，卻不如其他色階的紅色彩調來得充滿活力、朝氣與幸福感。呈橘紅的暮色常被借喻為一種情緒複雜與矛盾的心理顏色，而用「暮氣沉沉」來表示人生了無生氣，應該是這種自然色澤的最佳寫照。

16 玫瑰紅

C0 M100 Y100 K35

玫瑰紅

花色惹艷狂野，如情慾般澎湃奔放的紅玫瑰，在西方，遠自古希臘時期已被視為愛情的化身和浪漫感情的信使；而在傳統中國也有「花有情深只有紅」的比喻和愛情色彩觀。在文人雅士筆下，紅如胭脂的玫瑰則象徵極為風流，但品格自高的花色。

玫瑰別稱「刺玫花」、「徘徊花」，古時民間又稱「離娘草」。玫瑰與薔薇、月季同屬薔薇科（Rosaceae）薔薇屬（Rosa）的姊妹花，因它們的花形十分相似，常令人混淆。其中的分別是玫瑰幹莖帶刺，花形較小，花朵顏色單一，且花期短；薔薇花則是薔薇科的原種花卉，花枝較柔軟，能攀牆附籬，花多而簇生；月季是玫瑰與薔薇反覆雜交而成。

里（一一二七─一二○六）的〈紅玫瑰〉中，早已細說分明：「非關月季姓名同，不與薔薇譜牒通。接葉連枝千萬綠，一花兩色淺深紅。」詩中的牒即譜籍。

在中國作為庭園觀賞花的玫瑰，其人工栽培的歷史最遲大概始於西漢（西元前二○六─西元八）時代。玫瑰花色在古時也被喻為酥色、艷色。文人又從花卉的顏色互相對比，認為玫瑰可與桃李媲美，相對比，認為玫瑰可與桃李媲美，成為天艷的三色，而且玫瑰的香氣更屬芬芳花香中的第一香，清代

《本草正義》就評鑑為：「（玫瑰）花香最濃，清而不濁，和而不猛」。清末投身革命運動的俠女秋瑾（一八七五—一九〇七）也曾寫有讚頌玫瑰的詩句：「聞道江南種玉堂，折來和露鬥新妝。卻疑桃李誇三色，得占春光第一香。」（〈玫瑰〉）詩中的玉堂指豪華的府第，新妝指新上妝的美女，誇三色是說玫瑰與桃李媲美爭艷；又因玫瑰自古被喻為品格自高的花卉，這首七言絕句應是鑑湖女俠借重殷紅如血的玫瑰以自喻的移情吟詠之作。

隨著時光的流轉，現代華人亦受到西方的文化影響，在二月的情人節中，都會給心儀的愛人獻上一束冶艷的紅色玫瑰花以示愛意，而帶刺的玫瑰也恰似愛情長跑中的經歷，亦即是說，既可享受甜蜜的滋味，但也要抵受得住刺痛。

17 曙色

C0 M81 Y100 K20

曙色

曙字原義為天亮、晨曦及晨光；曙色是形容旭日初升時，金光萬象的陽光色彩，顏色呈紅中帶黃，或偏橘紅色。曙光在仲夏間明朗的天氣裡，特別絢麗奪目；在近代中國，曙色亦稱東方紅。再看，曙光亦代表希望與朝氣。

大自然的曙色又因地理環境的不同而有色階上的差別，據說在中東建城於博斯普魯斯海峽（Bosporas Strait）旁的土耳其首都、即古城伊斯坦堡觀賞海上日出特別有名，甚至有一個特別的美稱：「伊斯坦堡晨曦」（Istanbul Dawn）而聞名世界。博斯普魯斯海峽介乎歐亞大陸之間，每當早上太陽從水平線上徐徐升起時，晨光千變萬化，而且清澈明亮炫目，會令人屏息期待。

海上日出古稱海曙，中國古代文人亦有吟哦日出海中的詩句：「雲霞出海曙，梅柳渡江春，淑氣催黃鳥，晴光轉綠蘋。」（唐・杜審言《和晉陵陸丞早春遊望》），文中之雲霞為紅雲，綠蘋是蘋草，淑氣指春天的和暖氣息，全詩只二十個字，即出現橘紅、粉紅（梅）、嫩綠（柳）、黃及翠綠（蘋草）等多種色彩，可看出早起的詩人對觀賞黎明晨光第一線的喜悅和對色彩的敏感度。

簪花仕女圖（局部）絹本　唐　周昉

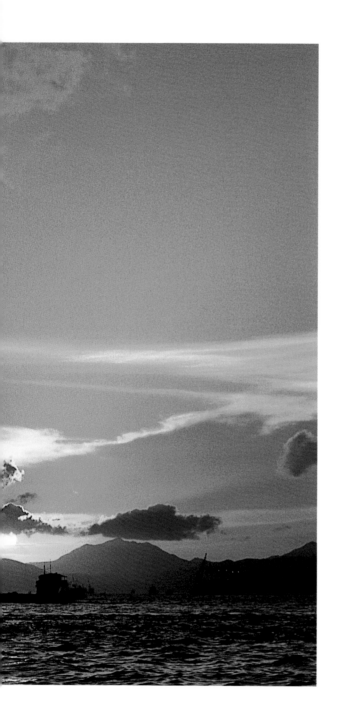

曙紅色亦是國畫顏料中的用色之一，在清末西方的洋紅色顏料仍未傳入前，中國畫師大都用赭石或銀朱混入白色的蛤殼粉，調和出仿照自天然曙光的濃橘紅色著色入畫。因唐朝國勢強大，民風開放自由，女性盛行濃妝艷抹，所以在唐代的卷軸或壁畫上，畫家及畫匠即以上述的人工調成的曙紅色渲染畫中人物的面色，以求達到濃艷的「盛妝」效果；在唐代畫家周昉（七六六－七八五）的名作「簪花仕女圖」中，畫家即用曙紅色設色，彩繪出卷中身披絳羅紅衣，色彩濃麗的仕女形象。周昉的工筆畫除了線條纖細、色彩鮮明及情節生動外，也反映出唐代關中地區（渭河平原），婦女崇尚身材豐腴、面龐渾圓和衣飾著物風格的美女標準與審美觀。

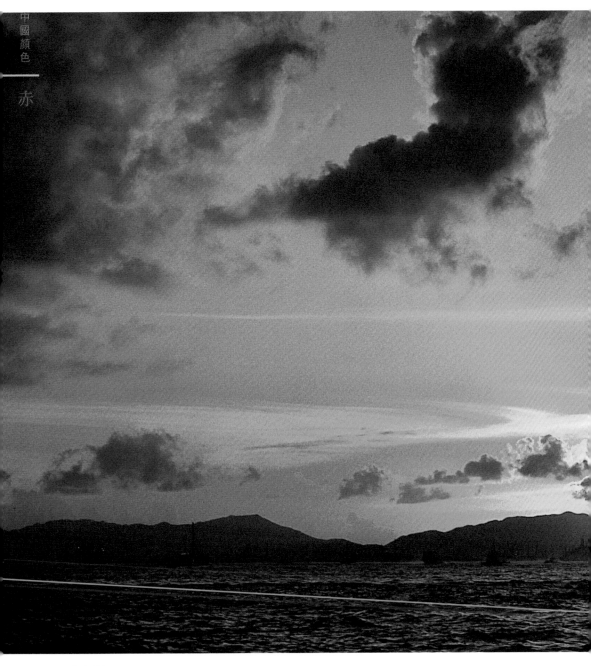

海上曙光

C0 M49 Y26 K5

梅花　水墨畫　冊頁　　當代　朱屺瞻

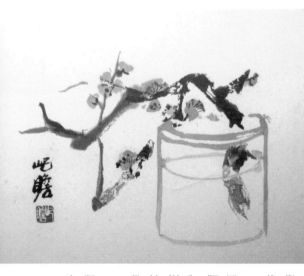

紅梅色

紅梅色是指梅花的花色，呈紅粉色澤，在中國傳統色彩觀中，紅梅色代表冷艷，色感性格來自被喻為無懼於風霜的梅花。

隆冬正月梅花當令，梅花是一年中最早萌開的花卉，元朝文人楊維楨（字鐵崖，一二九六—一三七〇）有詠梅詩說：「萬花敢向雪中出？一樹獨先天下春。」梅花在寂寒的冬天兀自心蕊怒放，旁若無人，耐寒不屈，俏梅遂成了不畏霜雪，堅毅不妥協的象徵。明末清初文人李漁（一六一〇—一六八〇）在《閒情偶寄》中，亦將梅花定為冠壓群芳的花魁。而唐末五代文人崔道融又對梅花的香氣評鑑為：「香中別有韻，清極不知寒。」（〈梅花〉）

紅梅在古代中國又是象徵情愛的色彩：柳夢梅是明代劇作家湯顯祖（一五五〇—一六一六）的《牡丹亭》中的男主角，劇中有一座梅花觀，觀內長有梅樹，愛梅的杜麗娘為情而抑鬱成疾，死後葬在梅樹下。在《牡丹亭》中，杜麗娘最後還魂與柳夢梅成就了一段姻緣。

代表梅花花神的宋代壽陽公主也有一段與紅粉色的美容術「梅花妝」有關的美艷記

載：「宋武帝女壽陽公主人日（即正月初七日）臥於含章殿簷下，梅花落公主額上，成五出花，拂之不去。皇后留之，看得幾時。經三日，洗之乃落。宮女奇其異，竟效之，今梅花妝是也。」（《太平御覽・時序部十五・人日》）而宋代婦女，確有以粉紅色的梅花印額，以示嫵媚的流行化妝術。

在中國傳統文化裡，古人喜將梅的花品比喻為人的氣質；而紅梅色在熱情奔放的紅色系列中卻獨樹一格，給單挑出來，成為高傲、冷艷、孤寒與癖性的代表色。

唐代仕女俑　新疆出土

19 桃色

C0 M70 Y0 K0

桃色

桃色指桃花的顏色，為粉紅色；因桃花色彩妖冶嬌媚，自古以來，文人多以桃紅比喻女子的姣美姿容：「鮮膚勝白粉，慢臉若桃紅。」（南朝梁‧劉遵之《繁華應令》）可見桃紅色在中國傳統文化與色彩觀中屬於動人的艷色。

桃色在中國自古又多用來比喻為愛情的色彩，每當桃花吐妍，像一片撥天的烈火時，也是戀愛與論婚嫁的季節。《詩經‧周南‧桃夭》即描述道：「桃之夭夭，灼灼其華。之子于歸，宜其室家。」〈桃夭〉是中國詩歌史上第一次把女子比喻為鮮花，灼灼是形容桃花色紅如火，古詩中也寫道姑娘忙著辦喜事的情景。又唐貞元年間進士崔護的名詩：「去年今日此門中，人面桃花相映紅；人面不知何處去，桃花依舊笑春風。」（〈題都城南莊〉）寫的是詩人重遊舊地時，對眼前的景色依舊，卻人事已非的惆悵與失落感。後人遂把男女間的情事稱作桃花運。至於桃色新聞則是現代人描寫異性間關係糾纏不清的新名詞。

花期短暫的桃花，又被喻為薄命紅顏；明末清初文學家李漁曾說過：「色之極媚者莫過於桃，而壽之極短者亦莫過於桃。紅顏薄命之說，單為此種。」但對一千六百多年前東晉大詩人陶淵明（三六五—四二七）來說，映山紅漫飄搖的桃色卻如夢境般浪漫的色彩，桃花源既是理想的人間仙境也是世外桃源。

桃色在中國漢族傳統的服色上亦另有含義；明代開國皇帝因姓朱，遂以朱紅色為正色，是帝王的尊用色；一般平民女性只能穿桃紅、紫、綠等間色的衣服，間色是指五正色之間的混合色，例如青與黃色之間的綠色，赤與白色之間的粉紅色等等。又因傳統封建的大家庭中，妻妾眾多，在節慶大典及正式盛會中，只有正室才容許穿著正紅裙，側室只能穿桃色或其他間色的服裝，以分別身分地位的尊卑。

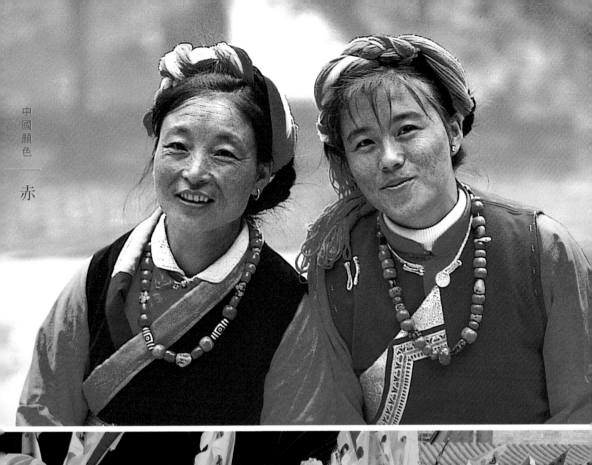

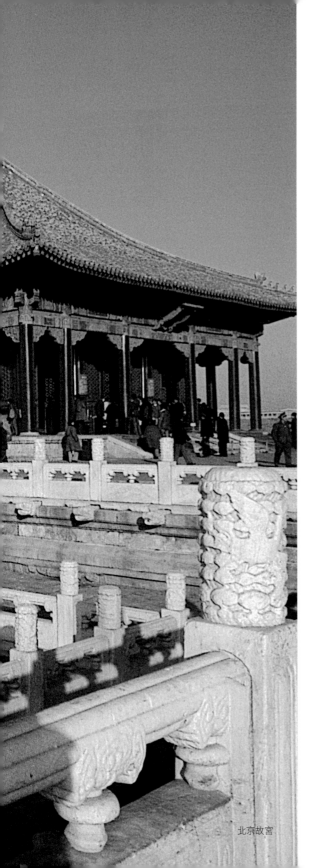

北京故宮

黃

「天地玄黃」是華夏先民最早認定為盤古初開時混沌天地的原始色彩。

黃色又代表孕育萬物與繁衍中華民族的大地；因而黃土是先民敬畏膜拜的對象。所以在五行學說中黃色屬土，表示生命的源起，也代表位處四方的中央，即最高權力之所在，曾經是帝王御用的至尊顏色。

黃色是中國最古老的布帛色染與繪畫顏料用色之一，又是佛家推崇的宗教顏色。

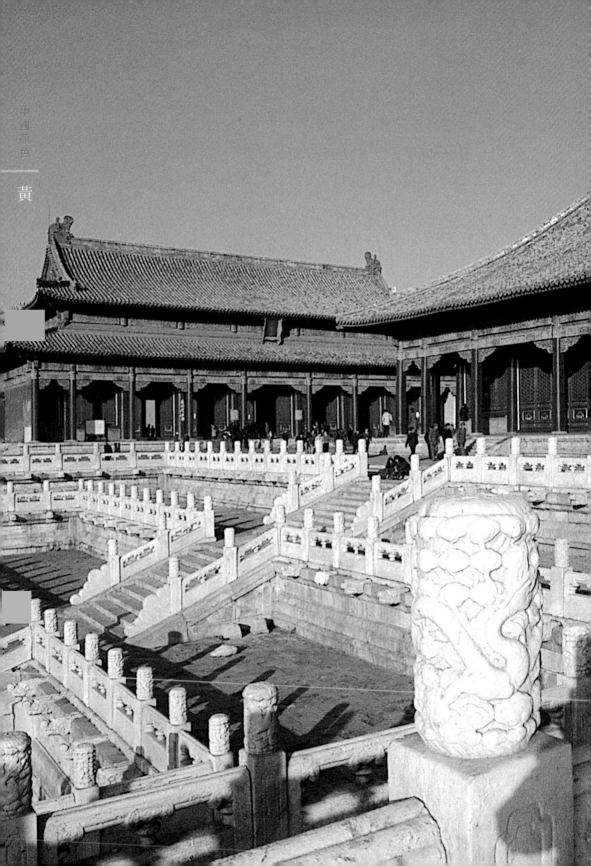

20 黃色

C0 M8 Y65 K3

黃色

漢文「黃」字是傳統的顏色名詞，原指大地的色彩，《說文解字》曰：「黃部，地之色也。從田從茨茨亦聲。」茨是光的古字，意思是田地在光線照耀下所呈現的顏色稱為黃色。《釋名·釋采帛》又說：「黃，晃也，猶晃晃，像日光色也。」意即黃又代表太陽的光澤色彩。黃色在中國傳統文化中地位崇高，曾經是天子的御用顏色，它代表政治上的最高權位、正統、尊嚴與光明。

盤古初開，天地玄黃，是華夏先民最早認知為混沌蒼茫世界的原始色彩。黃色又是代表華夏民族聚生繁衍、代表生息以及孕育萬物的大地，是先民敬畏膜拜的對象。漢民族自古又有居中者為大的權限與地理空間觀念，「中土」、「中原」與「中國」是代表國度位處世界的核心，因此中央是權力最高的帝王所在之位。自春秋戰國時代（西元前七七〇—前二二一）開始，傳統的五正色色彩觀與陰陽哲學思想和五行學說以及占星術中的東、南、西、北、中五方觀念相結合後，認為土居四方的中間，而土又是一切元素的根本，黃色屬土，所以又稱「地色」及「中央之色」，屬於五正色之首，為至高無上的顏色。黃色同時又與政治權位結合，成為象徵皇權的代表色。而歷代帝王崇尚黃色為至尊的色彩含義，則一直延伸至二十世紀初民國成立後才有所改變。

黃色在中國傳統文化中還代表不同的意涵，例如黃道吉日是寓意吉祥，指諸事皆宜的好日子；黃金的金屬光澤是自古即屬於極貴重與罕有的色澤；金黃色又具有濃重的宗教氣息，是佛教的代表色，例如佛像稱「金身」、寺廟稱「金刹」。而銅錢的銅金屬色，則是在民間流通時間最長，是中國最典型與人民最熟識的貨幣顏色。

（上）金黃色的稻田
（下）青海湟中縣藏族曬大佛節

黃色是中國最古老的布帛色染與繪畫顏料用色之一；以植物梔子果實色素染成的梔黃色（見頁六五）衣物可能是最早出現的服色。《詩經·邶風·綠衣》中有「綠衣黃裡」的穿衣色彩搭配的描述，裡指的是衣服的內裡。在傳統繪畫用色中有藤黃、石黃、雄黃及黃丹等植物性與礦物性各種黃色顏料，是甘肅敦煌石窟內、唐代時期彩繪壁畫上畫工大量運用的顏色；而在額頭眉心間點上黃色記號，則是古代女子化妝美容中的時尚色彩。但在京劇的角色中，黃色臉譜是象徵勇猛與急躁。

在民生食用品中，米黃色的穀稻是南方人的主要食糧。傳統上澄黃色是表示瓜熟蒂落及水果成熟時芳香甜美的色澤；黃梅時節是指春末夏初梅子黃熟時的愉悅季節。但在曹雪芹筆下的「秋花慘淡秋草黃，耿耿秋燈秋夜長」（《紅樓夢》第四十五回）中，草木的枯黃色則是渲染暑寒易節後、極目大自然間的蕭瑟落寞顏色，是屬於莫名悲秋的心理色彩。

雲南大理

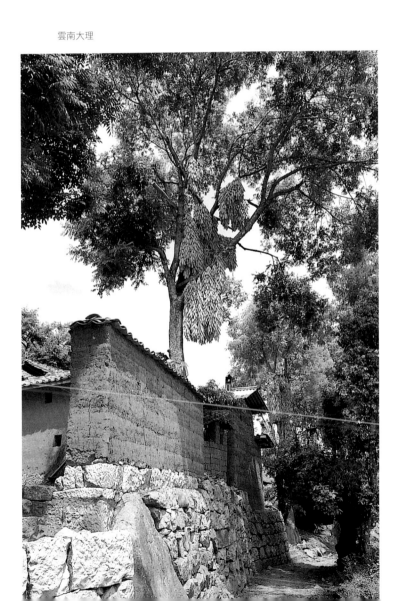

漢語中黃又可引申為幼嫩的意思，像黃口是比喻剛出生的幼嬰，黃毛丫頭是說年少不懂事的女孩；黃花閨女是指待字閨中尚未出嫁的姑娘。然而在古時黃髮卻是形容耆老：「人初老則髮白，太老則髮黃」，是時間流逝的象徵。

至於代表不雅、公開談論性事的「黃色笑話」及「黃色新聞」等貶義字句，則是近代才從西方傳入的用詞，與原來漢人認知中黃色的嚴肅、隆重與正面的含義，已有很大的差別了。

21 土黃色

C0 M25 Y67 K23

土黃色

　土黃色是指土質含鈣（Ca）、鎂（Mg）、鉀（K）等元素的稀鬆砂礫及粉砂岩的顏色，又泛指中國內陸乾燥地帶，即黃土高原的砂土色澤；為原初先民見識到最古老的大自然色調之一，是象徵大地的土色。又因中國古有「黃生陰陽」的說法，黃土的色澤最後又被奉為彩色之主，眾色之王，且是位居四方的正中央，代表正統與至高無上的顏色。土黃色性格為質樸、粗獷、原始與陽剛。

　砂礫質地的黃土英文名為 Loess，其字義來自德文 Löss，意指疏鬆的意思；黃土與褐紅色的赭土（見頁一八）一樣，同屬非常古老的天然土質並廣布全球各地；而黃土的褐黃色發色體主要來自砂礫中的水酸化鐵（Fe_2O_3·H_2O）成份。

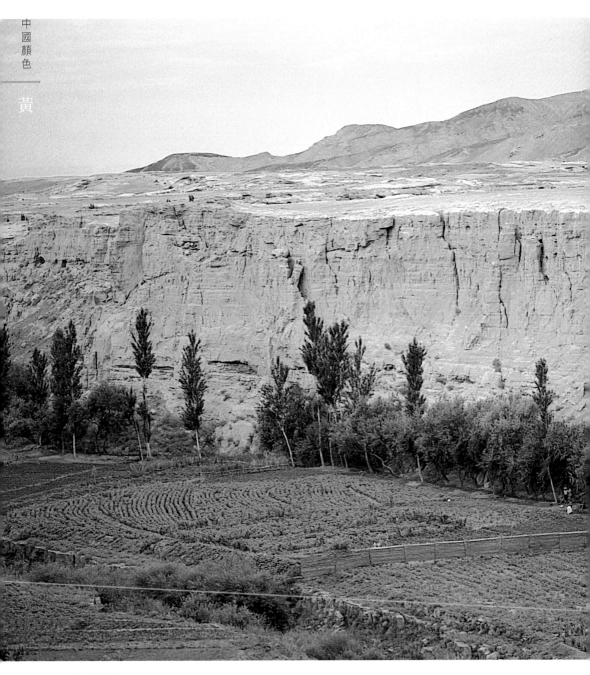

新疆吐魯番

位於陝西與甘肅之間，海拔在一千至二千公尺，面積約四十萬平方公里的黃土高原，是中華古老文明與黃河的發源地；黃土高原的形成可上溯至二百萬年前，中國西部地表不斷隆起，以及乾燥的氣候和長年風化侵蝕累積的結果，逐漸演變成遠眺時望之不盡的溝壑山巒、黃土覆蓋的地貌，亦是中國水土流失最嚴重和不適宜耕種的地區。土黃色應是華夏先民認為洪荒大地混沌初開時的原始大地色調。又由於黃土高原的地勢關係，所以形成漢民族自古即有「天高地厚」的地理空間觀念和敬畏的崇拜心理；唐代韓愈就寫有：「天高而明，地厚而平」（〈祭董相公文〉），詩人用文字貫徹前人對大地的體認觀念。而在現代華語電影中，由原攝影師出身的張藝謀導演，以陝北黃土高原為背景的影片「黃土地」（一九八四），即以精彩獨突的影像構圖，利用銀幕畫面展現出大西北黃土層層高疊、荒漠遠接天際、地形跌宕起伏的特殊大自然景觀，以加強及烘托出故事發展的感染力。

土黃色是原初先民最早單色崇拜的大自然色彩之一，也是固有的顏色名詞：「鱷魚，其身土黃色，有四足修尾。」（唐‧劉恂《嶺表錄異》）修尾即尾巴肉。而土黃色的顏料主要是提煉自土中的水酸化鐵的化合物。在中國南方的古建築彩畫中，土黃色多當作底色使用。土黃色染亦用作古代絹畫的托襯底色，作用是：「氣色湛然可觀，經久逾妙。」（清‧周嘉冑《裝潢志》）

自敘帖（局部）絹本　唐　懷素

22 梔子色

C0 M16 Y71 K0

梔子色

梔（音枝）為植物名，梔子色是指用梔子果實的黃色汁液直接漬浸織物所染出的顏色。梔子色屬於偏紅的暖黃色，可能是中國最早出現的天然植物織染黃色。

梔古稱「卮」，亦作「巵」；是中國古代的一種酒杯名，因造型與梔子花瓣型態有幾分相似，故以名之。梔又別稱山梔、山黃梔、黃梔，主要分布在中國南方，西蜀以至日本南部。梔子樹屬常綠灌木，茜草科梔子屬，春季四、五月開花，秋天結果；果實則呈橢圓形，黃紅色，因含「藏花酸」的黃色素，果實經壓榨後所獲得的黃色汁液就可直接浸染絲帛棉織物，染成的黃色微泛紅光。梔子是中國最早就使用和最好用的天然染色劑之一。而日本也早於八世紀的奈良時代便已有使用梔子（日本稱支子）染布的記錄。

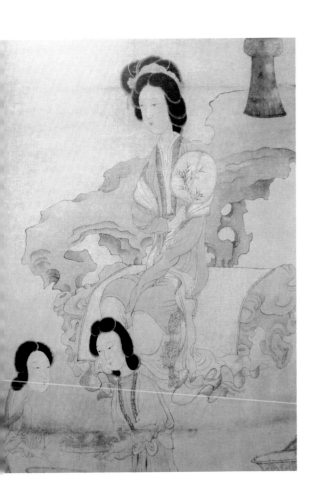

調梅圖（局部） 絹本　明　陳洪綬

梔子花　資料圖片

梔樹自漢代開始即以人工墾地大量培植，《史記・貨殖列傳》：「千畝卮茜……此其人皆與千戶侯等。」卮即梔，茜是染紅色的茜草，即是說大量培種卮茜染材植物的都是獲賜有千戶人家的封侯階級。漢朝武帝（劉徹，在位時間：西元前一四〇─前八七）服色尚黃，古書《漢官儀》記有：「染園出卮茜，供染御服」，說明當時以梔子染最高級的服色。

還值得一提的是，宋代及以前的文字學家認為「染」這個字的起源，可能與梔子有關；染的本意為「使布帛等物著色」。在宋代字學家羅願（一一三六─一一八四）的《爾雅翼》卷四中記有：「卮，可染黃……經霜取之以染，故染字從『木』」，他又認為「木者，卮茜之流也」；另有宋人裴光遠也說：「染，從水，從木，水者可以染，木者梔茜之屬。從九，九者染之數也。」（《集綴古文》）即是說色染布帛要用水漂，以及用植物梔子及茜草為染材，九是指所要求的染物色澤可經過次數多達九次的重複浸染而獲得。從文字的記載與描述中，梔子在中國傳統植物染料家族中，就算不是鼻祖，起碼也擁有其普遍性以及重要性的地位。

23 檗黃色

C3 M0 Y65 K0

檗黃色

檗（音擘）黃為植物染料顏色的名稱，是來自黃檗樹皮中的黃色汁液色素；檗黃是中國古代製紙時的染紙顏料，黃紙是古代文人書寫作畫愛用的紙張；檗黃色感莊重、斯文又典雅。

紙是中國古代四大發明之一，據信是由東漢和帝年間（八九—一〇五）的宦官蔡倫（六三—一二一）在吸取了前人的造紙經驗及經過改良後，製造出纖維質地較柔軟平滑的麻紙張。自從有了這種紙張後，除了增加政府機關公文往來的便捷和效率外，又廣為大眾接受使用，並且帶動了繪畫與書法藝術的興旺。造紙工藝到了西元二世紀魏晉時期更進一步加入新的技巧，那就是將紙張加工染色，目的除了增添美感外，還能改善紙張性能的實際效果，當時最常用的就是黃檗樹的樹皮內層的黃色汁

《陀羅尼經咒》漢文印本　紙本　唐

液做染料，將紙張染黃備用。

「潢」字最早即解釋為染紙的意思，而黃麻紙就是中國古代第一種染色加工紙。

黃檗樹又稱黃蘗、黃柏、黃波羅，屬於芸香科落葉喬木，多產於中國華北與東北地區，樹幹的內皮汁液呈黃色，味苦，氣微香，因含植物鹼，故有防蟲功效；黃檗汁經用明礬做染媒劑用高溫熬煮後，即產生色相略帶綠色的黃色液體的紙張染料。在東漢煉丹家魏伯陽（生卒年不詳）的《周易參同契》中也有「若檗染為黃兮」之句。

晉代名書法家王羲之（三〇三—三六一）、王獻之（三四四—三八六）也非常喜歡用黃紙來揮毫落墨。用檗黃紙書寫的風氣到了南北朝（四二〇—五八九）時已十分盛行。其原因是利用黃檗樹皮染出的黃紙有下列幾項優點：（一）黃檗有除蟲防蛀的藥效，可延長紙張的壽命，又有書香之氣；（二）黃色為五正色之一，代表典雅與莊重；（三）檗黃色不刺眼，可長期閱讀而不吃力、不傷神，又能凸顯墨色；其作用及效能，與一九八〇年代才在美國出現的黃頁廣告（Yellow Page）分類電話簿的功用及目的是一致的，但卻早了一千多年；（四）在書寫與校勘時，如有錯誤或需要修改，只要使用同是黃色的礦物雌黃（見頁七四）顏料塗改，就可做修正補寫。

描金銀染色紙　清

（上）寫經紙　唐
（下）竹紙　明

以黃檗色染出的黃紙是中國流傳最久遠的文書及藝術用紙；又是宗教信徒抄寫佛典或道家經文常用的紙張，因為他們認為檗黃色莊嚴穩重。在敦煌石窟的藏經洞中，就發現為數不少的以檗黃紙所抄寫的古老經文。而無數古代的繪畫書法珍品還能完好保存至今，實拜檗黃所賜。

24 柘黃

C0 M48 Y85 K0

柘黃

柘黃色又稱杏黃，為略顯紅色的暖黃色，是中國千餘年以來最具威望、權威與正統地位的政治圖騰色彩，是從六世紀的隋代開始，是天子最早選用的龍袍黃色。

柘黃色來自柘樹的黃色汁液染色色素，故名。柘樹屬桑科落葉灌木或小喬木，是中國貴重的樹木之一，好處甚多。柘木因質地密實堅韌且具彈性，所以是古代做弓及彈弓的良材，無論是彎弓射人或抬手打鳥，柘木造的彈具都能得心應手。木質平滑細緻的柘木幹還可以製造木板、木杵（舂米或搗衣的木棒）等日用器具。柘樹又是生長極為緩慢的樹種之一，所以在中國素有「南檀北柘」的美譽。

又從柘木取出的黃色色素用來浸染的衣服古稱柘黃衫或柘黃袍；而柘黃袍成為帝皇的御用袍是始於隋朝文帝楊堅（在位時間：五八一—六〇四），據說以柘黃染色的織物在月光下呈泛紅的赭黃色，在燭光下則現赭紅色，色澤炫目引人，所以受到隋文帝的鍾愛，並「著柘黃袍、巾、帶聽朝」（《唐六典》），成為中國第一位穿柘黃衫、戴柘黃色頭巾及帶子上朝聽政的皇帝；唯當時仍未禁止臣民穿著黃色衣物。

明宣宗坐像　絹本　明　佚名

柘黃底繡菱紋羅　西漢
湖南長沙馬王堆漢墓

唐代承襲隋制，皇帝亦穿著柘黃色衫袍，但到了唐初高祖李淵武德年間（六一八—六二六）即禁止臣民著黃色衣物：「唐高祖武德初，用隋制，天子常服黃袍，遂禁士庶不得服，而服黃有禁自此始。」（宋‧王楙《野客叢書‧禁用黃》）另一種說法是到了唐高宗李治的總章年間（六六八—六七〇），才開始禁士庶不得以赤黃為衣服雜飾。從此柘黃色便成了天子專用的御用服色。

用柘黃色作為龍袍服色的傳統慣例一直維持到清代，才被清帝改用色調較亮麗的明黃色（見頁七二）替代。但柘黃色已成為中國傳統文化及顏色史上代表至高無上的權勢，又是使用歷史最長久的政治用色。

25 明黃

C0 M3 Y80 K0

明黃

明黃是一種色彩純度高、略露微青的明亮冷調黃色。色感清爽、躍動；曾經是清朝歷代帝皇的朝服御用顏色。

六世紀時，隋朝文帝楊堅是中國首位選擇穿黃袍上朝聽政的皇帝，《讀通鑑論》中有言：「開皇元年，隋主服黃，定黃為上服之尊，建為永制。」自此歷代帝君均沿襲隋制，定黃色為九五之尊的龍袍專用色，自唐代以後，臣民不得僭服黃色衣物，違者以死罪論。

一六四四年滿洲人入主中原，建立清皇朝後，清代帝皇仍推崇漢文化，並且屬行漢人傳統的「五色行」說的色彩觀念與論述，認同黃色是五正色中，居於諸色之上，位處四方中央的正統權力顏色，黃袍仍是歷代清帝的御用朝服專色，只是袞服（即龍袍，吉服）的色調從沿用了千餘年的柘黃色改為明黃色，

乾隆朝服圖　絹本　清　佚名

天津古文化街

以示區別。皇后朝袍亦以明黃為貴，用緞子製成。而以明黃紗或綢緞原料縫製成的「黃馬褂」，則是屬於皇上最高的賞賜，只有皇族、御前大臣、有功勳的文武官員以及朝廷特使等經欽點後才可受用；除此之外，民間一律嚴禁使用，違者將以「叛逆」入罪，會招惹殺身之禍。另據清人蔣良琪《華東錄》的記述，在清雍正（在位時間：一七二三─一七三五）王朝時，曾平定青海叛亂立功的猛將年羹堯（一六七九─一七二六），就因家門外用黃土鋪路，私下用黃色包袱及鵝黃色荷包，最後成為他被判死刑的罪名之一。

作為清朝皇廷御用服色二百多年的明黃色，直至一九一一年亡朝及民國建立後，其封建思想及色彩才隨著時代潮流的變遷而逐漸褪色，明黃色從此回歸於民間，讓百姓可以自由使用。

26 雌黃

C0 M35 Y72 K0

雌黃

雌黃是中外古今顏色史上，淵源久遠的黃色礦物顏料。雌黃的英文名Orpiment，來自古羅馬文的Auripigmentum，意指「金黃色的顏料」，是古希臘與古羅馬常用的黃色顏料。因雌黃屬晶體單斜晶絲礦石，外形多呈片狀，所以在中國民間畫師中有「四兩雌黃，千層金片」的說法。

雌黃的化學成份是三硫化二砷（As_2S_3），常與礦物雄黃（AsS，即硫化砷）共生；雌黃因含砷量高達百分之六十點九，是自古製取砷、硫黃以及煉金術中的主要礦物用料。在西方化學史上公認第一位從砷硫化合物中提取出砷元素的，是十三世紀時的神職人員兼煉金家阿爾伯特斯・馮・布爾斯塔德（Albert Von Bollstadt）。在中國三世紀西晉時代的著名煉丹術士葛洪（二八三—三六三）已利用砷硫化物提煉長生不老藥。而古人也習慣把硫黃、雌黃和雄黃礦物合稱為三黃，視為重要藥品。

在中國的傳統繪畫顏料中，雌黃又稱黃信石、鉛黃、石黃；在敦煌石窟盛唐時期的壁畫中曾大量使用。現代考古學家及學者亦從莫高窟的彩繪壁畫和保存在藏經洞的唐代絹畫中，分析雌黃顏料成份。古籍又記載甘肅敦煌縣雌黃州

五百強盜成佛因緣故事　彩壁畫　西魏
敦煌莫高窟第285窟

27 鉛黃/密陀僧

C0 M50 Y70 K5

以生產雌黃及朱砂聞名，古代的畫工即因利成便，就地取材，雌黃於是成了古窟彩畫中常見的礦物顏料之一。

顏料雌黃也是古人文書抄寫校對時用的塗改液，它與二十世紀才發明的白色修正液有同樣的功效。而成語「信口雌黃」就被引申為隨便亂說，不負責任和掩飾真相的意思。

鉛黃/密陀僧

鉛黃又稱黃丹、黃鉛、鉛黃花、鉛陀及密陀僧（此名音譯自波斯語 Mirdasang），為橘黃色的礦物晶體，是古埃及與古代中國用在繪畫上的主要黃色礦物顏料。鉛黃亦是古代煉丹家製煉長生不老藥的原料之一；「密陀僧」是道教方士煉製仙丹的秘方中對鉛黃的暗語隱稱。

鉛黃的化學成份為氧化鉛（PbO），有毒；唐代著名煉丹家張九垓最早確定這種礦物含有金屬鉛：「鉛者黑鉛也」……可作黃丹、胡粉、密陀僧。」（《金石靈砂論》）文中的胡粉亦叫鉛白，又是古代化妝用品之一。鉛黃不溶於水，在空氣中加熱至攝氏

彩帛（局部） 西漢
湖南長沙馬王堆漢墓

四百八十九度時，會初生成黃色的金屬鉛粉末；若再加溫到六百度並繼續吸收空氣中的氧後，就會生成紅色的四氧化三鉛（Pb$_3$O$_4$），即古稱的鉛丹，為古代提煉丹藥的原料之一。

在中國美術史中最早使用鉛黃作為顏料的記錄，是在一九七二年湖南長沙馬王堆一號漢墓出土的T型帛畫中，當時的畫工已使用如黃丹、朱砂、石綠、石青、白堊等礦物質顏料，古文物長埋地下二千多年，但色澤仍絢麗猶鮮。近年中國學者在分析早期的敦煌莫高窟，即北涼時期（三九七—四三九）的七個洞窟壁畫顏料時，發現其中二六八及二七二號洞穴中的彩繪壁畫上有未經調和其他顏料，只作單一黃色使用的氧化鉛顏料成份；專家並研究出當時的美術工匠採用了術士提煉金、銀中所產生的鉛陀（密陀僧）的方法，製備了首種人工化學合成的黃色顏料「鉛黃」；到了唐代，密陀僧作為繪畫顏料使用已更普遍。其次，密陀僧在中世紀時還當作木製漆器的乾燥劑使用；現代專家在通過對日本奈良正倉院珍藏的唐代漆器的科學測定證實，這些古物確含有密陀僧乾燥劑成份。

鉛黃又是中國古代女子美顏用的化妝品，在北宋詞人周邦彥（一〇五六—一一二一）把梅花比作仙女的〈醜奴兒·梅花〉中，有「洗盡鉛黃。素面初無一點妝。」之句；而成語「洗盡鉛黃」或「洗盡鉛華」，即用來形容過盡糜爛與繁華的生活，重歸平淡樸素日子的意思。密陀僧在古代據說也是男士據鬚的染色劑；又在古漢方中記載，鉛黃與桐油調和後可解腋下狐臭，以及可作治療痔瘡之用。

鉛黃的英文稱Litharge，是西方油畫中常用的黃色顏料。在現代工業中，鉛黃與油混合後可成為鉛皂，在油漆中作為催乾劑用；又可用於製造光學玻璃、陶瓷，及蓄電池中的原料。

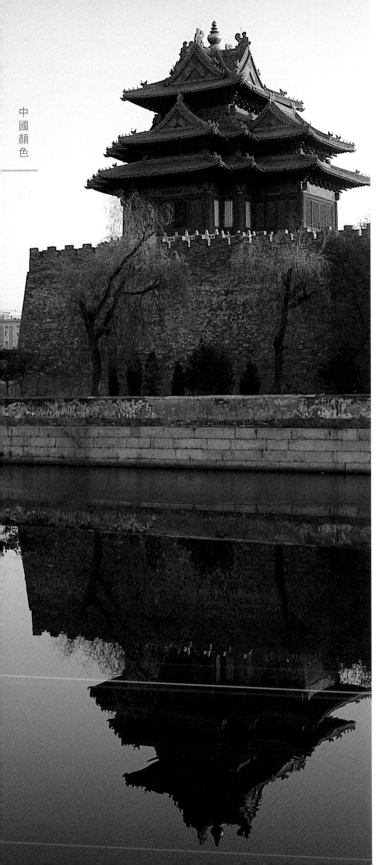

28 琉璃黃

C0 M18 Y99 K9

琉璃黃

　　琉璃黃主要是指古代皇廷建築用的琉璃瓦片的色澤，是昔日帝王御居的專用地標顏色。琉璃黃色象徵正統、皇權、光明與輝煌；色感大器、莊嚴、體統。

　　琉璃古名璧琉璃，亦稱流璃或瑠璃，為傳自西域的外來語。中國較大型的原始琉璃物件──琉璃璧，在西元前四世紀的戰國時代已成形。琉璃器皿的製作方法，主要是用含有二氧化矽（SiO₂）及氧化鋁（Al₂O₃）等金屬元素的陶土做胎件，經過一千一百度以上高溫窯燒製後，再塗上如氧化銅（CuO）和

北京故宮

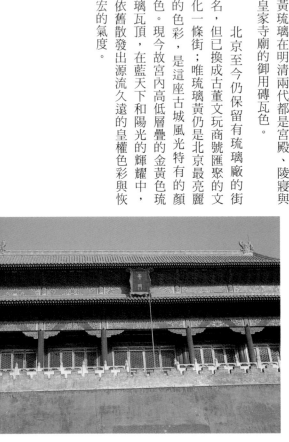

氧化鈷（CoO）等著色釉料，再以九百度以下的低溫，燒製出黃、綠、藍等不同色調的成品。而明確作為建築材料用的文字記錄，則分見於《西京雜記》、《拾遺記》、《漢武故事》等古書籍。至於「琉璃瓦」的稱號，是在中國第一本詳細論述建築工程做法與準則的官方用書、編成於宋元符三年（一一〇）的《營造法式》中的官定名稱，是專指用黃丹（氧化鉛）、銅末與洛石（即硝石，為硝酸鹽礦物）燒製成呈黃、綠色的琉璃瓦片，亦即宋朝皇殿建築中的專用建材與御用顏色。

十三世紀末葉元朝建都燕京（今北京）後，在京城設有琉璃廠（燒窯）專區，專門燒製宮廷用的琉璃磚瓦。明初朱元璋定都南京後，在南郊芙蓉山設立專職燒製宮殿建築琉璃的瓦窯有數十座；當時的琉璃胎件用料以安徽太平府白泥為主，並可燒製出如黃、綠、天藍、紫、褐、黑等多種色澤的琉璃產品。而黃琉璃在明清兩代都是宮殿、陵寢與皇家寺廟的御用磚瓦色。

北京至今仍保留有琉璃廠的街名，但已換成古董文玩商號匯聚的文化一條街；唯琉璃黃仍是北京最亮麗的色彩，是這座古城風光特有的顏色。現今故宮內高低層疊的金黃色琉璃瓦頂，在藍天下和陽光的輝耀中，依舊散發出源流久遠的皇權色彩與恢宏的氣度。

北京故宮午門

29 藤黃

C0 M22 Y90 K2

榴枝黃鳥圖　絹本　　宋　佚名

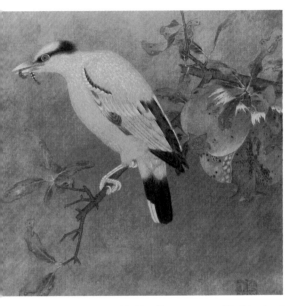

藤黃

藤黃是一種純黃色的植物性國畫顏料，在古代文獻中有「銅黃、同黃、月黃」的記載，屬外來的著色材料，是在唐代以前從東南亞傳入中原，後再東傳到日本。

藤黃是南方熱帶林中海藤樹的樹脂，主要產地在越南、泰國及緬甸等國。古代的藤黃色料萃取方法是從海藤樹幹上鑿孔，將滴出的膠質黃色液脂以竹筒承接，樹液固化後將竹筒剖開，取出棒狀樹脂，即可用硯石加水研磨使用。藤黃至今仍在傳統繪畫顏料店中論斤計價出售。

屬於有機質的藤黃顏料，在繪畫著色後若保存良好的話，不易褪色。藤黃是顏料中透明度很高的一種鮮黃色；與花青調和會混配出透明的嫩綠色。現代學者與考古工作者從經歷了千百年、十餘個朝代的敦煌石窟彩繪壁畫顏色採樣中，分析出古代藝匠在壁畫的顏色用料上，大體可分為有機性（植物）顏料和無機性（礦物）顏料兩大類，其中就包括了色彩至今仍明亮鮮艷的藤黃用色。

藤黃亦用於傳統工藝品的塗飾上，又可做藥，因藤黃含黴毒，符合漢醫以毒攻毒的法則。

30 鵝黃

CO M25 Y100 K2

鵝黃

　　鵝黃又稱鴉黃、約黃、貼黃，為中國傳統色名，是指家禽鵝嘴或鵝蹼的色澤，是高明度略微偏紅的暖黃色。色感討喜，輕鬆愉悅。

　　色澤明亮的鵝黃色常出現在古詩文中，用以比喻四時節氣或呈淡黃色的事與物，例如：「楊柳董家橋，鵝黃萬萬條」（元・楊維楨〈楊柳詞〉）。詩中的鵝黃是指初春楊柳的新嫩色澤。另在宋代詩人林通的眼中，鵝黃是初夏的秧苗色：「秧田百畝鵝黃大」（〈初夏〉）。鵝黃又指鮮艷的花色，如：「此花莫遣俗人看，新染鵝黃色未乾」（唐・李涉〈黃葵花〉）。又中國最早釀製的酒呈淡黃色，故稱黃酒，而鵝黃又可指佳釀，宋代大文豪蘇軾〈乘舟過賈收水閣〉詩之二：「小舟浮鴨綠，大杓瀉鵝黃」，詩中的鴨綠是指水色，鵝黃是酒

蘇州古宅

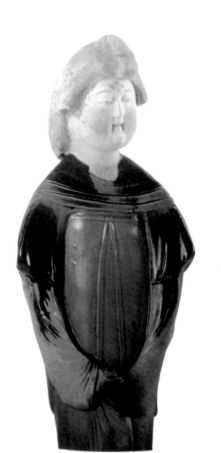

三彩花靨女俑　唐

色。

色感輕快的鵝黃亦是古代婦女的衣著色：「別十姬，易服與花而出。大抵簪白花則衣紫，紫花則衣鵝黃。」（宋‧周密《齊東野語‧張功甫豪禦侈》）艷紫配鮮黃，是中國古代衣飾慣用的搭襯色彩。鵝黃又別稱額黃，是指古代女子因美容而把黃色顏料塗在額間，因此得名。這種化妝術起源於西元五世紀的南北朝時期，是適逢天竺國（今印度）佛教東傳的年代；當時的中原婦女從塗金的佛像中獲得靈感，在自己的額頭兩眉間點上黃色顏料以示美，稱為「佛妝」。另一種說法是這款美妝最早流行於北方的遊牧民族鮮卑族，之後南傳入中原，並盛行於唐朝；額黃直至宋代仍是時尚的美顏術與流行色澤。歷代詩人也有吟詠額黃妝點的美麗詩文，例如北周詩人庾信的〈舞媚娘〉：「眉心濃黛直點，額角輕黃細安。」而傳誦千百年的北方民間敘事詩〈木蘭詩〉（佚名），是寫巾幗英雄木蘭代父從軍的故事，當木蘭征戰沙場十二年後移甲還鄉回復女兒身時，詩文中有這樣的描述：「脫我戰時袍，著我舊時裳。當窗理雲鬢，對鏡貼花黃。」鵝黃，就是美色的代名詞。

31 緗色

C5 M0 Y65 K0

緗色

　　緗是現今已少用的古代色彩名詞，是指一種略露青澀的淺黃色。《釋名》解釋為：「緗，桑也。如桑葉初生之色也。」緗亦指經漂染過的絲帛棉織品的色澤：「緗：帛淺黃色也。」（《說文·新附字》）

　　淡雅的緗色是古代女子很普遍使用的衣著色，在古詩〈陌上桑〉中記載著採桑姑娘的穿著打扮：「緗綺為下裙，紫綺為上襦。」綺是有文彩的絲織品，襦是長度在膝蓋以上的短上衣。這短短幾字的描述，就把少女的穿著打扮所用的色彩、原料和款式，都一目了然地勾勒出來；而黃紫兩色的襯搭，也反映出舊昔女性對服裝顏色選配的審美觀念。

　　緗色亦泛指嶺南水果楊桃的青黃色：楊桃古稱五斂子（因果有五棱）等；西晉郭義恭的《廣志》曰：「三廉、莨楚、三廉、羊桃、五斂子、五棱子似霸羽，長三四寸；皮肥細，緗色。以蜜藏之，味酸甜，可以為酒啖。」即經過醃漬過的甜酸楊桃是古時下酒的點心零食。另外，在中國的水果類中還有一種自古有名的蜜桃，叫緗核桃（即黃核水蜜桃），主要產自著名的桃鄉之一——甘肅省蘭州市寧定地區，屬當地水果類中的上品。

　　緗核桃又有可能是明代小說家吳承恩筆下化身為天宮中九千年一熟的鮮果蟠桃：話說齊天大聖孫悟空大鬧天宮偷吃蟠桃被如來佛收復後，王母娘娘設宴答

32 萱草色

C0 M52 Y95 K0

萱草色

萱草花色黃中含紅，近橘色，屬暖調黃色；在古代曾分別是時尚流行色和含有思念母親意涵的色彩。

萱草古名藜蘆、諼草，為多年生百合科草本植物，原產於中國南方，萱草葉子成條狀披針形，夏秋間開花，花冠成漏斗狀，可供觀賞和食用，亦稱「金針花」，是閩、粵傳統家常菜中常用的食材。萱草還稱「忘憂草」，但與西方所稱的忘憂草不一樣，《毛詩》說：「諼草，令人忘憂」，古人相信吃萱草能令人忘掉離別親人的憂傷：「對萱草兮憂不忘，彈鳴琴兮情何傷。」（漢‧蔡

被譽為茶聖的唐人陸羽（七三三─八○○）認為，緗色的茶湯是醇香味美的上品好茶（見《茶經‧五之煮》）。緗也是一種洋溢著書卷氣的顏色，因為在紙張發明之前，古人把用來記錄文書的黃色竹簡稱作緗簡；用緗色絹帛書寫的卷宗叫緗帖；以淺黃色絹子做的書衣（封套）稱緗帙；書畫卷軸雅稱緗軸，緗圖則指書籍圖冊；而早年女子拿來梳妝打扮、以淺黃色帛製的精巧小匣子為緗奩。

色感文雅輕盈的「緗」字一直沿用到清代，之後才漸漸被現代顏色詞「淺黃色」所替代。

禮如來佛；吳承恩是這樣形容這種與天地齊壽的仙間美果：「半紅半綠噴甘香，艷麗仙根萬載長……紫紋嬌嫩寰中少，緗核清甜世莫雙。延壽延年能易體，有緣食者自非常。」（《西遊記》第七回）

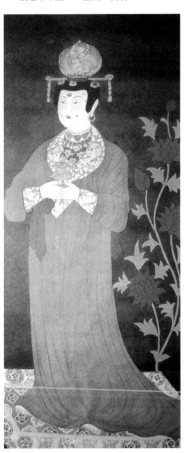

五代歸義軍節度使曹議金夫人像
敦煌布本畫　　五代　佚名

琰〈胡笳十八拍〉）自唐代起，詩人也有藉萱草表達對遠方至親懷念的詩句：「使君竟不住，萱桂徒栽種。桂有留人名，萱無忘憂用；不如江畔月，步步來相送」（白居易〈別萱桂〉）。

萱草亦代表母親思念遠行孩子的植物；《詩經·衛風·伯兮》即曰：「焉得諼草，言樹之背。」諼草即萱草，樹指種植，背，據《毛傳》解釋為：「諼草令人忘憂；背，北堂也」。古制安居家中北堂為主婦的臥室，舊時凡要出遠門的遊子，都習慣在母親的住處外種上萱草，以表示安慰娘親思念的心情，而萱草的花色就象徵著慈母溫情牽掛的顏色。後來萱室、萱堂及慈萱都指母親的居所，以及借指母親。元末明初軍事家、政治家及詩人劉基（字伯溫，一三一一─一三七五）也留有「朝原思脊令，夜船夢萱草」（〈發安溪至青田戎事急不得留有感〉）的詩句。古人又稱父親為椿庭，椿即山茶花樹，成語「椿萱並茂」即是藉椿萱花葉茂盛來比喻父母健在。

萱草的橘黃花色在唐代是時尚流行色，與石榴紅色配搭出俗艷的唐朝色彩，故有「眉黛奪將萱草色，紅裙妒殺石榴花」（唐·萬楚〈五日觀妓〉）的詩句。而新鮮或乾燥的金針花則仍是當下餐桌上的常見食材之一。

33 琥珀色

CO M36 Y70 K24

琥珀色

琥珀色為呈現透明膠質的黃棕色，光澤色彩來自古老礦物琥珀，色感華麗高尚；而化石琥珀在古代中東埃及、希臘和羅馬均當寶石飾品材料使用，已有近六千年的歷史記錄。

琥珀在中國古籍《山海經》中稱為育沛，遺玉；古人認為琥珀是老虎瀕死前的目光凝結而成的蠟質物體，故又叫「虎魂」。但中文「琥珀」一詞可能是音譯自古時西域敘利亞語中的「Harpax」，名稱一直沿用至今未改。而英文稱琥珀為Amber，是源自於阿拉伯文的Anbar，意思是「膠」；或來自丁文Ambrum，意思是「精髓」。

琥珀實際上是一種上古時代第三紀松柏科植物的樹脂，約在三百萬年前因地殼變動，古松柏遭受山泥覆蓋深埋地下，最後經歷長年的地層壓力及地熱的影響，形成半透明的膠質化石；古書《蜀本草》中有明確記載：「楓脂入地，千年化為琥珀。」而最稀有的品種是樹脂內包裹著仍栩栩如生的昆蟲遺體或花草植物的化石琥珀，唐詩人韋應物（七三七—七九二）就觀察到這種特性：「曾為老茯神，本是寒松液。蚊蚋落其中，千年猶可觀。」（〈詠頌琥珀〉詩中的觀（音狄），是看見的意思。而現代美國好萊塢賣座電影「侏羅紀公

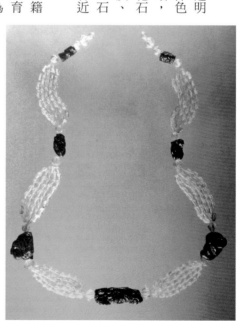

水晶珠琥珀佩瓔珞　遼

園》（Jurassic Park，一九九三）中的驚險劇情靈感，即是從複製自琥珀中的昆蟲遺體的遺傳基因DNA而發展開來。

因琥珀來自松柏樹脂，故帶有芳香氣味，古羅馬時代婦女有將琥珀握在手中把玩的習慣，原因是經由手掌的熱度，可讓琥珀因變溫而散發出迷人的香氣。漢人自古亦喜聞松香的味道，並視琥珀為珍貴的香料；據古書《西京雜記》記述，漢成帝（在位時間：西元前三三一前六）的皇后趙飛燕最喜歡枕眠琥珀枕頭，以吸取幽香氣息。在李白的〈白頭吟〉中，也留有「且留琥珀枕，或有夢來時」的綺麗詩句。另在梵語中，琥珀稱阿濕摩揭婆，是佛教的七寶之一，據《般若經》中記載，這種黃棕色的半透明化石是淨六塵（色、聲、香、味、觸、法），攝六根（眼、耳、鼻、舌、身、意）的禪修聖材；又琥珀黃色在佛教密宗修持中是財運的象徵。

晶瑩的琥珀色在中國是傳統顏色名詞，多用來形容美酒的色澤，因中國最早出現的清酒色呈黃橘色，故又稱黃酒；而古代騷人墨客則喜歡用剔透的琥珀色來比喻酒色，以增加佳釀的高貴色彩感和浪漫的詞情，例如北宋才女李清照（一〇八四—一一五六）的〈浣溪沙〉之三：「莫許盃深琥珀濃，未成沉醉意先融」，為詞人借助酒色懷念遠行的夫君。酒仙李白也寫有：「蘭陵美酒鬱金香，玉碗盛來琥珀光」（〈客中行〉），是色香味俱全的酒句；而在李賀（七九〇—八一六）的〈將進酒〉中，詩人就乾脆把琥珀色用來代指黃酒：「琉璃鍾，琥珀濃，小槽酒滴真朱紅。」

成色瑩亮透徹的琥珀黃色又可用來形容酒盞及琉璃器皿的色澤；而琥珀的黃昏是文人描述炎夏時節，落日橙黃如火的絢爛明澈晚景。

34 金黃色

C0 M15 Y92 K10

青海塔爾寺

金黃色

金黃色是一種顯露金屬光澤及呈微紅的暖黃色，多用來指黃金的顏色，《說文解字》曰：「金，五色金也，黃為之長。」五色是指黃金、白銀、赤銅、青鉛、黑鐵，亦即傳統所說的五金。金黃色自古即是象徵富貴、華麗、輝煌、財富、權勢及宗教的色彩。

在中國上古時代的神話中，澄黃炙熱的太陽稱為金烏。舊日的道教方士相信吃金與用金可長生不老；煉丹術士先從丹砂中提煉出黃金，再將黃金製成金光閃閃的器皿，裝盛豐富的食物享用，這樣就能達到不死的目的。熱中於求仙問道的漢武帝（在位時間：西元前一四〇—前八七）也深信不疑，並且下令煉金，這是黃澄澄的金子用來延年益壽的最早記載。而金黃色在中國服飾上被採用與流行，則主要與西域諸國的來朝貢品與天竺佛教東傳有關。

在古代來自西方各國的進貢珍品中，以金、銀、寶石及珍禽異獸居多；其次是佛教傳入的影響；黃金是印度佛教七寶之首，梵文稱蘇伐剌那，意譯為「妙色」或「好色」，佛典認為黃金「色無變」、「體無染」、「令人富」與「轉作無礙」，恰好與法身之常、淨、樂、我四德相對應；所以佛家崇尚金黃色，把漆成黃色的佛寺稱金剎，佛身稱金身；據說佛祖顯聖時會現身；據說佛祖顯聖時會

89 / 88

金翼善冠　明

青海西寧

發出一道道萬丈燦爛的金光；又寺中供奉的佛像喜用金箔裱飾。在〈三世因果雙世文〉中的一句話，或可用來解釋世人以金色妝點佛像的目的：「今生富貴是何因？前世捨財裝佛金。」也因而提升了漢民族與眾善信對於金黃色的喜愛與風行。

盛世唐朝是開啟金光燦耀輝煌風氣的年代，金粉是唐代時期敦煌壁畫上的顏料用色；而唐人對儀容外貌的妝點及衣飾打扮極為講究，從頭飾、腰飾、首飾、腳上穿的鞋，到金絲織成的各式華麗服飾，全都是金光燦麗奪目。炫耀奢華的時尚風氣到了宋代開始受到干擾，西元一○一四年宋真宗下詔禁止民間使用金飾：「大中祥符七年，禁民間服鎖金……」（《宋史‧輿服志》），希望社會能回歸純樸簡約的風氣。但禁歸禁，原本代表富貴榮華的金子，卻仍一直引領風騷，從未間斷過；而閃亮耀目的黃金色澤依舊風行至今，其代表時尚與貴重的觀念仍絲毫未改。

古漢語「藍」字原非顏色名詞，其本義是指一種可色染布帛的植物，即藍草。藍草早在周代已開始人工培植；《荀子・勸學》中有「青（色），取之於藍（草），而青於藍」的說法。藍色是中國最普及的衣物常服色，是代表庶民階級的色彩。

古人習慣把藍色統稱為「青」色；在傳統「五色行」觀中，青（藍）屬五正色之一，屬木，方位代表東方，象徵萬物萌生的春天。

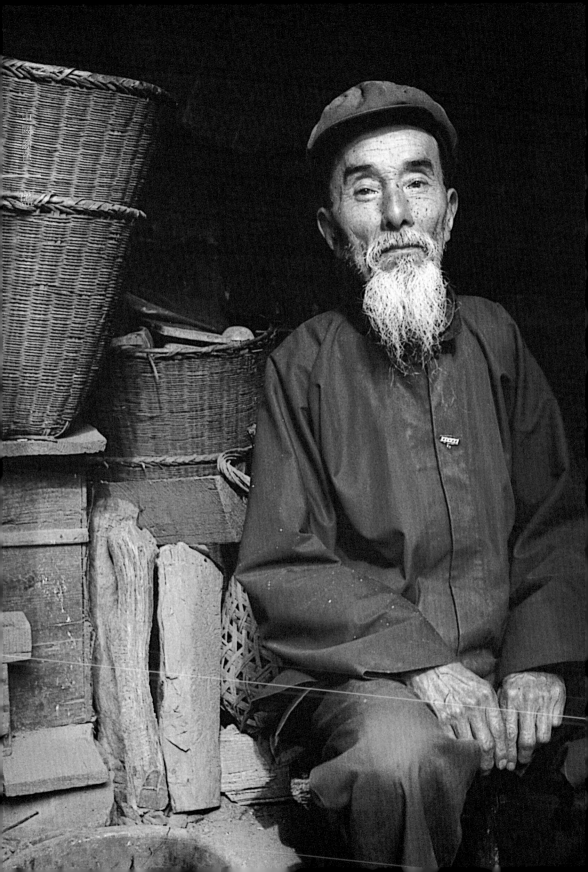

35 藍色

C90 M90 Y0 K2

藍色

藍色在中國傳統色彩系列中已有逾三千年的歷史，是漢民族日常生活中最熟識和最普及的應用顏色，即普羅大眾的衣物常服色。藍色貫徹了整部中華歷史與庶民階級文化，其色彩含義自古至今亦從未改變過。

古漢語藍字原非顏色名詞，其本義是指一種可色染布帛的植物，即藍草，《廣韻》中有言：「藍，音籃。染青草也」；古書《通志》又把藍草分為三種：「蓼藍染綠，大藍如芥染碧，槐藍如槐染青。三藍皆可作澱，色成勝母，故曰青出於藍而青於藍。」即是說從藍草提煉出的靛（澱），顏色比藍草更深，由此可知青的原意是指深藍色。又古人習慣把藍色統稱為青色；而在傳統的「五色行」觀中，青（藍）屬五正色之一，屬木，方位代表東方，象徵萬物萌生的春天。

古時「青」字的含義較複雜，可分別當綠、藍、黑色使用，例如「過春風十里，盡薺麥青青」（宋·姜夔《揚州慢》）中的青青，是指春天田野間麥子

雲南大理

蘇州東山雕花樓

的綠色；在「暮景俯仰兩青天，萬頃玻璃一葉船」（宋‧陸游〈漁父〉）裡的青天是藍色；另「朝如青絲暮成雪」（唐‧李白〈將進酒〉）中的青絲是指黑髮。而藍色又可用青、花青、佛青、回青、藏青、靛等顏色名詞代換。

藍色雖然自古即被定為五正色之一，但它在政治權勢圈子中，歷來的地位都不算顯赫高尚，例如在唐宋時期的官位服色中，就屈居於間色綠之下，只叨陪末座，僅屬於當官的入門款；而且在官階上從未發跡過。另在民間的衣飾裝束中，藍色亦多屬於一般老百姓的穿著顏色。西漢成帝時期為禁止社會的奢華風氣，在永始四年（西元前一三）曾下詔規定：青、綠色為民眾的常服色。另外，「青衣」是古時婢女的代稱，屬社會低層的色彩；《晉書‧孝懷帝紀》記載，西晉末年懷帝司馬熾（在位時間：三○七—三一三）被前趙匈奴王劉聰俘虜後，劉聰在宴席間命令懷帝「著青衣行酒」，即穿青色婢女服陪酒，以此侮辱他。

用藍布做的衫袍古稱青衫，是舊時學子的慣用服色，色感可顯露出昔日讀書人沉著自若的氣質與風度。藍布衣衫也是古時成熟村婦習穿的衣色之一：「……見那一船一船鄉下婦女來燒香的，都梳著挑鬢頭，也有穿藍的，也有穿青綠衣裳的，年紀小的都穿些紅綢單裙子。」（清‧吳敬梓《儒林外史》第十四回）此外，藍榜是指用藍筆批寫的公告，與金榜題名高中狀元時的榮耀剛好相反，古時鄉會試時考生的文章寫作不及格，就被取消考試資格，並公布出榜以示人，即稱藍榜。

大約自唐代開始，藍色逐漸從青字中分離出來，正式成為顏色名詞，並散見於唐詩中；藍字被文人直接用來形容湛明無邊際的天空色澤或清

澈見底的水色，例如杜甫的「上有蔚藍天，垂光抱瓊台」（〈冬到金華山觀，因得故拾遺陳公堂遺跡〉）；李白也留下「江山水色青於藍」（〈魯郡堯祠送寶明府薄華還西京時久病初起作〉）的清涼詩句。

藍色是元朝崇尚的色彩，因元人自認蒙古族是由蒼狼繁衍而來，而蒼是指天藍色，因此元代的皇宮建築都蓋以藍色琉璃瓦屋頂，以代表上天與蒙古人的淵源。而盛產於元、明年代的青花藍，是至今中外公認為古瓷器中的極品藍釉色，是代表精湛工藝燒瓷技術的顏色。藍色在佛教中是代表明淨聖潔的顏色，又是西藏佛宗信徒誠心膜拜的神聖色彩之一。

藍色也有象徵情意的時候，古時相傳位於陝西藍田縣藍溪上的藍橋（今已不存在）是一條象徵愛情的橋梁，據古書《西安府志》內記載，《莊子·盜跖》中有一則故事說：「尾生與女子期於梁下。女子不來，水至不去，抱梁柱而死」，意思是說有痴男名叫尾生，與愛人相約於藍橋下見面，結果女子爽約，及至大水淹至時，尾生仍死抱著橋梁不放棄承諾，最後遭溺斃。從此「藍橋」成為戀人相約之處的代名詞。後人又把相戀的男女，若一方失約，而另一方殉情的叫作「魂斷藍橋」。藍色在這則典故中，就被渲染成帶有絕望情愛的浪漫色彩。

在現代電影中，美國好萊塢曾在一九四〇年拍攝過一部黑白愛情電影，原片名叫「滑鐵盧橋」（Waterloo Bridge），真橋建於英國倫敦），女主角由主演《亂世佳人》的費雯麗（Vivian Leigh）飾演，男主角是羅伯特·泰勒（Robert Taylor），因電影內容與古代中國的藍橋典故相仿，於是這部電影的中文片名就引自這則典故，改譯為「魂斷藍橋」，電影在當時上映後，曾感動了無數東西方的觀眾，也因此被譽為電影史上最淒美動人的愛情電影之一。

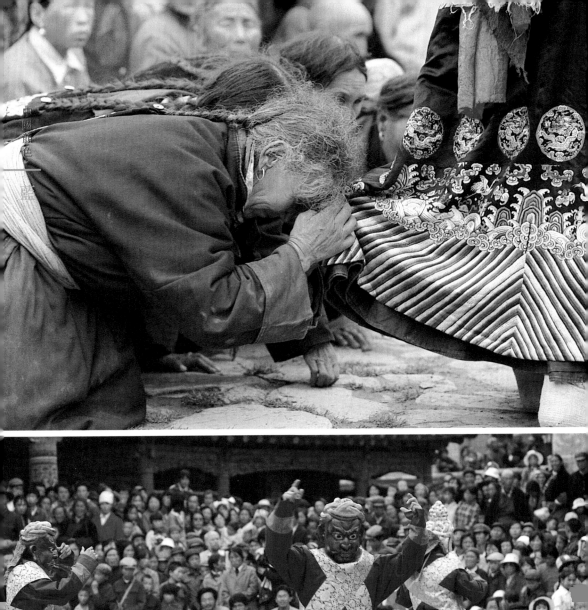
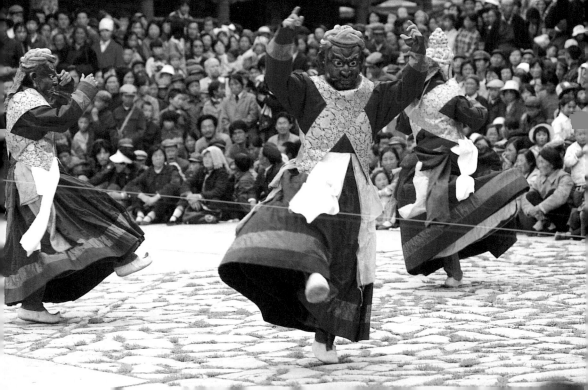

C80 M60 Y0 K50

靛藍

靛藍即濃藍色，俗稱「天青」，為中國歷史最悠久及最深入民間，平民百姓通用服色中的人造色素。經由藍靛（或稱青靛）漂染成的樸實藍土布及傳統藍印花布上的顏色在古時稱「紺青」。英文定名為「中國藍」（China blue）。

青靛是傳統的植物染劑，提煉自藍（蘭）草、蓼藍、山藍等草類的葉子或根莖，在中國已有三千多年的採用歷史。古書《夏小正》中有「五月啟灌蓼藍」一句，說明先民早已懂得人工種植藍草。《詩經·小雅·采綠》也寫有「⋯⋯終朝采藍，不盈一襜。五日為期，六日不詹」，生動描述採藍草的姑娘因為心上人逾期未歸（詹即現見），心不在焉地採摘了一整天竟然裝不滿一衣兜（襜，指衣服的前幅或蔽膝）。而山藍（別稱馬藍、琉球藍）的根部還可入藥，即中藥中的板藍根，主治感冒及喉嚨腫痛等病症。

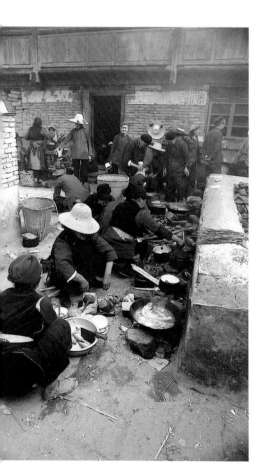

雲南下關

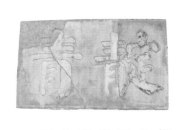

石匾
天津萬義號顏料莊

《荀子·勸學》中有「青（色），取之於藍（草），而青於藍」，說明了色澤深藍色的來源。據清代光緒年間《通州志》記載：「種藍成畦，五月刈曰頭藍，七月再刈曰二藍，壁（用磚砌）一池水，汲水浸之入石灰，攪千下，辱去水，即成靛。用於染布，曰小缸青。」頭藍為深藍色，二藍色較淡，接近天藍色。即藍染的深淺色度會因收割不同月份的藍草而有差別。

藍草在周代已成為民生用的經濟型植物，《周禮》曰：「地官管染草」，即是說當時朝廷已設有專屬部門以種植及管理染草園地，另又開辦染坊，由職稱「染人」的技師負責織品色染工作。而周朝在制定禮儀及衣冠等級時，把青靛染製的靛藍色布料規定為庶民的服色，濃藍色自此走入平常百姓家，成為中國數千年來最普及和著名的代表色之一。

隨著漂染技術而產生的是印染技藝，古代稱繢，中國傳統的印染技藝共分夾纈、蠟纈、絞纈及灰纈四種，即今天所說的夾染、蠟染、絞染和藍印花布。夾纈文獻最早可追溯到秦漢年代；古漢文裡的纈字，原專指在絲織品上染製的花樣圖案，到了元代，傳自印度的棉花種植開始普及，棉紡織品的重要性逐漸代替絲織品，但由於棉織品的吸水率遠超過絲織品，彩色印染原料成本激增，於是被迫改向單色發展，並選擇染色附著力強的染料，最後普遍種植的青靛草類因此成為首選，而藍染白花的藍夾纈（又稱灰纈）棉織印花布遂風行天下，並流傳至今。

上海中國藍印花布館

37 吳須色

C90 M75 Y0 K0

吳須色

吳須，為陶瓷器釉彩用的藍色礦土顏料古名稱，英文稱「東方藍」（Oriental blue）。

吳須，原產自中國大陸，又名本吳須、唐吳須，是一種含有大量鈷、錳、鐵的黑褐色黏土名稱，是燒製釉繪陶瓷的主要顏料。在距今二千五百年前的戰國時代，陶藝技工已懂得用氧化鈷做著色劑，但由於技術和原料雜質太多等原因，那時候採用的吳須呈色極不穩定，未能達到古人所推崇及追求的「青」（藍）色效果——代表中國古人宇宙觀的陰陽五行說認為，青為正色之一，為吉祥的顏色。

瓷器是中國著名的發明之一，因而英文以小寫的「china」代表這種源自中國的裝飾與實用器皿。據考證「瓷」一字遲至漢代才出現，故後人推算瓷器最早應始於漢代。青瓷到了東漢末年在浙江紹興、餘姚、上虞等地的越窯才真正燒製成功，在往後的幾百年間，越窯的青瓷成了中國製瓷業的主流；直到明代萬曆年間引進高純度的波斯「蘇麻離青」（Smalt，即礦物鈷藍）後，土產的吳須漸被取代。而這種能夠讓製成品色呈濃重青潤、發出錫光的舶來品波斯著色劑，遂讓明代的青花瓷大放異彩，美名遠傳，成為後世各國收藏家爭相蒐集的珍品。

38 青花藍/蘇麻離青

C80 M55 Y0 K30

青花藍/蘇麻離青

青花藍是中國瓷器工業中最有名的一種釉色，是聞名古今中外逾七百多年的中華傳統工藝顏色之一。青花是指在白色瓷器上釉繪出青色花紋圖案後，經高溫氧化火焰燒就的一種藍色；而著色釉料是一種含金屬元素鈷（化學元素符號Co，英文名稱Cobalt）的礦物。五千年前，古埃及已經使用鈷礦料燒製出藍色的玻璃和用作繪畫的藍色顏料。

色澤如藍寶石般圓潤美麗的青花藍，除了冰肌玉骨的胎釉因素及燒製技藝外，關鍵還取決於青花釉料——即鈷料的品質。儘管中國在浙江、江西、福建及廣東等一帶都有出產鈷礦（古稱吳須、唐吳須，見頁九八），但因吳須含氧化錳（MnO₂）及其他雜質太多，加上古時陶藝師傅清除雜質的技術與經驗不足，致使早年的青花呈色灰暗，達不到人們追求欣賞與收藏的效果。

相反地，從西域進口的鈷料則質量好，含雜質較少與純度高，可燒製出悅目的釉藍色，這就是在十三世紀起的元、明時期大量進口鈷礦料的誘因。

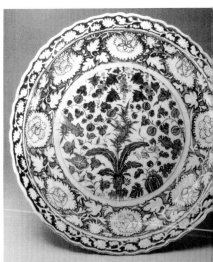

青花嬰戲圖大罐　明

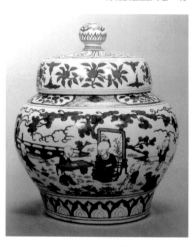

最早期的藍色青花瓷約始於唐代，窯址在河南鞏縣，青花瓷直到元朝在江西景德鎮設立官窯後，由於燒瓷手工藝有了新發展，和大量用上進口自波斯（今敘利亞與阿富汗一帶）、稱為「蘇麻離青」（音譯自西語Smalt，原指一種藍色的玻璃）的鈷藍料，自此聞名的元青花終於問世，而景德鎮亦漸形成為全中國製瓷中心。

縱觀中國的瓷器品種演變過程，元代以前占主流地位的是白瓷與青瓷，到了元代，這種工藝型態才被打破，而青花瓷的呈色亦暗含了蒙古統治者的特別喜好而盛行於當時，其中原因又與蒙古民族祖先來源的傳說有關。在元朝最早的官修史書《蒙古秘史》中有記載：「當初，元朝人的祖先是由一匹蒼色的狼和一頭慘白色的鹿相配，而產下一個人，名字叫巴塔赤罕……」蒼狼的蒼是指天藍色，亦即青花瓷上的藍色，「慘白」即雪白，所以蒙古人又認為白是吉色。蒙古民族尊天敬祖，藍與白是偉大的民族顏色標記；而藍白相輝映的青花瓷也就蘊含著元人這種不忘祖先的寓意。而利用進口的「蘇麻離青」作為著色劑所燒製出的青花藍釉色，呈濃重穩健與溫潤的色澤，帶點鐵鏽痕且發出錫光，能產生典雅高貴的藝術與色感效果；於是元青花遂開創了這種中國獨有的青花瓷器生產的黃金時代。

繼而明朝鄭和（一三七一──一四三三）七下西洋的敦睦之旅，中華帝國的青花瓷器亦跟隨鄭和的寶船飄洋過海，循水路經南洋運銷到西洋各地。三寶公的艦隊除對外輸出青花瓷器皿外，還帶回了高檔的蘇麻離青釉料。唯自從鄭和

39 湛藍

C100 M5 Y0 K5

湛藍

漢語湛字本義為深沉及水深貌，《楚辭·招魂》中有言：「湛湛江水溪上有楓」；湛又指澄澹的顏色，如「水木湛青華」（東晉·謝混〈遊西池〉）。湛藍是形容明亮剔透陽光下的精深平靜水色。

歸屬於傳統青色系列的湛藍色為大自然的色彩，色調明靜氣清，色感賦予人們愉快舒暢的感覺，故湛字又通耽字，即耽（湛）樂之意。湛藍亦寓意遠邃無邊的晴空天色，蘇軾的「水天清，影湛波平」（〈行香子·過七里瀨〉）是

的下西洋遠睦活動停止後，也是這種優質青料停止大量進口的時候。但色澤高雅大氣的青花釉色，已經是漢人推崇青色的極致表現，也代表著中國精湛瓷器手工藝的成熟，以及成為後世典藏家追求蒐集、寶藏與追捧的稀有色彩對象。

波斯古彩畫中的藍色瓷磚　波斯一四二七年

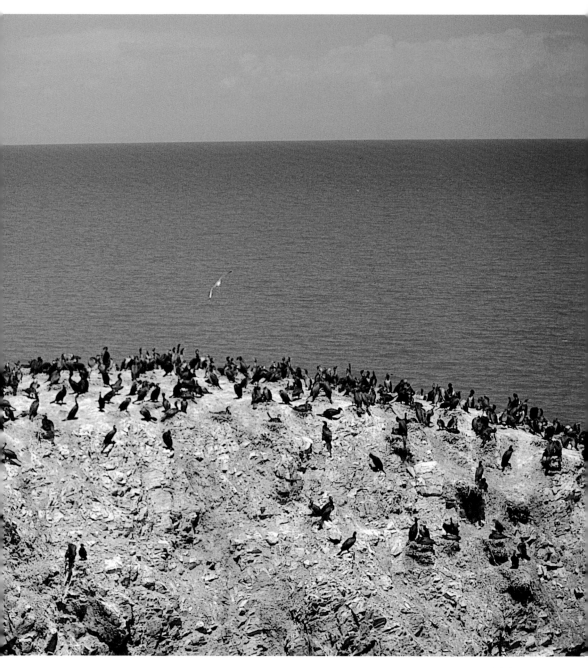

青海湖

寫天光水影的湛藍色。古人對色彩大都敏感，文人亦感受到湛藍是屬於清冷的色調，例如李白〈桓公井〉中提到「寒泉湛孤月」，是描寫秋天冷泉倒映清湛的月色；又古典名著《西遊記》第十五回中的「涓涓寒脈穿雲過，湛湛清波映日紅」，是作者施耐庵描述臘月寒天裡，朔風凜凜下，蛇盤山鷹愁澗中滑凍河水的顏色。

湛藍又象徵闇夜裡無有深邃的虛色，如「涼風起將夕，夜景湛虛明」（陶淵明〈辛丑歲七月赴假還江陵夜行圖中詩〉）；另外，李白的「湛然冥真心」（〈廬山東林寺夜懷〉）則是記述詩人夜訪寺院，虛心冥坐潛思的清心境地。

又湛藍在佛教信仰中亦有著代表純正、明淨清虛的最深境界。

位於大陸青海省東北隅青藏高原上，周長三百六十公里，水深三十八公尺的青海湖，以湛藍清澈的湖水聞名；這座中國最大的鹹水湖藏語稱它為「湊紋

青海湖

在彩色寶石的藍鑽石中，歷來以含有硼（Barron，化學元素符號B）成份的晶瑩湛藍色寶石最為珍貴。而在古瓷中，於清朝康熙年間（一六六二―一七二二）以土產浙釉料燒成的瓷器，發色華麗深穩、如寶石般的湛藍色，又稱「佛頭藍」，這種釉色圓潤的藍色，使康熙青花瓷足以獨步清代，甚至可以和明代宣德年間（一四二六―一四三五）的青花瓷遙相輝映。

波」，蒙古語叫「庫庫諾爾」，兩者都是「藍色大海」的意思。又藍色在藏族的原始信仰中占有重要的地位，藏民相信天地是由三部分組成，上層白色為天空，是屬於神祇的世界，中間是紅色大地，為世間萬物的居地，下層則是藍色的水世界，是蟠龍的藏身所在；因此宏大無邊、水色湛明的青海湖，在藏民的信仰中地位崇高神聖，是世代族人敬拜的聖湖。

40 群青色

C97 M69 Y0 K26

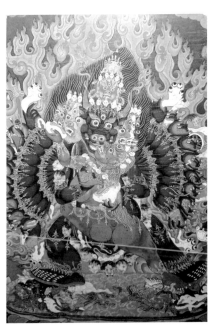

（上）青金石
（下）西藏唐卡彩畫

群青色

群青色是中國歷史最悠久、古畫中最常出現的礦物顏色之一，顏料來自經粉碎製成的青金石，工藝名叫「青金」。青金石也是人類認知最早、可製作成珍貴飾品的最古老礦石之一。群青色呈飽和美麗的深藍色澤；色感代表莊嚴、尊貴與明淨，又屬於帶有宗教信仰的色彩。

天然青金石多出自西域，英文稱Lapis Lazuli，Lapis是「石」，Lazuli則源自阿拉伯語，意指一種半透明或透明的藍（青）色。青金礦石的化學成份含鈉、鈣、鋁、碳、矽、氧等多種元素；礦物屬等軸晶體，可分為十二面體、八面體或立方體，晶體顏色有深藍、紫藍、天藍及綠藍等色，硬度有五至五點五，故也適合切割打磨成寶石工藝品。

青金石主要產地在阿富汗及西藏地區，因為容易與黃鐵礦（Pyrite，為銅與鐵的硫化物，色金黃）共生，故在濃濃的藍色中會閃爍出點點的金屬金黃

新疆吐魯番伯孜克里克千佛洞

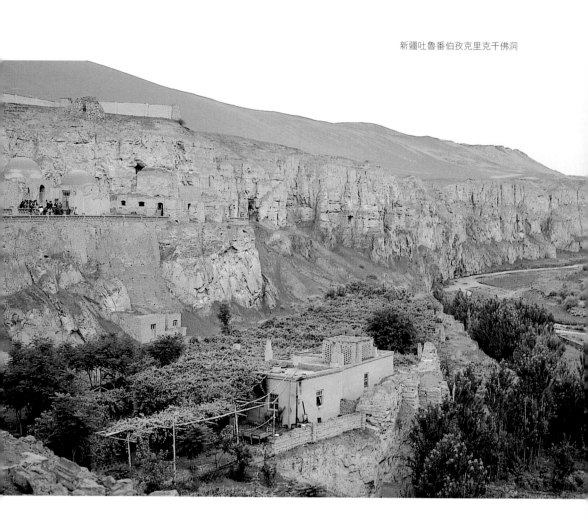

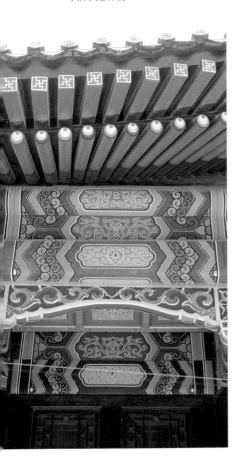

天津大悲禪院

色，因而青金石又被阿拉伯人美譽為沙漠中的亮麗夜星。青金石早在西元前七世紀中東的巴比倫時代就已開採，由於產地及產量稀少，故青金石自古就受到帝王的喜愛與器重，多用來製成皇帝配戴的飾品，或琢磨成念珠、印章、煙盒等象徵男性身分地位的飾物用品。

青金石在西方從古希臘、古羅馬直至文藝復興時代，又被磨成粉末，作為繪畫顏料使用，群青色常用在許多著名的油畫上。在中國古代，青金石的藍色又稱為金精、回回青、佛青及群青。中國從西元四世紀匈奴的北涼、北魏、西魏直至北周、隋、唐、五代、北宋、西夏、元等歷代大部分的洞窟壁畫，特別是甘肅天山麥積山石窟、敦煌莫高窟及西千佛洞、新疆克孜爾千佛洞等石窟，以至西藏彩畫唐卡，大都應用了青金石顏料；因此絲綢之路的西半段也可說是「青金石之路」。

群青又是中國古代建築彩畫中普遍採用的裝飾用色，經常與金色、紅色和綠色搭配出沉穩、華麗的東方色彩效果。但由於青金石產地與原石非常稀有，現今已很少採用。而「群青」一名到了現在，則屬於油彩及油漆等人造顏料的專用名詞。

41 石青色

C75 M60 Y0 K0

石青色

石青為天然礦石，呈玻璃光澤的藍色，經研磨成粉狀後是繪畫用的顏料，與青金石、石綠和朱砂合稱為天然的純礦物色，亦是中國傳統繪畫中流傳最久遠、最受到重視的礦料用色。

石青又名藍銅礦，常與孔雀石共生，屬青色鹽基性碳酸銅，結晶構造屬單斜晶體的單斜柱；因石青與石綠的物理性質相近，故可混色使用，調製出各種不同深淺色度、偏綠或偏藍的亮麗群綠（藍）色。石青礦石的結晶體又因不同的純度而產生不同色調的藍色；在中國古籍中，石青又分別稱為獸青、金精（青）、空青、紺青、白青等各種色名，其中色澤濃藍的為紺青。色名到了明、清時代才統一稱為「石青」。繪畫用顏料石青自十七世紀江戶時代傳入日本，因天然礦物色的石青藍與青金石的群青色十分相似，所以在日本又叫「群青」；群青色是日本江戶年代民間木版畫浮世繪中常用的藍色。

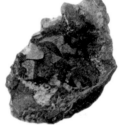

石青礦石

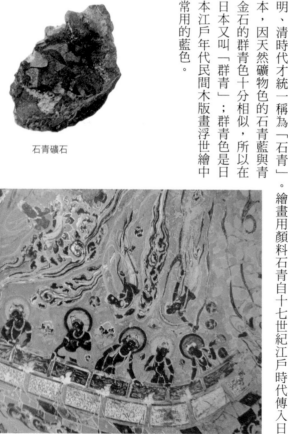

天宮天女（局部） 彩壁畫 初唐
敦煌莫高窟第321窟

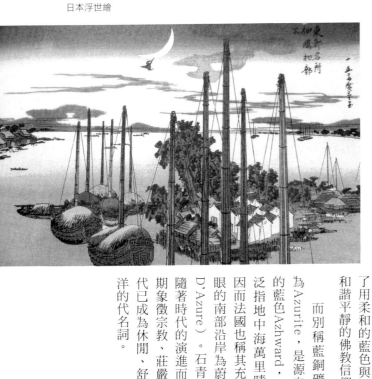

日本浮世繪

中國近年發掘出戰國時代（西元前四七五—前二二一）楚墓內的繪畫，畫中有細線描繪的彩色圖像，四角則畫上樹木，並分別塗上青、赤、黑、白四種顏色，以象徵四時與四方，而這裡的青應為使用石青的最早記載。此外，約在東漢初期（約二五—一〇〇），佛教隨著僧侶的足跡，從印度經天山南北路一直蔓延到中土；而佛教藝術也傳至新疆，今位於新疆拜城縣約在西元二至三紀左右創建的克孜爾千佛洞，是中國至今發現最早的石窟；在長達兩公里的沙石上，先民鑿造近千年共二百多個洞窟內，遺留超過一萬多平方公尺的彩繪壁畫，題材內容主要是佛祖的生平事蹟、樂伎飛天、珍禽異獸和邊飾圖案等；在用色上，早期壁畫多採用石青與石綠礦物顏料，畫面敷色較平淡，其目的是為了用柔和的藍色與綠色來烘托出和諧平靜的佛教信仰色彩。

而別稱藍銅礦的石青英文為Azurite，是源自阿拉伯語中的藍色Azhward，意味蔚藍色，泛指地中海萬里晴空的天色；因而法國也稱其充滿陽光明媚亮眼的南部沿岸為蔚藍海岸（Cote D'Azure）。石青的色感意涵又隨著時代的演進而改變，從最早期象徵宗教、莊嚴、神聖，到近代已成為休閒、舒暢、陽光與海洋的代名詞。

42 景泰藍

C100 M70 Y0 K0

景泰藍

景泰藍是固有顏色名，是指琺瑯（琅）彩器上的一種釉色，因以明代景泰年間（一四五〇─一四五六）所燒製出如藍寶石般的晶瑩藍色最悅目，故稱這種琺瑯色彩為景泰藍，正名應稱為「銅胎掐絲琺瑯」。

琺瑯是一種含玻璃質料（矽酸鹽）的瓷器；琺瑯彩顏料是以硼、砷、金及銻等氧化金屬礦物質配製成釉料，附著在金屬胎體（主要為金胎、銀胎與銅胎三種）上，經由攝氏六百七十七到八百度的較低熔融溫度燒出各種不同的色澤，成色絢麗濃艷，製成品具有如玻璃般的光輝、玉的溫潤與瓷的細緻質感等特性；此外又有耐腐蝕、耐高溫、色光不會老化及變色的特性，是中國彩繪瓷器中最負盛名的品種之一。

琺瑯在歐美稱Enamel，最早的歷史可追溯到古埃及法老王所用的頭飾上。琺瑯在中國的最早文字記錄出現在十三世紀的元代時期，是傳自西域大食（即今天的中東阿拉伯地區）的手工藝製品，因當時多用孔雀藍、寶石藍色釉

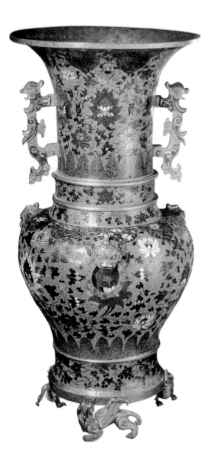

掐絲琺瑯三環尊　　元

新疆河西走廊上的古洞窟

作為底襯色，所以琺瑯一名又有可能是「發藍」的訛稱；另琺瑯在中國北方又俗稱為「燒藍」，南方則俗稱「燒青」。

琺瑯彩瓷的生產到了清代時達到巔峰，製成品主要是供皇室欣賞及宮中擺設之用；尤其是由內府（宮廷）所生產的製品更精細可觀。到了清乾隆年間（一七三六—一七九五），琺瑯瓷除了傳統的魚蟲花草紋樣外，中國瓷匠藝師還吸收了西方的油畫技法和題材，發展出把彩釉厚厚堆起，行語稱「堆料」的新技法；繪畫內容亦出現了如西洋美女、聖經故事、天使與歐美風景等畫題，同時俗稱琺瑯彩為「洋彩」，琺瑯瓷甚且風行海外。

琺瑯自明代的景泰藍色開始，一直流傳到清末的五百多年間，已發展出艷麗七彩，色澤鮮亮奪目的琺瑯彩，亦屬於豪華高級的賞玩顏色。唯琺瑯工藝精品至今存世量極其稀有，據稱真品僅約四百件左右，現今大都珍藏在北京故宮與台北故宮博物院中，只供古玩文物愛好者隔空欣賞。

43 紺色

C45 M38 Y0 K55

紺色

紺是固有顏色名，是指布帛中的一種色染顏色，《釋名》說：「紺，含也，謂青而含赤色也」；《說文解字》也解釋為「帛深青揚赤色」，意指紺是濃藍中透微紅的色澤，色感屬深沉蕭穆的暖藍色調。

紺藍的服色在中國各個時代有不同的含義；在周代紺為齋戒服裝的顏色，孔夫子對君子的衣冠服色考慮周密，所以認為「君子不以紺緅飾」（《論語·鄉黨》），緅是黑中透紅的衣色，是喪服的顏色，即是說君子不應該穿著鑲有紺色及緅色（青赤）衣邊的服裝。

西元前二○六年，漢高祖劉邦滅秦建立西漢王朝，基本上仍沿用秦朝的舊有服飾制度，漢代女子的禮服及謁廟服也採用前朝的深衣制；深衣是一種上

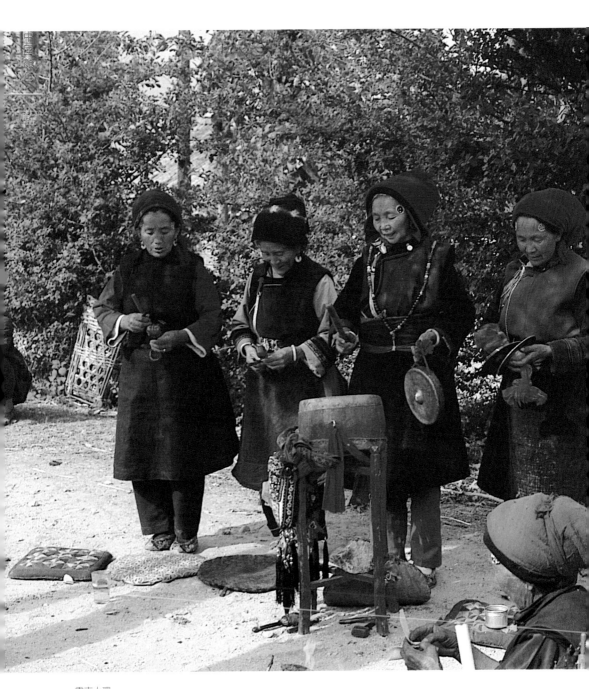

雲南大理

太乙（局部）彩壁畫　元
山西芮城永樂宮

衣與下裳連綴在一起的寬髆服式。《後漢書・輿服志》記載：「太皇太后、皇太后、皇后入廟服，紺上皂下……」即皇族貴夫人進皇廟拜祀所穿著的深衣上半截是紺藍色，下半身為皂黑色，以表示莊重與敬畏天地。又在二世紀的三國時代，紺色文錦（綿）是高級的絲織品，西晉陳壽的《三國志・烏丸鮮卑東夷傳》記有：「又特賜汝紺地文錦三匹……白絹五十四，金八兩……」文中的「汝」是指東夷率校尉牛利。紺藍又是歷朝的庶民服色之一；到了清朝初年，紺藍與石青等較素淨的顏色是滿清男裝中的馬褂常用色；馬褂是滿族男子四種制服之一，四種制服分別是禮服、常服、雨服和行服；馬褂屬行服，是騎馬時的裝束。

紺在古時又用來形容天色，紺碧是指上空深藍透微紅色的自然色彩。又紺殿義同佛寺，唐人李白寫有詩句：「紺殿橫江上，青山落鏡中」（〈流夜郎至江夏陪長史叔及薛明府宴興德寺南閣〉）。而「紺趾丹嘴、綠衣翠衿」（《文選・禰衡・鸚鵡賦》）中的紺趾是寫彩鳥鸚鵡的腳趾顏色。

44 孔雀藍

C92 M92 Y0 K17

孔雀藍

孔雀藍的色彩名稱來自珍禽孔雀的美麗羽毛顏色，即藍中泛微紫光澤，成色悅目娛人。英文亦同稱為Peacock blue。

生長於亞洲熱帶森林的孔雀，原出自印度、尼泊爾以及斯里蘭卡（舊稱錫蘭）一帶，自古就受到印度人的讚美與敬愛，並建有以孔雀為名的城池與皇朝；在佛經中也有孔雀王的典故。孔雀在印度代表高貴、美麗與善良。

據古籍《漢書》記載，孔雀最早傳入中原是由南越王當貢品獻給西漢皇室，當初的名字稱為「孔爵」；到了唐代又被稱作「越鳥」。在甘肅敦煌石窟的壁畫上，也出現了傳自印度或東南亞的孔雀圖像；在榆林窟址第二十五窟，創作於中唐時代的彩壁中，也畫有挺胸振翅，開啟美麗羽毛婆娑起舞，神形相似的孔雀彩圖。

孔雀藍在西方中古時代，是代表皇室的顏色，象徵著高貴與優雅。在古代中國因受到佛教思想的影響，孔雀藍代表的是智慧與明淨的意思；而在燒製瓷器時，在綠色發色劑的氧化鉻（Cr₂O₃）中若加入少許的金屬鈷料，就會呈現鮮艷的孔雀藍色。

孔雀藍是歷代世人喜愛的色彩，在中國現代文學作家中，張愛玲（一九二○─一九九五）擅長以淒艷細膩的筆觸，刻劃大時代中兩性間帶著缺憾的感情關係；張愛玲也善用各種不同的顏色及修辭，襯托

孔雀藍色釉瓷獅子　元

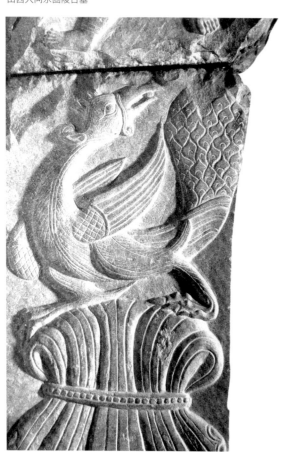

永固陵石卷門孔雀（局部）　北魏
山西大同永固陵古墓

出小說中人物的性格與場景氛圍。例如在她的早期作品〈心經〉中這樣描述：

「……那是仲夏的晚上，瑩澈的天，沒有星，也沒有月亮，小寒穿著孔雀藍襯衫與白褲子，孔雀藍的襯衫消失在孔雀藍的夜裡，隱約中只看見她的沒有血色的玲瓏的臉。」張愛玲似乎也對這種澄藍色情有獨鍾，她的第一本著作《傳奇》在一九四四年八月自費出版時，書本的裝幀由她親自設計，封面、封底及書脊都只用清一色的孔雀藍，封面上只印有「傳奇，張愛玲著」六個黑色隸書大字，隱約透露出一股沉鬱的氣息。張愛玲本人在晚年出版的《對照記》中也提及：「我第一本書出版，自己設計的封面就是整個一色的孔雀藍，沒有圖章，只印上黑字，不留半點空白，濃稠得使人窒息。」濃郁到喘不過氣來，就是這位現代小說家對這種藍色的個人感覺。

45 琉璃藍

C72 M45 Y0 K60

琉璃藍

　　琉璃、陶瓷及青銅器，都是人類最早使用的人造材料物件；在中國古代因琉璃的原料稀有，故與金銀、玉翠、陶瓷、青銅合稱五大名器。而藍琉璃是指色相呈湛藍色的琉璃，是用於飾物和古建築中的裝飾建材或鋪蓋屋頂用的構件，色感莊嚴，持重。

　　琉璃是玻璃的前身，根據近代考古發掘發現，最早的琉璃製品出現在中東幼發拉底河與底格里斯河兩河流域之間的美索不達米亞平原，即今天的伊拉克地區，時間約在西元前二千五百年至前一千年之間；當地先民已懂得製造完全琉璃質地的器皿及飾件。之後製作琉璃的工藝技術廣傳到敘利亞、塞浦路斯、埃及和愛琴海地區，繼而經由西域作為貢品東傳入中原。

　　在中國，這種仿玉及半透明的琉璃的生產約在西元前十一世紀的西周時期形成；早期的琉璃製品主要是皇室王公的身邊飾物，是身分和地位的象徵，平民百姓難得一見。琉璃在古籍中又有流璃、瑠璃、琉瓈、瑠瓈或頗黎等不同的稱謂，均是音譯自西域波斯、龜茲等國的外來語，始用於西漢後期，亦即張騫通西域後才使用的器皿名詞。

藍琉璃蓮花盞　　元

琉璃無論在古時西域或中國都與宗教有密切關係，在伊斯蘭教中，琉璃品是祭典儀式中的禮器之一；在中國道教中說，神仙使用的多是琉璃器具，統治三界生靈的玉皇大帝，其居停用的是琉璃打造的仙宮；道士提及的天界通常稱為「琉璃仙境」。佛教世界中亦以琉璃為寶，是避邪消病的靈物。琉璃的梵語為Vai Rya，意譯為青（藍）色寶物，而青色屬虛空的光色，清淨瑩澈，象徵精神與智慧的澄明了悟之意；所以琉璃光又比喻為佛德之光。清淨瑩澈，象徵想的影響，在《西遊記》中，作者吳承恩就安排原是天庭中的捲簾大將沙僧，因失手打破了一只藍琉璃而被貶下凡間，蟄踞在流沙河，以吃人為業，但最後改隨師父唐三藏赴西天取經去了。

又在中國傳統的色彩觀中，琉璃藍亦代表上天的顏色，至今最有名的琉璃藍建築物是位於北京市東城區的天壇，該古建築始建於明永樂十八年（一四二〇），是明清兩朝帝王祭天、祈穀和祈雨的壇場。以象徵青天的藍色琉璃瓦鋪蓋屋頂的天壇，也是現存中國古代規模最大、是明清兩朝政治權位等級最高的祭祀建築群。

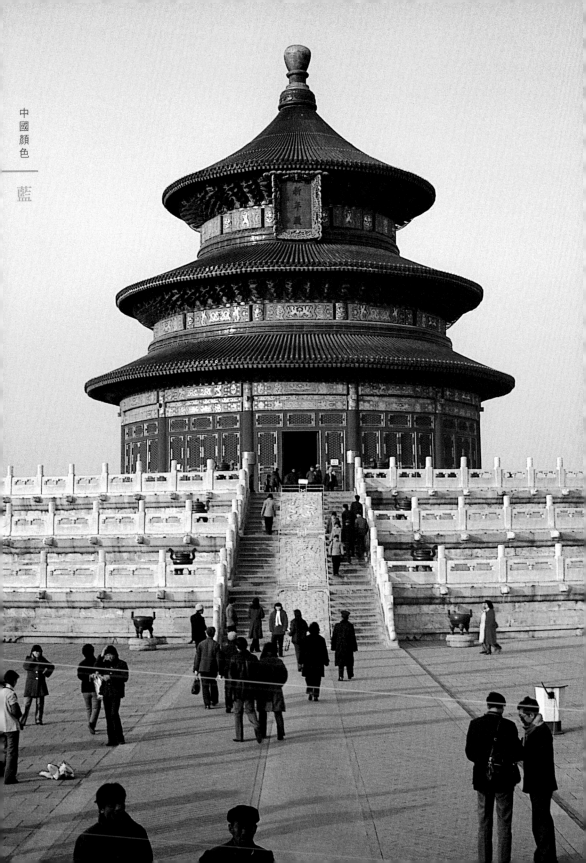

中國顏色

藍

46 陰丹士林

C80 M55 Y0 K50

陰丹士林

陰丹士林是二十世紀初期從歐洲傳入中國的棉布染料顏色，色澤深藍中泛現暗紫色，是民國初年上海女性的時尚流行服色。

陰丹士林一詞是音譯自英文Indanthrene，是一種人工化學合成的布染料；在一九〇一年，由任職於德國化工企業貝爾（BYER）公司的雷利·波恩（Rene Bohn）發明，其主要化學成份為氫氧化鈉（NaOH）；布帛可根據不同比例的染料甕染成淺、中、深的藍色。中國當年把舶來品陰丹士林染成的藍色棉布稱為「陰丹布」，有別於土產的藍靛，故又名「洋靛」。

繼清王朝覆滅，在上海新成立的軍政府的倡導下，「剪辮子」的口號響遍上海灘，破舊立新的上海紳士開始改頭換面，頂上頭髮以中間分界成五五開並抹上油蠟為文明時尚的象徵；而一種偉大的女服改革也從上海誕生並風靡全中國──那就是改良自滿清裝束旗袍，把寬袍大袖改成貼身展露性感曲線的新式

陰丹士林布海報　　老上海廣告

旗袍，而湊巧陰丹士林也搭上了這班時代列車，登上時髦的舞台。

隨著服裝演變的潮流，這種號稱「顏色永遠鮮艷，炎日曝曬和經久皂洗不退色」的外來藍色，遂成了搭配新款旗袍的時尚色彩，形成追求新穎的上海女士們的標竿與樣色。在民國中後期，陰丹士林藍布長袍又蔚為風潮走入大學校園，成為高等學府中代表斯文持重的師生服色。

陰丹士林布海報　老上海廣告

這種色澤近似德國普魯士藍、色感莊重大方的深藍色，可算是上海摩登年代的象徵與代表色，也在中國傳統藍色系列中成了一種變奏的時尚顏色，又是至今令人回味無窮的色彩。

47 霽色

C60 M0 Y5 K0

霽色

漢語霽字本義為停止或雨停之意：「霽，雨止也」（《說文解字》）；後引申為歷經大雪風霜後的光明晴藍的天色或風清月朗的夜色。

古時霽字又常被用來描述不分晝夜季節，風雨霜雪漸遠後的清新自然天象，例如霽日是指大雨後又見陽光的晴朗天氣；霽朝是雨停後初晴的早晨；霽景是風雨或大雪過後的鮮明景色。在古詩文中，像宋代詩人柳永（生卒年不詳）的《佳人醉》：「暮景蕭蕭雨霽，雲淡天高風細」是敘述雨後天色放晴的景象；又宋人林仰（生卒年不詳）的「霽霞散曉月猶明，疏木掛殘星」（《少年遊・早行》），是一幅破曉時分雨霞退盡後，明月與孤星仍高懸天際的靜謐景色；而「虹銷雨霽，彩徹雲衢」（唐・王勃《滕王閣序》），則是雨停了彩虹也消失後，風和日麗的大自然美色。此外，霽色也代表寒冬降雪後的天空所呈現的天藍色澤，如「終南陰嶺秀，積雪浮雲端；林表明霽色，城中增暮寒」（唐・祖詠《終南望餘雪》），詩中的終南是指西起甘肅天水、東止河南陝縣的終南山，祖詠是詩人王維的當年同窗。

又霽月原是形容風雨過後特別鮮明潔淨的月色，之後在成語中的「光風霽月」則被引申為比喻政治清明與天下安寧的世局，或比喻人品的光明正大與坦蕩的心胸。另「風光月霽」又可借喻為心境平靜清澈的境界，如「風光月霽，是吾心太虛真境；鳥語花陰，是吾心無盡生意」（明・蘇濬《雞鳴偶記》）。

色澤與天青色相近的顏色名詞霽色，在現代漢語中已不常出現及應用，唯在現代的校園藝術歌曲《踏雪尋梅》中仍可見其蹤影：「雪霽天晴朗，臘梅處處香；騎驢灞橋過，鈴兒響叮噹，響叮噹……好花採得瓶供養，伴我書聲琴韻，共度好時光。」（劉雪庵填詞，黃自作曲）

風雪過後的明淨景色

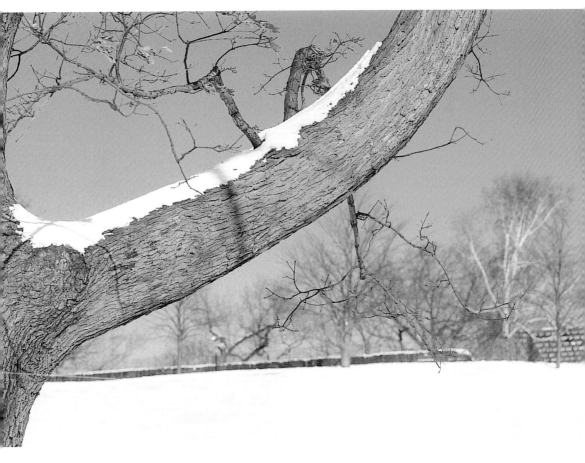

48 天青

C65 M0 Y6 K0

天青

天青是指滂沱大雨後天空放晴的顏色，即天藍色；又指天氣清朗，萬里無雲的自然天色；色感有令人心情愉悅、腳步輕快的感覺。晉代書法家王羲之（三〇三—三六一）就曾寫下這樣的傳世佳句：「天朗氣清，惠風和暢，仰觀宇宙之大，俯察品類之盛，所以遊目騁懷，足以極視聽之娛」（〈三月三日蘭亭詩序〉）。

天空無塵、可極目遠眺的天藍色，在古代西方象徵著貴族的顏色，也代表眾神居住的天堂的神聖色彩。在歐洲十四世紀前的宗教油畫中，聖母馬利亞身披天藍色的外袍，是寓意著純潔與無瑕的完美形象。在古代中國的顏色用詞中，青色原又泛指藍色；古文「天青日晏」中的晏字，可以解釋為天晴無雲的意思，即指耀目清澈的天色。

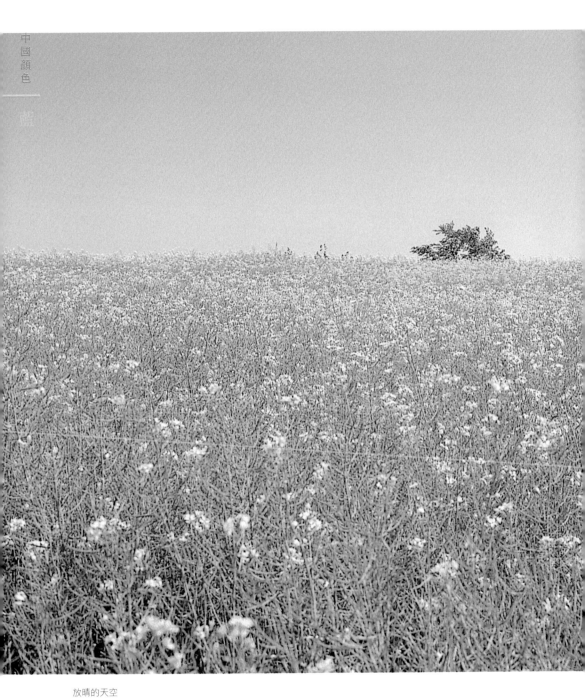

放晴的天空

天青紗大鑲邊女衫
清

天青色在傳統中國亦代表光明磊落的顏色，在明末隱士洪自誠寫於萬曆三十年（一六○二年）的《菜根譚》中說：「君子之心事，天青日白，不可使人不知」，即是以潔淨的天色作為比喻君子做人坦蕩光明，無不可告人的秘密。而以守法清廉事蹟傳世的北宋官吏包拯（九九九─一○六二），身後在民間被譽為包青天，意即操守德行明潔若藍天。

天青色也可形容宜人的服色，如「身上穿件雨過天青大牡丹漳絨馬褂，腰下也掛著許多珮帶」（清・曹楳《孽海花》第二十一回）。在古瓷中最有名的天青釉色瓷相傳燒自五代十國後周世宗（在位時間：九五四─九五九）的柴窯（窯址在今河南鄭州），據說當時世宗下屬請示該燒製什麼樣的瓷器時，柴榮（世宗名）批道：「雨過天青雲破處，者般（意即這般）顏色做將來。」結果燒成的器物「青如天、明如鏡、薄如紙、聲如磬」，而且「（釉色）滋潤細膩」（清・朱琰《陶說》卷二）。可惜柴窯傳世之作品稀少，到明代時已很少見，據說當時只是柴窯的碎片就可以和黃金與翠玉等價，所以後人又有「柴窯片瓦值千金」的讚譽。至於燒製自當時柴窯的雨過天青釉色瓷器，今人就只能憑藉古書中的文字記錄揣摩其成色了。

49 縹色

C25 M0 Y5 K0

縹色

縹是指絲織物經由植物染料染成的顏色，《說文解字》曰：「縹者，帛青白色也」，另縹又通漂，是淺淡之意，故縹色即淺青色，或現代所稱的粉藍色。

中國古時運用重染的方法，把絲織品從原色不斷地重複浸染，讓顏色從淺入深，分別染出色差有別的染物；而經由反覆漂染的縹色絲綢布帛則可分為白縹、淺縹、中縹到紺（深）等不同藍色程度的產品。《釋名》也說：「縹猶漂。漂，淺青色也。有碧縹，有天縹，有骨縹，各以其色所象言之也。」另古籍《楚辭‧王‧九懷‧通路》中的「紅采兮騂衣，翠縹兮為裳」是形容衣色的穿著配搭，文中的騂是指赤色或赤黃色；又中國古時稱上半身穿的為衣，腰以下的則稱裳，男女通用；文句是寫紅赤色的上衣搭配著翠藍色的下裙，是反映出古人喜愛以冷暖色調的服色相互襯托出耀眼的衣著美感。

色感輕盈的縹色其義

浙江西塘

北京八達嶺

又同「飄」，即飛揚之意，如「鳳縹縹其高逝兮」（《漢書·賈誼傳》）；而縹緲是形容隱隱約約，似有還無之間的意象與景色，如「山在虛無縹緲間」，意指觸目所及的遠方群山若隱若現之貌。

在古代經書古籍習慣以縹色布帛裝訂封套，故縹帙是指淺青色的書衣；縹緗為書卷的別稱（淡青色的帛為縹，淡黃色的帛為緗）；縹囊是放書的書袋；又「名溢縹囊」是形容文人之多，超越書籍記載之意。而縹碧是形容清澈見底的水色，如「水皆縹碧，千丈見底：游魚細石，直視無礙」（南朝梁·吳均〈與朱原思書〉）。

中國最早出現的瓷器為青瓷，成品釉色呈淺灰藍色，原因一方面含有金屬物氧化鐵，另一方面是受到燒製的溫度影響，故在氧化焰中會燒製出黃色，在還原焰中會燒製出淡青色，所以古時又稱青瓷為縹瓷：西晉文學家潘岳（二四七—三〇〇）也有一句形容這兩種釉色的酒瓷器：「披黃苞以授甘，傾縹瓷以酌醽。」（〈笙賦〉）即一只酒器色如黃色的花苞，另一只是粉藍色；醽是味道醇厚的酒。

顏色名詞縹字在現代漢語已不常出現，大都以淺藍色或粉藍色取代。

蘇州周莊水鄉

50秘色

C14 M0 Y15 K10

秘色

秘色是指一種誕生於晚唐，卻自宋代即失傳的越窯精品瓷器——秘色瓷器的釉色。因此有關秘色的含義及其正確色澤，後人只能從古籍中找尋相關的文字描述與比喻，也成為過去數百年來，瓷人間的一個爭議話題，辯論一直持續到二十世紀八〇年代，因真實的秘色瓷器古物重新出土，這種傳聞中久違的秘瓷釉色方得以重見天日及被確認。

「秘色」一名最早出現在晚唐五代十國時期，據傳吳越王朝的第二任皇帝錢元瓘（在位時間：九三二─九四一）曾指定一種燒製自越窯的精緻瓷器，專供皇帝賞用，宦民不得享用。秘字原通密，又是一種香草的名稱；另「秘」在古時又指與皇帝有關的事物，例如：秘駕是天子的車駕，秘館是皇帝藏書之所，東園秘器是說皇帝死後所用的棺木等，於是當時吳越國就把這種御用瓷稱為秘色瓷，而越窯也統稱為「秘色窯」。

專門燒製瓷器的越窯場址主要分布在浙江的餘姚、上虞、紹興一帶，古時為越人的居地，在西元前四世紀的戰國時代屬越國領地，唐代時改稱越州，越窯因此而得名；在十世紀的五代十國時期屬於吳越國（九〇七─九七八）的封土；而該地區所生產的瓷器以青瓷為主，其歷史可上溯至東漢時代（二五─二二〇）；越窯到了七世紀唐朝時是全國六大青瓷生產地之一，也是中國南方青瓷的燒製重鎮；越窯一直延續了千年以上，直至宋朝才停燒，遺憾的是，「秘色瓷」亦隨著越窯的熄火而停產，最後失傳。後人只能從古籍中找到如「金銀扣器」、「金扣越器」，或在唐五代愛茶詩人徐夤（生卒年不詳）的〈貢餘秘色茶詩〉中，用上「捩翠融青」、「月染春水」、「薄冰盛綠雲」和「嫩荷涵露」等華美詩句，來稱許這種越窯製品的青潤色彩。另外，清代景德鎮人藍浦（生卒年不詳）在他著名的《景德鎮陶緣》中，對「秘色」的看法

是：「秘色窯，青色近縹碧，與越窯同」；古人稱青綠帶光澤的色彩為縹色，藍浦的意思是說秘色的色相應該是接近碧綠色。

而真正的秘色瓷的釉色及其色調直到二十世紀才得到證實；一九八七年中國考古學工作者在陝西省扶風縣，中國最大的佛教寺院法門寺的寶塔基石下地宮中，找出一批法器古物，其中發現了十三件包括盤、碗、碟的古代越窯瓷器，而同時在刻有「衣物帳」（即清單）的石碑上，清楚載明這些瓷器均屬於秘色瓷的記錄；據發掘這批古文物的考古工作者描述：「出土的秘色瓷的『秘色』，就是一種具有明顯玉質感，顏色介乎艾色（蒼白）與青綠色之間的稀見釉色。」至此，人們總算認識了秘色的本色，也為傳聞千載的秘色重現其神秘的色彩。

秘色瓷碗　唐

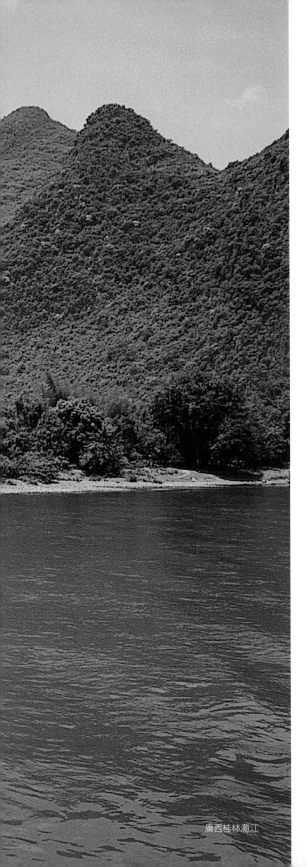

廣西桂林灕江

綠

綠為固有顏色名詞，是指植物葉子的色澤。《說文解字》說：「綠，帛青黃色也」，即綠是青色與黃色的調和色，在古代稱為間色。

在傳統的「五色行」色彩觀與方位學說中，綠色被納入青色系列，位處東方，屬木性，是太陽始升於此，萬物隨之茂衍，時序為春的顏色。但在漢民族的色彩史上，綠色又曾經屬於賤色，是代表社會階層中地位最低下的顏色。綠色又是青綠山水畫中的主要用色。

廣西桂林灕江

綠

綠為固有顏色名詞，是指植物葉子的色澤。《說文解字》說：「綠，帛青黃色也」，即綠是青色與黃色的調和色，在古代稱為間色。

在傳統的「五色行」色彩觀與方位學說中，綠色被納入青色系列，位處東方，屬木性，是太陽始升於此，萬物隨之茂衍，時序為春的顏色。但在漢民族的色彩史上，綠色又曾經屬於賤色，是代表社會階層中地位最低下的顏色。綠色又是青綠山水畫中的主要用色。

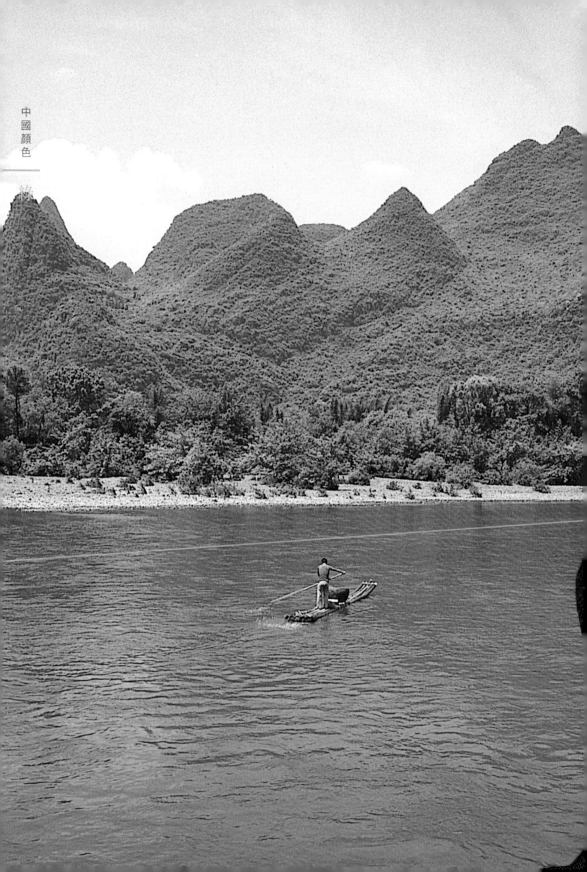

51 綠色

C75 M0 Y100 K0

綠色

綠最早通菉字（音同綠），原指一種草名，菉就是現在所稱的藎草；綠字早在《詩經》中已出現：「終朝采綠，不盈一匊。」（〈小雅·魚藻之什·采綠〉）內容原寫採收綠草的女子，因思念遠行未歸的愛人，以致整個早上仍摘不到雙手合捧的數量。菉是一種野生植物，葉片竹葉、莖幹呈爬藤狀；在古籍中，菉又分別有菉竹、蓐、王芻、戾草等稱謂。菉又是傳統染黃綠色布帛的染材，在明代李時珍的《本草綱目》中說：「此草綠色，可染黃、日綠也。」

綠又是固有顏色名詞，是指植物葉子的色澤，〈古詩十九首〉中即有：「庭中有奇樹，綠葉發華滋」詩句；《說文解字》又說：「綠，帛青黃色也」，意思是說，綠色的布帛可用藍色和黃色的染料經先後疊染後獲得。又代理學宗師朱熹（一一三〇—一二〇〇）在《詩集傳》中說：「綠，蒼勝黃之間色」，即是說綠色是黃與青（藍）之間偏向青色的混合色、屬間色。在傳統的「五色行」色彩觀與方位學說中，綠色被納入青色系列，位處東方，屬木性，是太陽始升於此，萬物隨之茂衍，時序為春的顏色。

綠色既為間色，地位自然不比五正色來得高貴與正統；在漢民族的色彩史上，綠色的位階有時比青色還低下。綠色代表社會地位低賤的顏色大約始於唐代，當時法典以綠色作為侮辱與懲罰犯人的一種顏色標記；犯罪者規定要用碧頭巾裹頭以達到羞辱的目的；因為在唐朝時期，在妓院中工作的男子都必須戴著綠紗頭巾以表明職業。所以唐代長安人顏師古說：「綠幘，賤人之服也」，幘為古代平民所戴的頭巾。在元代官修的《元典章》中進一步規定：「娼妓家長並親屬男子，裹青頭巾」；明初朱元璋更下令，南京妓院中的男人必須「頭戴綠巾」，腳穿帶毛的豬皮鞋，外出時只准靠著牆邊行走，不得走在馬路中

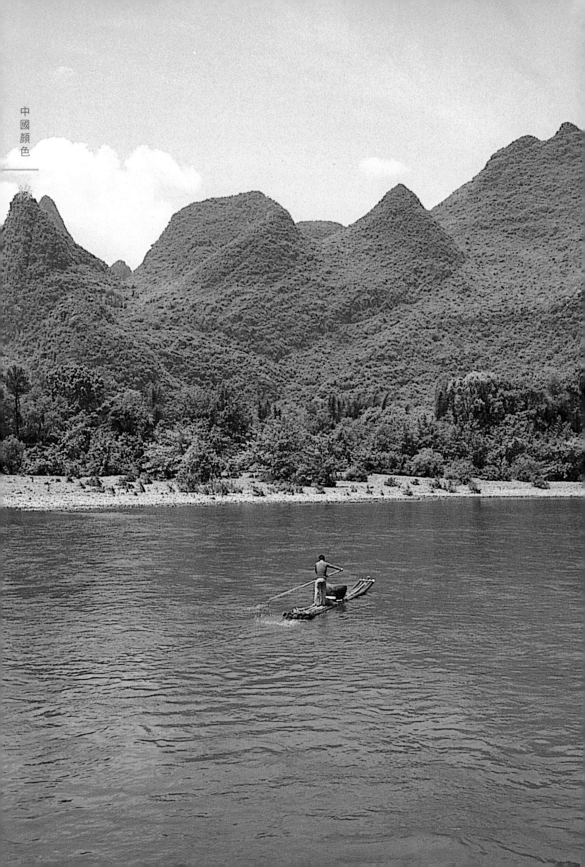

新疆天山天池

述說周朝政治家、曾任周景王與周敬王兩朝大臣劉文公的大夫萇弘（生年不詳—西元前四九二），因保周抗戰，不幸死於國難；傳說萇弘死後三年其鮮血化為碧玉。後世遂以「碧血丹心」來形容忠心愛國、血灑沙場的軍民。

始創於隋唐時代，主要用石綠及石青礦物顏料繪成的青綠色山水畫，開啟了中國山水畫風與畫體。在古代中國的審美色彩觀中，綠色又常與紅色互相配合，出現在詩詞、衣飾配搭與古建築的裝飾中；綠與紅的冷暖色調互補與相互襯托，使它們顯得更活潑，更鮮明，效果也更加突出醒目；而且還因為人的視覺本身的調節作用，會讓這兩種對比色得到中和與平衡。北宋詩人王安石（一○二一—一○八六）的：「濃綠萬枝紅一點，動人春色須多」（〈詠石榴花〉），即是形容在萬綠叢中只需抹上一點紅色，就能烘托出滿園的無限春色。；而這正是漢文化中另賦予綠色的特殊象徵與意義。

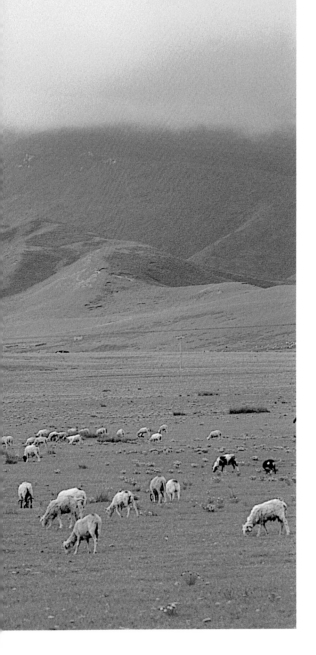

C65 M15 Y90 K0

草綠色

草綠色是中國固有顏色名詞，多指夏天茂密青草的油潤色澤，是象徵旺盛生命力的色彩。

遍布全球各地的青草類植物是生命韌力最強的席被性植物，中國古人認為「天造萬物於草創之始」（《周易正義》）。十月北國飄雪，千里冰封，綠色的草原變成白茫茫的雪國，直到翌年四月雪融後，新嫩綠芽已經迫不及待破土而出，爭相面向著初春的寒陽呼吸新鮮的空氣；韓愈（七六八—八二四）的〈春雪〉詩云：「新年都未有芳華，二月初驚見草芽。白雪卻嫌春色晚，故穿庭樹作飛花」而北國遊牧民族則視嫩草的綠色為新生命的象徵。

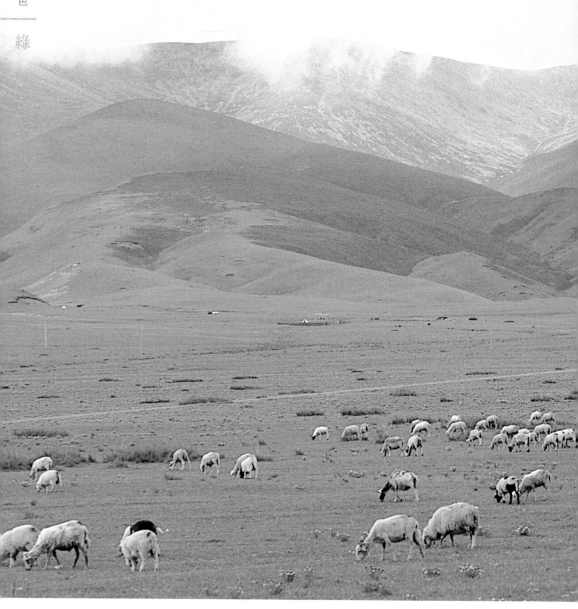

青海草原

廣西桂林

屬於草蕨類的青草自初生至枯黃之間的色階變化又非常廣泛，分別代表大自然四時遞變的季節性色調；初春的草綠色是大地復甦的欣喜色澤；仲夏山野間的一片油綠豐草是萬物爭榮，心花怒放的恬人野色；時至深秋來臨，則大地花木凋零搖落、枯草衰黃，表示入冬的季節將至。草色就猶如生命的循環般，年復如此。

茵綠的青草地綿延生長不絕、一望無際，所以在古代的閨怨詩中亦常借喻為閨中婦人綿綿不絕的思念，如「連天芳草，望斷歸來路」（宋・李清照〈點絳唇・閨思〉）。又如〈古詩十九首〉中的：「青青河畔草，鬱鬱園中柳。盈盈樓上女，皎皎當窗牖。娥娥紅粉妝，纖纖出素手。昔為娼家女，今為蕩子婦。蕩子行不歸，空床難獨守。」這首詩中的青青是強調綠草的色調，而鬱鬱濃綠的感覺是著重在表達柳樹的意態神韻；河邊的草色一直延伸至無盡頭，則是象徵已從良少婦的孤獨與無限期盼的思緒與心境。

在國畫的顏色用色中，草綠色是用植物藤黃（見頁七九）的黃色汁液混入花青（即植物染劑藍靛）調成。而今草綠色是各國軍人制服的通用保護色。

141 / 140

53 蒼色

C70 M25 Y62 K2

蒼色

蒼字在古漢文中屬於顏色名詞，代表著豐富且多樣化的色彩，分別是深青（綠）色、深藍色、灰白色、灰黑色和墨綠色。

蒼字表示廣袤的綠草色，如「蒼，草色也」（《說文解字》）；蒼又指老松柏樹的針葉色，即深綠色。蒼色又形容帶有光澤的墨綠色，古人稱飛蠅為蒼蠅，原因是在陽光下細看這種昆蟲的身體，確實會折射出墨綠色的亮澤色彩，故名。

蒼也可用來形容夜間天上的星星所閃爍著的青藍色光芒，《史記‧天官書》有言：「正月，與斗、牽牛晨出東方，名曰監德。色蒼蒼有光。」文中的牽牛即牽牛星。古代又稱春季的天空為蒼天，這個稱謂出自《爾雅‧釋天第八》對四季天色的細分：「春為蒼天，夏為昊天，秋為旻天，冬為上天」。但莊子（約西元前三六九─前二八六）卻以哲學的角度質疑天空的真實顏色：「天之蒼蒼，其正色耶」（《莊子‧內篇‧逍遙遊第一》），莊子所質問的天色應指深藍色。

茫無邊際的草野色又稱蒼蒼，在傳誦千古的北齊（五五○─五七七）遊牧民族歌謠中唱道：「天蒼蒼，地茫茫，風吹草低見牛羊」（佚名〈敕勒川〉），歌頌的是北方草原望無

新疆天山山麓

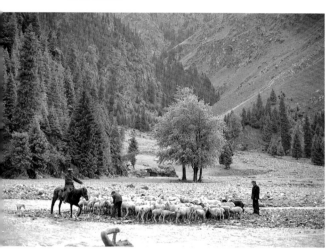

盡頭的大自然壯觀景色。而茫無邊際的綠色又是一種會讓文人觸景生情、徒惹無名感傷與淒涼的心理顏色，如「俺只見四野蒼蒼，又只見銀河朗朗，當此景叫人真可傷。」（明・沈采《千金記・解散》）但蒼蒼有時也比喻浩瀚海水的藍綠色，像是「閒遊登北固，東望海蒼蒼」（五代・齊己〈送人潤州尋兄弟〉）。

蒼字又解釋為衰老貌，例如蒼老。蒼又可指灰白色，像「白髮蒼蒼」是形容老年人的斑白髮色。蒼亦可當灰黑色使用，成語「白雲蒼狗」是比喻人世間的變幻無常，人生中任何事都有可能發生。

蒼色也是古時的服飾用色，古籍《禮記・月令》有記載：「駕倉龍，服倉玉」，古代「倉」與「蒼」相通，故應指青綠色。又漢代士卒稱「蒼頭」，因其頭包青色巾帛以示軍階之故。

新疆天山天池

54 銅綠

C50 M0 Y35 K15

銅綠

銅綠是指銅金屬經過長時間暴露在空氣中，表層慢慢與氧及二氧化碳結合後，發生化學反應所產生的一層銅鏽，因鏽色呈鮮明的綠色，故稱為銅綠，化學名稱為碳酸銅。銅綠在中國傳統色彩中歷史久遠，它標誌著華夏文化從石器時代過渡到青銅器時代文化進程的工藝顏色。

青銅是指紅銅、錫及鉛的合金，是金屬冶鑄史上一項偉大的發明，又因這種合金的顏色偏青灰，故稱青銅。西元前十一世紀時的周朝是青銅器時代的鼎盛時期。由於冶煉技術的發達與進步，青銅被廣泛用來鑄造帝皇所用的祭祀用具、禮器及兵器、裝飾品以及民生用具。青銅文化在中國前後涵蓋了二千多年，直到秦漢時期才逐漸被鐵金屬、漆和瓷等其他材料所取代，青銅文明漸漸淡出了歷史舞台，但卻為後世流下了無數造詣非凡的藝術珍品，也正因古銅

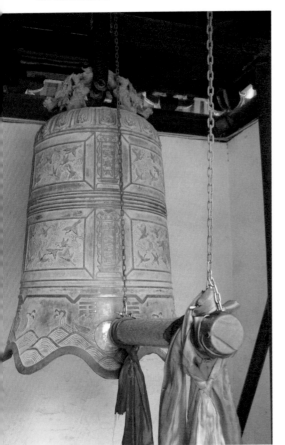

天津天后宮古銅鐘

北京故宮銅龜

經歷了長年歲月所產生的銅鏽（銅綠）具有保護古銅器皿、使其不再容易被腐蝕的作用（鐵鏽卻不會有這種功能），才能讓那些被埋在地底下數千年的國寶如毛公鼎、司母戊大方鼎、編鐘等許多無價青銅古物，絲毫無缺地保存至今天。

銅綠也是傳統的繪畫用顏料，可經由人造方法獲得；從前的人工製法是：先把黃銅搥打成薄板片，再用醋浸泡過後，放在粗糠內，用微火烤燻，使其產生銅綠膜層，然後刮取銅綠以備用，這也是中國發明最早的化學顏料。而把銅綠作為綠色顏料的使用，根據現代學者考證以大陸的西北地區為最早；又應用最廣泛的是位於甘肅河西走廊各處的古石窟和古墓室內的彩繪壁畫；用量最多及時間最長的是敦煌石窟，從北梁時期（三九七—四三九）到元代的千餘年間，都一直被使用。顏料「銅綠」作為商品買賣的文字記載，以敦煌莫高窟藏經洞文書為最早：「銅綠壹兩，上直錢參拾伍文，次參拾文，下貳拾伍文」。但由於中國古代用銅、醋造的銅綠顏料久後會褪色，最後多由來自西域波斯國的礦物色料石綠（見頁一四八）所取代，成為佛洞石窟中彩繪壁畫的主要綠色用料。

歐美畫家亦以醋酸銅作為鮮亮的綠色顏料入畫，直到十九世紀末仍在使用。至於西方至今最有名的青銅器，應算屹立在美國紐約市港口自由島上、全身滿布銅綠的巨大「自由女神」雕像。

C69 M0 Y53 K53

祖母綠

　　祖母綠是一種稀有的綠寶石，也是一種自然綠礦石的顏色名詞，在中國傳統色彩系列中，祖母綠是最名貴及討喜的色彩，也是歷來最受歡迎和價值連城的寶石，其色澤帶有瑩亮光澤的深綠色，呈色優美，養眼。

　　祖母綠寶石原產於古代西域，波斯語稱「Zumurrud」，中國古時稱之為「助木刺」或「子母綠」，直至十七世紀後才改叫祖母綠，自此一直沿用至今；而祖母綠的名稱由來純粹只是音譯自波斯語原文，與祖母完全扯不上關係，英文則稱為Emerald。

現代翡翠飾品

綠玉礦石

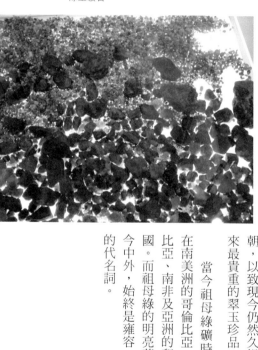

祖母綠屬於綠柱石族礦物，結構呈六方形晶體，具玻璃光澤，因礦石體內多含細小的龜裂紋飾，遇光即會折射出一道道閃耀奪目的光條，色澤十分鮮艷悅目；又因祖母綠含金屬元素鉻（Cr），含量愈多，寶石的呈色就愈深綠，也愈稀有、愈珍貴。

寶石祖母綠早在西元前三千年就已被埃及法老王作為裝飾使用；據說埃及艷后克麗奧佩特拉（Cleopatra，西元前六九—前三〇）最心愛的，就是這款深綠色的玉石，她還將其嵌飾在自己的后冠上，以示高貴與華美，祖母綠因此更受到埃及人的垂青以及大量開採蒐藏。

在中國，到了十世紀的遼金時期始見祖母綠的蹤影，當時來自西域的色目人將其本國的珠寶首飾、名貴礦石料材以及香料等帶到中原求售，再換回如絲綢、茶葉及瓷器等中國特產。在他們出售的寶石珍物中，就包括了「形如玻璃而瑩之」的祖母綠。在元朝末年的文學家陶宗儀的《輟耕錄》一書中，即有「回回石頭品極多，有助木剌者，明綠色」的記載；祖母綠亦開始受到皇帝貴族的注意與賞識，並製成首飾佩帶以示華貴，此潮流與風氣就此經歷明、清兩朝，以致現今仍然久暢不衰，依舊是歷來最貴重的翠玉珍品。

當今祖母綠礦時的主要產地分布在南美洲的哥倫比亞、巴西、非洲的尚比亞、南非及亞洲的印度及巴基斯坦等國。而祖母綠的明亮華麗色彩，無論古今中外，始終是雍容、高貴、優雅大方的代名詞。

56 石綠

C55 M0 Y60 K37

石綠

石綠是傳統國畫及壁畫的重要顏色用料，屬於外來礦物色，色彩來自天然礦物孔雀石；色澤呈藍綠色，色感平和、安靜與永恆。

孔雀石的化學組成是鹽基性碳酸銅 $Cu_2CO_3 \cdot (OH)_2$，屬單斜系單斜柱結晶體結構，因礦石含銅，故結晶呈綠色；又因色澤近似孔雀羽毛上的綠色斑點圖案，故稱孔雀石，英文名稱為Malachite，源自希臘文Mallache，意思是綠色。早在四千年前，古埃及人已開始在西奈與蘇伊士地區開採孔雀石，質純色澤美麗的作為工藝裝飾品或兒童的護身符，因為埃及人相信孔雀石有驅除惡靈的神效；又古埃及人會把孔雀石磨成粉末，作為綠色的眼影膏，以加強美眸的立體效果。

孔雀石大約在西元前十三世紀的殷商時期傳入中國，當時主要用作製造束髮用的石簪及工藝品；而大量傳入中原是始於七世紀的唐代，並開始作為繪畫用的顏料；經過研磨粉碎的孔雀石粉，在中國有「石綠」、「綠青」及「青琅俞」等不同的名稱。石綠為盛行於唐宋時代的青綠山水畫中重要的綠色用料，成因之一是佛教藝術自魏晉時期傳入後，改變了中原繪畫以紅黑為主色調的傳統局面——即青綠用色的興起。因在天竺國的宗教色彩觀中，認為青綠色是象徵佛家思想的精神和諧境界；而石綠與含有膠質的材料混合後，可畫出柔和靜謐的綠色，色感正符合追求平和與安寧的信仰色彩。

石綠又是中國古時煉丹家製作仙丹的材料之一，術士為了避免公開丹方的藥名，故意用隱語稱之為「青神羽」（唐・梅彪《石藥爾雅》）。石綠在日本的奈良時代天平年間（七二九—七六八）經中國傳到日本，同樣是東瀛畫師的重要綠色使用顏料，而石綠在日本稱作「綠青」。在

孔雀石

千里江山圖　卷之七（局部）絹本　宋　王希孟

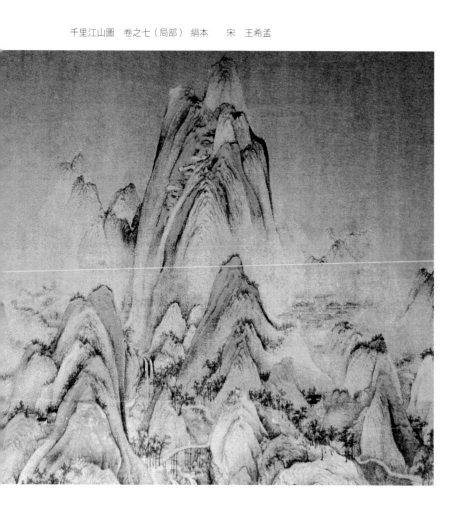

古代中國，石綠只有一種色澤，而現代已可把石綠礦石細磨分出一至十八個色階、從淺入深的色粉，供國畫家運用。

石綠在今天仍是古畫與廟宇彩壁修復，以至西藏唐卡的繪製中，不可或缺的重要礦物色料。

57 翡翠色

C98 M0 Y38 K49

翡翠色

翡翠原本是鳥名，即翡鳥與翠鳥，翡翠色是指這兩種鳥兒的美麗羽毛顏色，東漢時期的楊孚在《異物志》中形容說：「翠鳥形如燕，赤而雄曰翡，青而雌曰翠」，也就是說，雄鳥羽毛顏色紅艷，稱為翡鳥；雌鳥羽毛鮮綠，則稱作翠鳥。後來發現一種礦石，如鳥羽般兼具紅、綠色彩，於是把它稱為「翡翠」。

翡翠玉石　天津三省堂展館

礦產翡翠是一種極為珍貴的玉石，而世界上超過九成的翡翠產自緬甸，故又稱為緬玉；翡翠玉因其色澤酷似翡翠鳥的羽毛顏色而得名。這種玉石學名為硬玉，屬於礦石中的輝石類，其化學成份為矽酸鈉鋁（NaAlSi2O6），質地細密品瑩，清潤呈半透明具玻璃光澤，硬而不脆，成色有綠、紅、黃、紫等顏色，其中又以顏色猶如雨後的冬青樹葉在陽光照射下所輝映出的深綠色者為最佳，也最昂貴。

根據古書記載，翡翠玉石在東漢永元年間（八九—一○五）自緬甸經雲南永昌（今保山）傳入中國，是撣國（即今緬甸東北部孟拱、孟密一帶）向中原皇朝進貢的名貴礦石。但是這種珍奇的「綠色石頭」在唐、宋年間並未受到漢民族的重視。直到明朝官府在雲南保山近中緬邊界的騰衝縣築城屯兵後，緬甸玉石的買賣才開始活絡起來，中國皇帝甚至派遣太監親信常駐永昌騰衝，專門負責為皇室採購珠寶玉石事宜，才使得當時大量的緬玉進入中國，並以騰衝為玉石選集中心及加工的地方，然後再經由大理、昆明轉銷內地。

到了明末清初，開採與打磨雕琢翡翠礦石已成為非常專業的行業；至康熙年間，翡翠玉器已榮升為京城中達官貴人講究身分與地位的象徵，舉凡掛在朝服胸前的朝珠，官帽頂上的翎管，以及戴在手指上的扳指，都極盡所能將最好的翠玉拿出來，以炫耀身分與家財。此外，翡翠飾件也同樣受到后妃及貴婦的青睞，討喜的翡翠綠色漸漸列入中國傳統色系中，其表徵榮華富貴的色彩含義至今未曾改變過。

58 青翠色

C67 M0 Y35 K37

青翠色

青翠，據《說文解字》的解釋是：「青羽雀也，出鬱林」，本義指翠鳥，後經引申泛指青、碧、綠等不同色階與明度的綠色；青翠色則是一種色彩柔和平穩，純度稍淡於翡翠的綠色。

青翠色是自然風景中一道重要且養目怡神的顏色，是春夏間草木植物蓬勃滋長，象徵旺盛生命力的色彩，古代日本又把這種青翠綠聯想為與永生相關的色調。

在回教世界中，青翠色是代表天國的顏色，又是伊斯蘭文明的象徵色；穆斯林認為出現在沙漠中的綠洲是人間樂園。在中國東北寧夏各地約四千多座的清真寺，都以青翠綠作為廟宇建築色彩的基調，在浩瀚起伏的黃土沙丘中特別顯得清新奪目。

在中國古詩文中，青翠色常用來形容茂密的山林與層疊的山色，例如：

「寒山饒積翠，秀色連州城」（唐‧李白《寄當塗趙少府炎》）。積翠是形容重疊的青翠景色；又翠微是指青翠的山坡或山氣，宋代名將岳飛（一一○三—一一四二）曾寫有：「經年塵土滿征衣，特特尋芳上翠微；好水好山看不足，馬蹄催趁月明歸。」（《池州翠微亭》）詩中的特特是馬蹄聲，池州在今安徽省。李白曾經用了五個形容不同色階與明暗度的綠顏色名詞：碧、蒼、青翠綠、青及月色，色繪了一首以冷色為主調的田園好詩：「暮從碧山下，山月隨人歸；欲顧所來徑，蒼蒼橫翠微；相攜及田家，童稚開荊扉；綠竹入幽徑，青蘿拂行衣。」（〈下終南山過斛斯山人宿置酒〉）

新疆喀什清真寺

59 碧色

C90 M0 Y55 K0

碧色

碧字本義為青綠色的玉石：「碧，石之青美者」（《說文解字》）；後引申為顏色名詞，指晶瑩剔透的碧綠色；英文則稱Jade green。

在中國古詩文中，多以「碧」字形容春夏季中葳蕤芳草或茂盛綠葉之貌。杜甫詩云：「映階碧草自春色，隔葉黃鸝空好音」，黃鸝即黃鶯；宋朝詩人楊萬里也有「接天蓮葉無窮碧，映日荷花別樣紅」的詩句。在金庸的武俠小說《射雕英雄傳》裡，老頑童周伯通就借助了一首鴛鴦戲水的《四張機》向瑛姑傳情，其中寫著：「春波碧草，曉寒深處，相對浴紅衣」；《四張機》為宋代

在國畫顏料中，青翠色來自礦物孔雀石（又稱石綠，含碳酸銅成份，見頁一四八）經研成粉末製成；據清代《芥子園畫譜》所記載石綠的製造方式是：將孔雀石磨成粉後加入水裡，浮在水中最上層的極細粉末，成為「頭綠」顏料（即淡綠色的用色），浮沉在中層的較粗微粒成為「二綠」顏料（比頭綠較深色的綠色顏料），沉在低層的粗顆粒稱為「三綠」，即青翠色的用料。而青翠色顏料一般用在寺廟等建築的彩畫中，以增添靈動生氣與穩重的美感效應。

但青翠色落在清代小說家蒲松齡的手裡，卻變成陰森恐怖的色彩：「（生）躡跡而窺之，見一獰鬼，面翠色，齒巉巉如鋸。鋪人皮於榻上，執彩筆而繪之。」（《聊齋志異·畫皮》）在現代華語電影的鬼片中，導演多利用慘綠色的燈光，為戲中的鬼魅魔妖照影出一層恐怖的色彩，以營造出青面獠牙的嚇人氣氛與視覺效應，其創意靈感可能來自蒲松齡這段鬼怪小說。

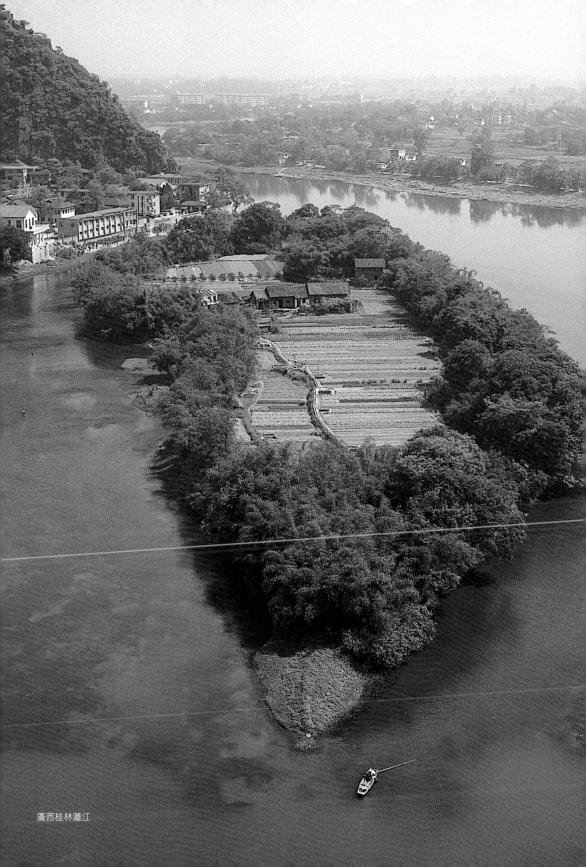

廣西桂林灕江

60 鸚鵡綠

C80 M0 Y73 K56

鸚鵡綠

鸚鵡古稱鸐、能言鳥，俗稱鸚哥；因通身閃爍者五彩繽紛的羽毛，故又稱五色鳥。毛色最艷麗漂亮的鸚鵡主要產自熱帶及亞熱帶的森林中，古時是西南藩屬進貢中國王朝的珍禽貢品。鸚鵡綠是指這種身披美麗羽衣的野生飛禽身上的一種毛色。

色彩艷麗飽和的鸚鵡綠是傳統顏色名詞，又是舊日布帛色染仿效的色彩對象，即鸚鵡綠色可用黃色與藍色染料經先後疊染後獲得。在古時鸚鵡綠是民間男女通用的服色；也是古代力士的衣著及軍中將領的戰袍用色；古典小說《水滸傳》第二十四回寫到武松踏雪回武大郎家時，身穿的正是一襲禦寒鸚哥綠紵絲衲襖。

碧亦指清澈的水色，廣西桂林的山水就特別碧綠、秀麗；從湘灕的分流起，灕江就是一條綠水，經繞桂林城淌流下陽朔去；唐代詩人韓愈比喻為「青羅帶」：「蒼蒼森八桂，茲地在湘南。江作青羅帶，山如碧玉簪。」（〈送桂州嚴大夫〉）若站在月牙山上俯瞰，碧水就在腳下緩緩流過。

中國慣以山水連稱，可是很少有像桂林的碧綠山水結合出如此統一與和諧的色調。

詞牌名。又碧色可形容春季明媚的澄藍天色，如「寒則蒼，春則碧」（清·王夫之《小雲山記》）。而道家則稱天空為碧落。

中國顏色

———綠

熱帶鸚鵡

天丁力士　彩壁畫（局部）　元
山西芮城永樂宮

鸚鵡綠又常被文人借喻為溫純平和的草木色澤，像是「折柳門前鸚鵡綠，河梁小駐歸船」（北宋・舒亶《臨江仙・送鄞令李易初》）。又據傳唐代的通慧禪師三十歲出家，獨自進入太白山修行，以野果充飢，平日在樹下柔軟的草坪上坐禪，並祈願：「何時從草起，著衣霜濕重，以粗惡飲食，於身無貪著？」「何時我能臥，樹下柔軟草，如諸鸚鵡綠，受現法喜樂」，通慧禪師依循聖法的喜樂定義而自持存活，如是這般苦修五年終於大悟得道。在視覺與美感效應上，如茵的鸚鵡綠色在這則故事中就灑上一層祥和的禪意。

又單色釉瓷發展到清代康熙年間，色彩更顯豐富艷美，並開發了不少前代未曾有過的新釉色逾數十種，其中一種就是仿燒自鸚鵡綠色，釉面柔順青麗，色澤純正的瓷器。

一。

鸚鵡綠歷久彌新，從未因時代演進而落伍，始終是漢民族中討喜的色彩之

159 / 158

61 柳色

C45 M0 Y90 K28

北京什剎海

柳色

柳色是指柳樹細長成條狀的葉子顏色，是固有色名；柳葉色會隨著季節流轉而自然色變；又因柳樹發黃色新芽嫩蕊於早春，所以古人又以柳色代表春色，並且暱稱春天為「柳條春」。

柳樹是中國江南常見的落葉喬木植物，南方漢人習慣在自家簷前或屋後，以及河岸湖畔種植柳樹，以增添春天景色的嬌媚姿態。每年初春剛至，柳樹總會爭先萌發黃色花朵，故又稱黃柳；當時序邁進夏季後，柳枝稠密交結，濃綠的柳色遠看似堆煙，隨風拂舞的柳綠又為炎夏留下熱鬧撩人的光影；但深秋的柳色卻成了惱人的色彩：「葉枯紅藕，條疏青柳。淅淅剌剌滿處西風，都送與愁人消受」（清‧洪昇《長生殿‧得信》），文中的條疏是指秋天時稀落的柳條，淅剌剌則是秋風的聲音。一年三季春來秋去，遞變的柳色都為歷代文人墨客帶來無限的詩意與創作靈感。

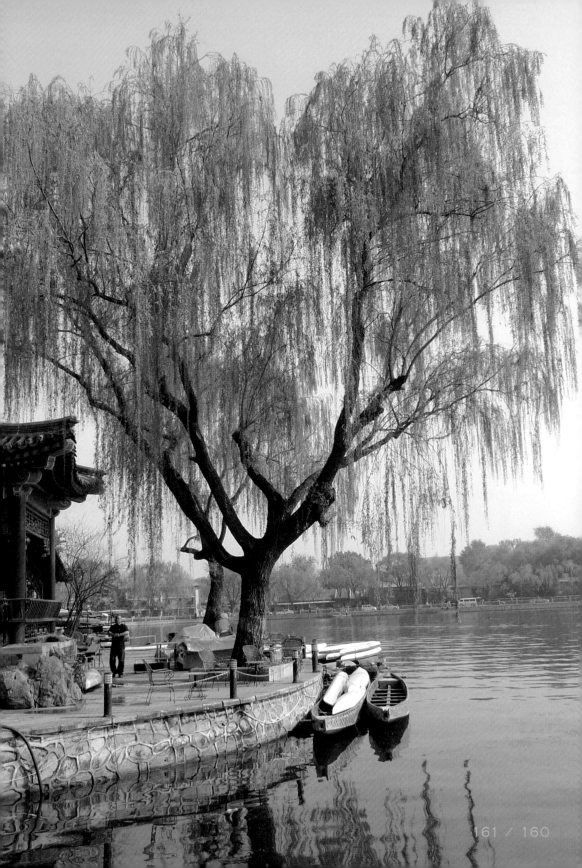

62 蔥綠

C40 M0 Y62 K8

蔥綠

蔥綠為傳統顏色名詞，色調屬綠中偏微黃，名稱源自多年生草木植物，可做蔬菜或調味品的青蔥色澤。

綠色象徵旺盛生機，亦予人清麗恬靜的色感，中國前人因此聯想到青春韶光；在古典文學中綠常用來形容年輕活潑的女子，尤其是色階與明亮度高的綠色，像松花綠、艾綠、豆綠等，都是代表豆蔻年華的柔美女性衣服色，而蔥綠色多用在汗巾子、長裙、抹胸與短襖的服飾上。在曹雪芹的《紅樓夢》中：「那晴雯，只穿著蔥綠杭綢小襖，紅綢子小衣兒，披著頭髮，騎在芳官身上」（第七十回）；又在同書的第三十五回中則藉由賈寶玉與鶯兒的對話，道出作者對冷暖色調相匹配的審美觀念……「鶯兒道：『汗巾子是什麼顏色的？』」寶玉

楊柳色亦可比喻思念的心情與對於春天的惆悵，如「閨中少婦不知愁，春日凝妝上翠樓，忽見陌頭楊柳色，悔教夫婿覓封侯」（唐‧王昌齡〈閨怨〉）詩中的凝妝為盛裝打扮的意思，陌頭則為路邊，封侯指的是少婦的夫婿從軍未返，觸動思君之愁緒。但歐陽修的「月上柳梢頭，人約黃昏後」（〈生查子〉），句中被月光輕抹的柳色則充滿了情侶殷切期待相會的浪漫色彩與情調。

柳色又是國畫中的用色之一，古時柳綠顏料的調色方法是「用枝條綠入槐花合」（明‧陶宗儀《輟耕錄‧寫像訣》）。柳綠色又是民間年畫中的常用色，是象徵氣節的顏色。

道：『松花配什麼？』鶯兒道：『松花配桃紅？』寶玉笑道：『這才嬌艷，再要雅淡之中帶些嬌艷。』鶯兒道：『蔥綠柳黃是我最愛的。』寶玉道：『也罷了，也打一條桃紅，再打一條蔥綠。』」

蔥綠亦用來形容草木的顏色，如蔥蘢，是指樹木蒼翠茂盛，象徵炎夏中大自然色彩。在現代文學作家冰心（本名謝婉瑩，一九〇〇─一九九九）的〈寄小讀者〉之二十中寫道：「故鄉沒有蔥綠的樹林，故鄉沒有連阡的芳草。」

青蔥葉子纖幼細長呈圓筒中空狀，根白色，舊時又比喻為女子纖細雪白的手指：「指如削蔥根，口如含朱丹」（東漢樂府〈孔雀東南飛〉）。蔥綠又是傳統國畫的用色，是以黃丹調藍靛的混合色，多用來渲染草葉的新鮮色調。

63 竹青色

C60 M26 Y84 K0

竹青色

　竹青色是指植物竹子的竿身與葉子的顏色，色調穩重含蓄，優雅樸實；青竹是昔日文人欣賞與吟哦的對象，而竹青色是花草國畫中的常用顏色，又是古時熟齡女性的衣裳慣常服色。

　竹子是生長在中國南方的四季長青植物，在紙張未發明之前，以竹竿造成的竹簡、竹帛是古代主要的書寫用材。又因竹子竿身透挺有韌性兼長節，故自古被借喻為做人所追求的高尚情操與氣節，為文人與畫家所賞識的植物之一。連大文豪兼老饕的蘇東坡在肥豬肉與青竹的取捨之間，也留下「可使食無肉，不可居無竹」的為人要旨之話語。

　在古文中，詩人大都愛用顏色名詞──「綠」字來形容竹子的嫩綠色澤，例如白居易的〈齊物二首〉：「竹身三年老，竹色四時綠」。在疊字對聯中亦有「雪裡白梅，雪映白梅梅映雪。風中綠竹，風翻綠竹竹翻風」的絕妙配對。

天津天后宮戲樓

竹青也是酒名，即竹葉青，是起源於中國南方的古釀，為歷代酒客追捧的佳品，成份主要是用七十度的汾酒為基礎，再以竹葉、梔子、檀香、當歸、陳皮、公丁香、冰糖等十二種材料浸釀而成，酒色呈淺黃綠色。竹葉青燒酒早在三世紀西晉時代的古文獻中就已出現，到了唐宋時期已有相當的產量，且遍及大江南北；在白居易的《憶江南》中亦有提及：「江南憶，其次憶吳宮。吳酒一杯春竹葉，吳娃雙舞醉芙蓉，早晚復相逢。」當年詩人在江南所喝的是釀自吳地蘇州一帶的竹葉青。到了明清時代，竹葉青已成為宮廷中的特選佳釀；而舊日的酒家又會在店門外掛上「酌來竹葉凝懷綠，飲罷桃花上臉紅」的對聯，以招徠買醉的賓客。

竹青色又是古代建築的屋頂瓦面與屋簷裝飾用的瓦當的顏色，在傳統常用語中形容屋宇色彩的「紅牆綠瓦」，其中的綠就包含竹青色。

64 豆綠

C45 M0 Y85 K5

豆綠

　　豆綠是中國傳統顏色名詞，屬於色彩偏黃的一種淺綠色，因色澤猶如青豆色，故名。豆綠呈色鮮明，充滿青春氣息與輕快活潑的色感，是古代女子愛用的服裝選色之一。

　　中國的染織工藝歷史悠久，先民自商朝起，已懂得利用植物中的染色素，以浸染的方法獲取青、紅、黃三種色染纖維織物；隨著染事技術的進步與提升，使用染材進行套染的技術在西周時期（約西元前一一世紀—前七七一）已出現；套染是指運用兩種或以上的不同染色劑進行先後色染，從而獲得第三種顏色；例如以黃色染料浸染後，再用藍草套染，就會染出綠色的絲綠或織物。織染技術到了唐代已相當完善；而從現代考古學者對新疆吐魯番出土的唐代絲織物所做的色譜分析，檢驗出青、綠、黃等色系各深淺不同的色階的顏色共二十四種，其中就包括了豆綠色。

　　在古瓷中，豆綠色釉的瓷器與天藍、天青、月白並列為北宋官窯——汝窯燒製的名瓷之一，以其高雅、古樸的色彩聞名。

　　在名貴的翡翠玉器中，因深淺的綠色有很多種，其中又包括偏黃色的

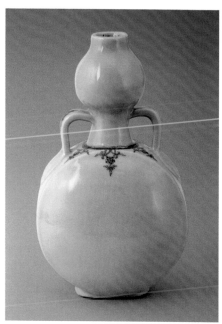

豆綠釉寶月瓶　　清

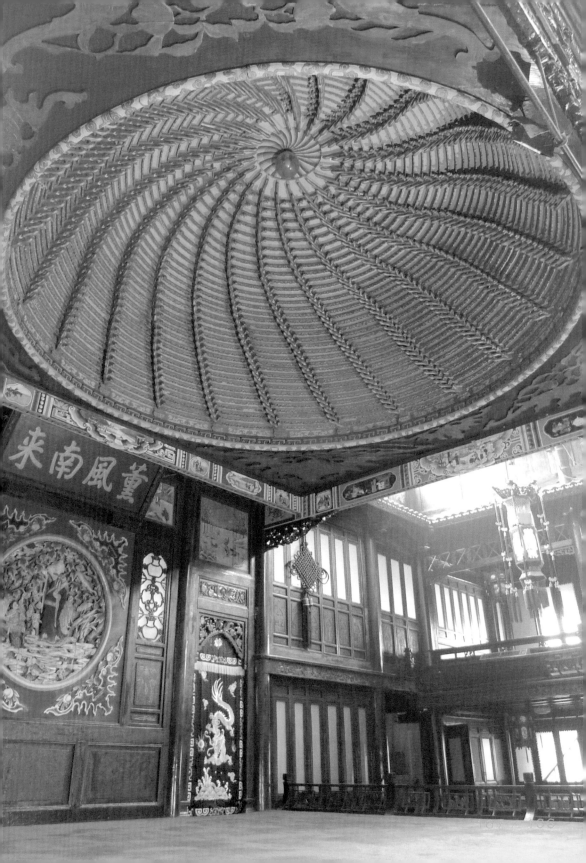

65 艾綠

C36 M30 Y85 K10

豆綠翡翠。在中國文房四寶的墨硯中，有一種盛行於清代的名硯稱賀蘭硯，因產自寧夏省銀川市西郊的賀蘭山小滾鍾口地區而得名。賀蘭石的特色是天然就具有深紫與豆綠兩色，呈色清雅古樸，以它做的硯台，據說磨出的墨汁細膩有光澤，久放不乾不臭，因而甚得清代文人墨客的鍾愛。

豆綠色也可用來形容風和日麗下，色彩偏黃綠的江水顏色，在現代文學家沈從文（一九〇二─一九八八）的名小說《邊城》中，就有這樣一段描述：「……五月端陽，渡船頭祖父找人作了替代，便帶了黃狗同翠翠進城，過大河邊去看划船。河邊端滿了人，四隻朱色長船在潭中滑著，龍船水剛剛漲過，河中水皆豆綠，天氣又那麼明朗……」（第一章）

艾綠

艾綠是指艾草的顏色，艾草在中國歷史久遠，是重要的民生植物；艾綠色是一種綠中偏蒼白的自然色澤，是歷來漢民族最熟識的色彩之一。

艾草為多年生草本植物，廣布亞洲各地，在中國早在二千五百多年前的東周時代已有記載：「彼采葛兮，一日不見，如三歲兮」（《詩經‧王風‧采葛》），古詩中記敘了先民採艾的活動，也借喻採艾姑娘在工作中仍不忘思念情人，芳心泛起一日不見如隔三秋的殷切情思。

古時艾草又名冰台，《說文解字》曰：「艾，冰台也」；另晉朝人張華（二三二─三〇〇）所著的一部奇書《博物志》中亦記有：「削冰令圓，舉以向日，以艾承其影得火，故號冰臺」，文章反映了在玻璃造的凹凸鏡片發明之

前，中國古人已懂得以削成圓形狀的透明冰塊舉起向著太陽，經由陽光聚焦原理變換成熱能後，可以把置放在冰塊下的艾草點燃著火。

在中國民間習俗中，每逢農曆五月端午節時，家家戶戶都會割取田野間的艾條懸掛在大門外以辟邪，實質是艾草有特殊的氣味，在仲夏間有幫忙驅蚊蟲殺菌防毒的功效，這種南方的傳統節日風俗仍一直沿用至今。

艾草色綠，舊時可用來染綠色，故也借指綠色：艾綬是指古時放印章的綠色布袋。艾色又是形容美麗的女色，而少艾是指年輕貌美的少女，如「知好色，則慕少艾。」（《孟子‧萬章上》）在南宋人莊季裕（生卒年不詳）的《雞肋編》卷上中，對青春少女的美艷妝扮有這樣的描述：「有荼肆婦少艾，鮮衣靚妝，銀釵簪花」但「夜如何其？夜未艾」（《詩經‧小雅‧庭燎》）中的艾字並非指顏色，而是表示仍是晚間，夜色未過的意思。

屬於冷調綠色的艾草用處可多著，古代中國男子也有將艾草編成頭飾以避邪及增加美感的習慣，在經典小說《西遊記》第十三回中，作者吳承恩寫到唐三藏在峻嶺山林中迷途，最後得蒙在山間打虎捉蛇的獵戶劉伯欽相救脫險，這條好漢的一身獵裝打扮是這樣的：「手執鋼叉，腰懸弓箭……頭上戴一頂艾葉花斑豹皮帽，身上穿一領羊絨織錦叵羅衣，腰間束一條獅蠻帶，腳下著一對麂皮靴。」

艾綠也是古瓷中的一種釉色專稱，以及絲染布帛中的常用色。此外新鮮的青艾葉又可製作食物，在江南的傳統小吃中，有一種艾綠色的糍粑，是用鮮嫩的艾草和糯米作為主要原料，再以花生末、芝麻及白糖等做餡料，經蒸熟後即可食用。這種甜品原為清明節前後的民間應節小點心，至今仍流傳於廣東、福建及台灣一帶。而艾炙則是古傳漢醫療法，是把曬乾的艾草老葉揉成艾絨後，經由燃燒所產生的氣味與熱度去薰、燙穴道，以達到治療風寒驅病的療效。

濃艷的紫花

紫

紫色是中國傳統顏色中最重要的色彩之一，紫色曾經位高權重一時，為帝皇龍袍的專用色，也代表官運亨通與富貴的色澤。

紫色又是道教尊崇的顏色，是屬於最高境界的神聖色彩。如「紫皇」是代表天上最高位的神仙，「紫微星」是天帝的居所，「紫禁城」為帝王的御殿，「紫氣東來」則是表示聖賢出現的預兆等，均充滿了宗教色彩。

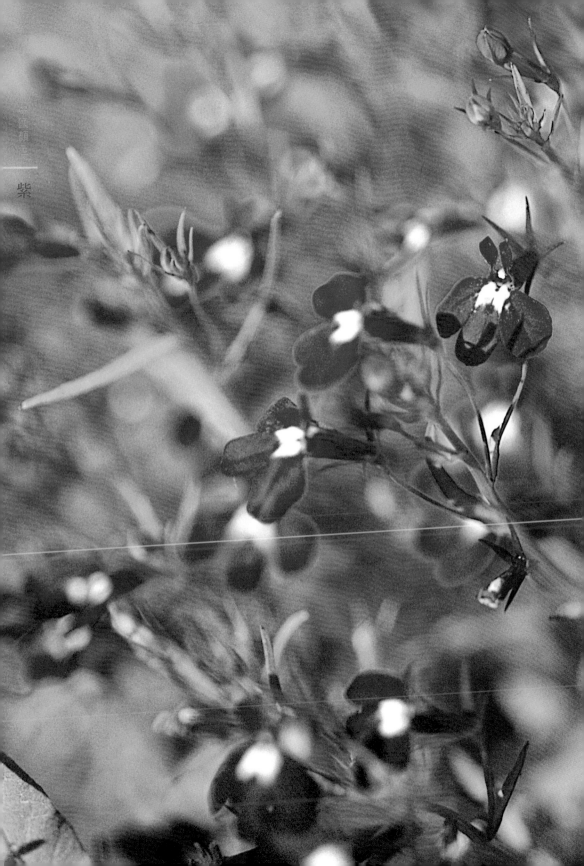

66 紫色

C60 M70 Y0 K0

紫色

由暖色調的紅色與冷色調的藍色混合而成的紫色，在古代中國曾經超越五正色中的朱紅色，成為政治與社會地位上最尊貴權重的顏色；在宋代之前，紫曾經屬於帝王之色。而在道教中紫代表神仙境界與祥瑞的色彩。清淺的淡紫流露出高貴雅麗的色感，而紫色愈濃烈，它的神秘感與俗艷色感就愈強烈逼人。

紫色的花卉隨處可見，而紫色的布帛織品在中國古時是利用植物茈草的根部做染材經重複浸染而成。紫字從糸，即表示以茈草染成的絲織物，其色澤稱作紫。

紫字出現的年代較晚，照推算大約出現於金文或篆文的春秋戰國時期（西元前七七〇—前二二一），早期是民間婦女喜歡穿用的服色；在先秦時代，南方有描述採桑姑娘的勞動與服色的歌謠：「采桑盛陽月，綠葉何翩翩！攀條上樹表，牽壞紫羅裙。」（〈采桑度〉）另《樂府詩集·陌上桑》則云：「緗綺為下裙，紫綺為上襦。」詩中的緗是淡黃色，綺是織有花紋的絲織品，襦是短襖；紫與黃是互補色，對比鮮明，反差強烈，所以能增強本色的鮮明度，也反映出古人在衣色配搭上的審美觀點。

唯古人又認為這種介乎紅與藍之間的色澤有瑕疵且會迷惑人：「紫，疵也，非正色。五色之疵瑕，以惑人者也。」（《釋名》）但據史料記載，最早把紫色衣飾進皇廷而不按照周代衣冠制的，是西元前八世紀春秋時代魯國君主桓公（在位時間：西元前七二一—前六九四），《禮記·玉藻篇》曰：「玄冠紫緌，自魯桓公始也。」按《周禮》規定，諸侯所戴的頭冠應是「緇布冠繢緌」，緌是以麻捻捻成的線或繩，緌是繫冠的帶子；但魯桓公卻喜愛玄（透暗紅的黑色）冠，及紫色的冠帶。而首位將紫服當作皇袍的，是春秋時期的第一位霸主齊桓公（在位時間：西元前六八五—前六四五），結果引發全

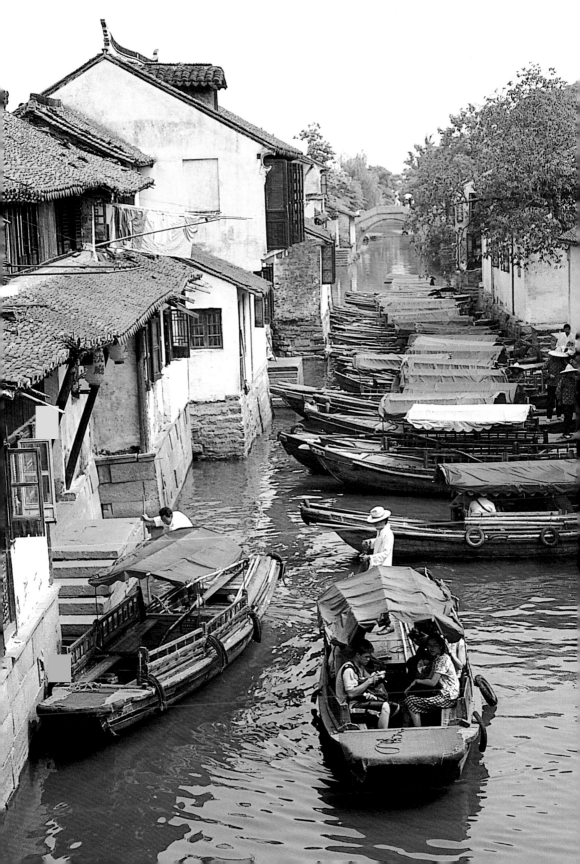

國上下跟風仿效，以至紫色衣服供不應求，最後演變成當時紫染的布帛售價最貴重。難怪齊桓公無奈的對下卿管仲（生年不詳──前六四五）說：「寡人好服紫，紫甚貴，一國百姓好服紫不已，寡人奈何？」齊桓公是一位聲名顯赫的皇帝，卻竟然喜穿間色的紫袍，這對當時傳統五正色色彩觀與禮教來說，是叛逆的行為。大約過了一百年後才出生的孔子（西元前五五一──前四七九），因維護周禮而厭惡紫色，夫子認為周代尚赤，以朱為正色，紫只屬雜色、間色，今紫色搶走了朱色的地位，即象徵朝代的滅亡與更替，所以孔老夫子有「惡紫奪朱」（《論語‧陽貨》）的說法，其意思不單指顏色之爭，話中還有反對朝代遭逆篡的政治含義。

首位確定紫服為龍袍的是漢朝武帝劉徹（在位時間：西元前一四○──前八七），漢武帝除了把正色之外的紫色欽定為御服色外，還把傳統習例──皇帝賞賜群臣金印的繫章絲帶（綬）一律改用紫色，最後成為漢代如相國、丞相、太尉等高級朝臣的標準官服配備；成語如「金印紫綬」、「帶金配紫」和「懷黃佩紫」等，即由此而生。至此紫色正式與皇權與達官貴人的顯赫聲名畫上了等號，成為屬於享盡富貴榮華的代表色彩。

紫色在道教中又被視為至高無上的境界，因相傳老子有紫氣罩身，所以成語「紫氣東來」是指祥瑞之氣與聖賢出現的預兆。又在道教信仰中，天上最高

紫

位的神仙稱紫皇，紫微星（又稱太一，即北極星）是天帝的居所，宇宙稱作紫宙、紫穹；天空叫紫霄、紫虛、紫清或紫冥；神仙的住所稱紫庭、紫寰、紫禁及紫極；而紫陽是神仙的稱號，神仙腳踏紫雲而行，紫電是比喻瑞光。道士穿紫袍；道家方士的煉丹房叫紫房，《道經》稱紫書；紫岩則是隱士的住處等，紫色對道教而言，就是代表最高的境界與神聖的色彩。

就因道教推崇及尊重紫色，最後影響並衍生出歷朝對王室御居與政府重要機構的命名與稱謂，例如稱皇宮為紫闕、紫闥；紫禁城即皇帝的御所；紫縣代表中國；紫曆代表國運；帝王祭祀天地的主場地叫紫壇；紫蓋是皇帝的車駕；紫樞指朝廷中樞機構；宰相府稱紫閣等。此外，紫磨是指上等質純的黃金，而以紅銅鑄造的銅錢又別稱紫紺錢等。

唐代是一個活潑開放、色彩繽紛的年代，唐人對迷人的紫色亦喜愛有加，紫色是唐朝公主的指定用傘顏色。又武則天當皇帝時，曾賞賜老臣子狄仁傑（唐武周時期任宰相，剛正廉明，執法不阿）最高榮譽的紫袍金龜印（章）。唐初官吏朝服仍仿照前朝隋代，以顏色區分官階的高低；在唐高祖武德年間（六一八─六二○），一至三品以上高官服色紫，三品以下順序為朱、綠及青色，即間色的紫服地位高於正色的朱與青；而「紅得發紫」是比喻官運亨通、步步高升的意思。

因此紫色在唐代是代表帝權顯貴的顏色；而紫袈裟則為佛教漢化後屬最高榮譽的唐僧服色。又日本人亦從大唐的色彩觀中承傳了紫代表官階的顏色，自日本大寶元年（七○一）開始，日本朝臣的官服色即定為赤紫色。

宋代朝服色亦沿襲唐代不改；到了明初改朝換代後，因開國皇帝明太祖姓朱（元璋，一三六八年開國），而朱又屬顏色中的正色，朱元璋又忌諱《論語》中「惡紫奪朱」的論述觀點，遂將紫色自官服色中廢除不用，並提升朱

夕陽野色

色為高位階的官服色；自此榮耀了逾一千五百年的紫色終於讓位，換成朱及紅色作為中國最顯赫與好彩頭的顏色，風俗習慣就此一直流傳到現在。

濃紫亦用來形容夏秋間日之將盡時，天際間所呈現的美麗天色，在現代專業攝影術語中，稱這種在天黑前短暫輝耀的神秘艷色時刻為「魔幻時光」（magic hour）。但遠在照相機仍未發明前，距今一千多年的唐代詩人李賀（七九〇─八一六），已經運用詩文準確色繪出這種絢麗的大自然天象色彩：「角聲滿天秋色裡，塞上燕支凝夜紫。」（〈雁門太守行〉）詩中角聲指號角聲，燕脂是指暮色霞光，凝夜紫是形容暮色漸深，塞外的天邊給染成一片濃藍紫色。

67 葡萄色

C75 M90 Y45 K10

葡萄色

紫色為紅藍兩色的混合色，在中國古代的紫色系列中，有紫、紺紫（偏藍色）、赤紫（偏紅色）和濃紫（深藍與深紅的混合色）四個色調（color tone）。葡萄色屬於後者，為外來的水果色彩，約自西元前一世紀西漢時代從西域傳入中原，泛指葡萄或葡萄酒的色澤，為顏色名詞。

葡萄在中國古時又稱蒲萄、蒲桃（《漢書》）及蒲陶（《史記》）等；葡萄一詞應是音譯自古希臘文Botrytis或波斯語Budawa，而Butao在中亞細亞的粟特語（屬於印歐語系印度—伊朗語中的古伊朗語之一）中是「藤蔓」的意思。

葡萄是西漢時代外交家張騫於西元前一三八年出使西域，從大宛國（即今烏茲別克的費爾干納〔Fergana〕地區）把葡萄的種子帶回中原播種，因當時大宛人並未傳授釀酒的方法，故推算早期漢人只把葡萄當水果食用；至於早年的葡萄佳釀純粹是西域諸國上獻中原王朝的貢酒。中國開始釀造葡萄酒約始於唐初，據元朝四大部書之一的《冊府元龜》記載，唐貞觀十四年（六四一），唐太宗派兵攻打位於新疆吐魯番東約二十多里處的高昌國：「太宗破高昌，收馬乳葡萄種于苑，並得酒法。」據史料說，吐魯番地區自四世紀起即有葡萄園種植，高昌國則盛產青、白、紫黑三色種葡萄，而中國古人以果粒形狀區分命名，其圓者（青、白葡萄）稱「草龍珠」，長身的叫「馬乳葡萄」（即紫黑色的葡萄，因長相像馬的乳頭，故名）。

新疆吐魯番高昌古城遺址

中土自唐、宋以來，都以馬乳葡萄為主流品種。唐太宗李世民甚至在京城長安的皇家御林中開闢葡萄園，並親自監督釀製馬乳葡萄酒：「酒成，凡有八色，芳香酷烈，味兼醍醐（中國酒的通稱），即頒賜群臣，京中始識其味」（《冊府元龜》卷九百七十）；龍顏大悅的唐太宗還宣布長安「賜脯三日」（脯通酺，即飲酒作樂），遂演繹成一場唐代的美酒嘉年華節慶。最後這種來自西域的濃紫色瓊漿玉液，遂成了盛唐時代的宮廷豪宴以及豪門貴胄間的時尚酩飲，風光無比。

葡萄美酒及其誘人的色澤亦觸動了文人的詩興與靈感，佳釀的色、香、味不斷地在嘴中及字裡行間迂迴打轉，如元代貢性之的「馬乳纍纍壓架香，釀就瓊漿三百斛」（《題蕭萬邦葡萄》）。而傳誦千古的「葡萄美酒夜光杯，欲飲琵琶馬上催；醉臥沙場君莫笑，古來征戰幾人回」（唐・王翰〈涼州詞〉），詩中描寫的是戍守邊疆涼州（今甘肅武威縣）的將士出生入死，歡樂時光短暫難長久，美酒未及多喝即要上馬迎敵的無奈情景。

此外，濃紫色與葡萄酒在西方也與宗教有密切關係，在羅馬天主教中，早期的教宗身穿代表神聖色彩的紫袍，望彌撒時以紫紅色的葡萄酒獻祭，象徵救世主耶穌基督的鮮血。自中國明代起，羅馬天主教福音又由利瑪竇（Matteo Ricci，一五五二─一六一○）等傳教士經珠江口岸的澳門傳播到內地，也讓漢人認識到這種源自西方宗教的紅紫色液體的另一層神聖意義。

葡萄色又是古代瓷器的一種釉色，始見於明宣德年間（一四二六─一四三五）。到了清代，各種釉色無所不能，而且都色澤純正；在康熙年間（一六六二─一七二二）就燒出了一種珍貴深沉的紫色，稱為「葡萄釉」。又服色中的葡萄色在古代是運用染紅色的植物染材蘇枋木加上藍草經重複套染而成。而燒成炭末的葡萄藤是國畫顏料及書法用墨中的上好黑色料材。

68 茄子色

C70 M90 Y35 K10

茄子色

　茄子色是固有顏色名詞，是指古代從西域引進的蔬菜——茄子的外皮色澤，屬外來色彩，色調黑紫油亮，是千餘年來中華料理紫色蔬果類中最普遍入饌的菜色。

　屬於瓜果類的茄子原生於古印度，約在四到五世紀的南北朝時代，經西域絲路傳入中原，大約在清代末期時再經由中國傳至日本。中國至今發現最早的茄子文字紀錄，是出自一千五百多年前北魏（五三一—五五〇）時期，由農學家賈思勰所編著的農牧專書《齊民要術》第二卷中。在最早期培植的茄子呈卵圓形，元代則培養出細長棒狀的果實；茄子色以紫及紺紫色（濃藍紅色）為主，至今大江南北都有栽種。

紫

茄子屬於茄科茄屬一年生草本植物，花開紫色，在中國古稱酪酥、崑崙瓜；宋代叫落蘇，江浙人稱六蔬或五茄，廣東人則暱稱矮瓜。茄子雖然是健康蔬果，皮色紫艷，唯獨味道平淡無奇，南宋大夫鄭清之（一一七六—一二五一）就寫有「青紫皮膚類宰官（古時高官的朝服色）」（〈詠茄〉）光圓頭腦作僧看；如何緇（指僧人）俗偏同嗜，入口原來總一般」的口味評鑑。只有在經典小說《紅樓夢》中，王熙鳳的精緻茄子料理才會讓劉姥姥吃得直搖頭吐舌：「鳳姐兒笑道：『這也不難。你把才下來的茄子把皮籤了，只要淨肉，切成碎釘子，用雞油炸了，再用雞脯子肉並香菌、新筍、蘑菇、五香腐干、各色乾果子，俱切成釘子，用雞湯煨乾；將香油一收，外加糟油一拌，盛在瓷罐子裡封嚴，要吃時拿出來，用炒的雞爪一拌就是了。』」（第四十一回）

紫得發黑的茄子色又是《紅樓夢》中出現的高檔毛料顏色：「（寶玉）穿一件茄色哆羅呢狐皮襖子」哆羅呢（tweed）為清代自歐洲進口的一種闊幅粗毛織呢絨料。又據說在古代瓷器中曾意外燒出泛現螢光般優雅、仿若茄皮紫色的器物；崛起於北宋後期的鈞窯（古窯場位於今河南省禹縣），是專為皇室燒製御用器皿的官窯；鈞窯的基本色釉是深淺不同的各種青色，由於當時工匠在釉料中無意間攙入銅紅釉（氧化銅），結果燒成後竟呈現出乎意料幻化莫測的紅紫色窯變，產生如海棠紅、雞血紅和茄皮紫等多種亮艷釉色，傳說整件瓷器會紅紫色相映，瑰麗斑斕中散發出神秘的光澤。只可惜至今能留傳下來的茄皮紫器物非常罕有，後人只能從文獻的記載中，揣摩當時出自鈞窯的茄皮紫色釉精品的濃艷色彩了。

C42 M78 Y82 K50

蓮花形紫砂壺　清
陳鳴遠製

紫砂色

紫砂色屬礦土顏色，專指使用產自江蘇宜興地區，泥巴呈紫紅色的陶土所燒出的茶具的外觀色澤，為固有色名；是自十世紀的北宋時期開始，茶人雅士茗茶追求閒逸逸致之餘，可供鑑玩目賞的顏色。紫砂色又是象徵風雅、涵養以及具有高尚品味的色調。

因紫砂泥主要產自江蘇宜興市丁蜀鎮龍山一帶，故又稱宜興紫砂，成礦年代約在三億五千萬年前的古生代泥盆系時期；陶土成份由石英、黏土和含有銅的雲母片以及赤鐵礦組成，因屬於稀有土質，故又俗稱為價值連城的「富貴土」。若在泥料中加入適量的金屬氧化著色劑，無添加任何釉料的陶具會燒製出呈現如肝紫、棗紅、紫棠、紫雲或鐵灰鉛等不同色澤的紫色。

紫砂茶器的起源至今仍認為是始於北宋年間（九六〇—一一二七）；一九七六年七月在蘇宜羊角山紫砂古窯的發現，印證了這個論點；同時北宋文人也留下有關描寫紫砂的記錄，例如儒學家歐陽修（一〇〇七—一〇七二）有「喜共紫甌飲且酌，羨君瀟灑有餘清」的詠句；同期的北宋詩人梅堯臣（一〇〇二—一〇六〇）也有頌讚「紫泥新品泛春華」的佳言流傳。

色澤恬目閒養目的紫砂壺是典型「文人茶器」——強調古秀樸拙的造型風格，可供捧賞品評，質地細緻光潤猶若嬰兒肌膚的壺身可隨意摩挲把玩，而雋永獨有的紫砂壺色則適宜目賞評鑑，讓茶人茗客讚嘆不已。愛大啖肥肉的北宋大文學家蘇東坡，也因同時鍾情於山水、茗茶與紫砂陶，曾在宜興蜀山（原名獨

70 紫藤色

C8 M17 Y0 K22

紫藤色

紫藤色來自一種蔓藤植物紫藤花的花色，屬於粉紫色系列；古代惜花人評賞紫色花顏時認為，深紫表示美麗濃艷，粉紫則代表清淡美悅。而粉紫色的紫藤花萼，無論是花形或色澤，自古即受到眾人的愛戴與賞識，呈明亮輕盈色感的紫藤色也因此得名。

紫藤又名藤蘿，別稱朱藤，屬豆科藤本落葉樹木，原產自中國，是歷史悠久的觀賞花和蔓生的草木之一。紫藤最早在專述華夏神話故事的《山海經·大荒西經》中已現蹤跡，而且是與華族傳說中創造人類的女神女媧有關；話說有一天女媧隨手摘下一枝攀附山岩上的粗大紫藤，將紫藤和以稀泥後凌空揮舞，結果四散的泥巴濺灑到土地上立即變成眾多的人形，分別有男有女，自此世上人類繁衍生息，綿延不絕。

屬攀附性植物的紫藤每年四至六月開粉紫色花朵，有花香味，多數集生成下垂的串狀花序，盛放時，近看繁花像一串串垂掛的風鈴，遠觀則紫光流逸，仿若一陣陣輕盈飄灑的紫雨，十分賞心悅目。而虬曲蜿蜒的紫藤的老幹枝，又可用來製成造型模拙的家具以及可承載人的兜轎：「只消得順天風駕一片白

山）腳下買地建「東坡書院」，打算作為退隱之所；據信他還親自設計了一款提梁紫砂茶壺，壺身刻有「松風竹爐，提壺相呼」的字句。

中國的喫茶文化因紫砂藝品而提升到一個精湛的陶藝層次與藝術鑑賞的境界；而紫砂色流傳至今仍然是具有悠逸、珍藏、昂貴與清福含義的色彩。

紫藤花

雲，煞強似你那宣使乘的紫藤兜轎穩。」（元‧馬致遠‧雜劇《西華山陳 搏高臥》）

清雍正年間（一七二三—一七三五）著名學者紀昀（字曉嵐，一七二四—一八○五）獨鍾情於紫藤，在他的《閱微草堂筆記》中記有：「藤今猶在，其架用棟梁之材，始能支柱，其陰覆廳事一院，其蔓旁引，又覆西偏書室一院。花時紫雲垂地，香氣襲人。」今位於北京珠市口西大街的紀曉嵐故居閱微草堂，紫藤照舊是濃綠盎然繁花盛開；而粉紫的花色仍歷久彌新，至今依然流行不褪色。

71 青蓮色

C21 M67 Y0 K10

青蓮色

蓮花天生有多種不同的美麗顏色，青蓮色是指色彩偏藍調的紫蓮花色。青蓮色為傳統色名，在古時是男女通用的服色。在佛教中，青蓮又象徵著潔淨與修行的信仰色彩。

源自天竺的佛教認為蓮花潔淨無染，青蓮則用來比喻為明澄的佛眼，如《維摩經》中說：「目淨修廣如青蓮」。青蓮又代表梵文佛典，中唐詩人劉禹錫（七七七─八四二）的〈聞董評事疾因以書贈〉中，有「繁露傳家學，青蓮譯梵書」之句。

唐朝是一個君民思想開放的年代，唐人受到來自天竺佛教的影響，亦以紫色為貴，官吏的朝服三品以上的高官衣色為紫，紫色壓倒緋、紅色，是最具官位權勢的顏色。而佛家僧人獲賜「紫袈裟」的最高榮譽與沿用，則始於唐武后（即武則天）的永昌元年（六八九），理由是武則天命令十位大雲寺僧伽重譯

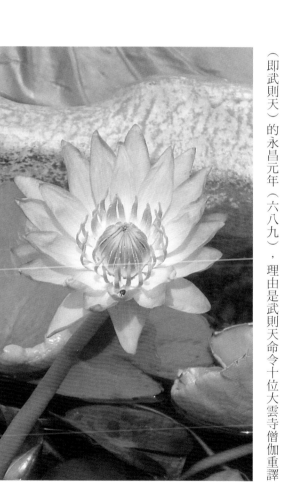

青蓮

青蓮色素綢坎肩　清

《大雲經》有功。《大雲經》最早為北涼時期曇無讖所譯，經文中有講述南印度案達羅王朝中公主（名曰增長）繼承王位的故事，原與中國無關。據《舊唐書‧則天皇后本紀》記載，當時大雲寺沙門受命為《大雲經》重新注釋，為武后做宣傳，並偽撰武后是彌勒佛下世，應替代唐朝為天下主。因新譯的《大雲經》對武則天欲稱帝有利，遂下令頒行天下，命眾僧講解，以示天命所在；武則天同時賞賜有功勞的僧人青蓮色袈裟，並提升佛教的地位在道教之上。從此青蓮紫色僧袍就成為具有中國佛教特色的法衣用色，一直維持到宋代；甚至影響到東南亞鄰國僧侶袈服的穿著用色。

青蓮色到了清代光緒年間（一八七五─一九〇八），是王孫貴族世冑階層的衣飾流行色之一，亦是清代建築裝飾彩繪中的常用顏色。

72 藕合色

C0 M22 Y25 K0

藕合色

染材蘇枋木因樹木中含有紅色素，可染纖維，為重要的紅色染料，在亞洲利用它來漂染織物已有數千年的歷史。藕合色是指用蘇枋木染色素加入催媒劑後所染出的顏色，因色澤近蓮藕色而得名，為固有色名。

屬灌木或喬木的蘇枋是熱帶性植物，原產於中國南方及東南亞一帶，特別是印度尼西亞，是南洋的蘇枋木重要產地；古代波斯亦從南洋諸國引進蘇枋作為布料染材，因蘇枋具經濟效益，據傳古代南中國海一帶海盜橫行，專門從波斯的商船中搶掠蘇枋木材，並加以屯積，待價而沽。

蘇枋除了是布帛染紅色的重要染材外，還可以藉由不同的催媒劑分別染出不同顏色的織物，在明代出版的《天工開物》中有這樣的說明：「紫色：蘇木為地、青礬尚之……天青色：入靛缸淺染，蘇木水蓋。葡萄青色：入靛缸深染，蘇木水深蓋。」文中的青礬為含硫酸鐵的礦石，做媒染劑使用；靛即藍靛。若以「蘇木水薄染，入蓮子殼，青礬水薄蓋」，即能染出像蓮藕的淺褐紫色衣物。

藕合色是中國歷代庶民均容許穿著的民間衣色；又是昔日僧侶裂裟的常用服色，在佛教中屬雜色。古代日本亦有用蘇枋木的染色素混入黃櫨樹皮，以染出藕合色澤的效果。在日本古書染色文獻《延喜式》中，記有藕合色衣物的製染法：「黃櫨綾一匹：（用）櫨十四斤，蘇芳（枋）十一斤，酢二升，灰三斛，薪八荷。」綾是一種細薄而有花紋的絲織品，一面光滑，像緞子；文中的酢即醋，薪指木柴。藕合色又是日本古代宮廷服色之一。

西安麻油坊

褐

褐原指動物褐兔的毛色，是中國傳統顏色系列中歷史悠久且廣泛流傳的色彩之一。褐色為黃、紅與黑三色的調和色，又稱棕色；色感老實低調不亮眼，在古時屬於下層社會與寒賤之民的衣著代表色。

褐色又是傳統木器與家具的常見實用色澤；而茶盞中的茶色則是優雅消遣、養性悟道的象徵色彩，是組成中國傳統文化的重要元素之一。

73 褐色

C0 M68 Y100 K53

褐色

褐色為黃、紅與黑三色的調和色，又稱棕色；在中國傳統五正色觀中屬間色，色感沉實低調不亮眼，是中華色彩系列中廣泛流傳且歷史悠久的色調之一；為古時下層社會與寒賤之民的衣著代表色。

褐原指動物褐兔的毛色，唐代李肇《唐國史補》卷下有云：「宣州以兔毛為褐，亞於錦綺，復有染絲織色尤妙，故時人以為兔褐真不如假也。」即褐又是顏色名詞，可指衣錦或其他物品的一種呈色。北宋詩人黃庭堅〈煎茶賦〉曰：「亦可酌兔褐之甌，瀹魚眼之鼎者也。」詩中的兔褐甌（音謳）指褐色的小盆或瓦器，瀹（音藥）是煮的意思，魚眼指從沸水中冒出的氣泡。

褐亦指比布衣還低一等，用棕色物料或粗麻製成的粗劣織物；即指上古先民以獸毛或麻纖維為材料，經撚捻成線後所紡編成的遮體衣物。獸毛織品雖然毛絨短粗，但質地厚重，具禦寒功能，所以用來做防寒的冬衣；而用粗麻織造的

青海西寧

新疆烏魯木齊

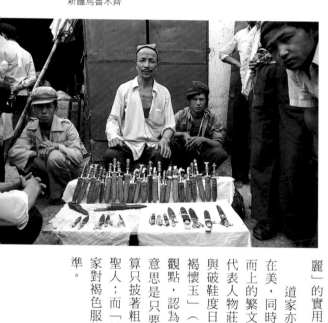

衣物則稱褐衣、褐衫或粗布衣。又因毛褐多為貧者穿用，因而成為貧窮卑賤的人的代稱。《詩經・豳風》曰：「無衣無褐，何以卒歲。」意思是說褐衣是貧民及農民過冬禦寒的最低要求，否則如何過日子啊！又《左傳・哀公十三年》載有「旨酒一盛兮，余與褐之父睨之」，即穿褐衣者會被人睨視瞧不起。成語「褐衣蔬食」說得更清楚，是說穿的是粗布衣服，吃的是粗糙飲食，即形容生活艱苦困難。

推崇禮教的儒家重視服飾美，穿著要有文采（即錯雜艷麗的色彩），並佩帶玉塊，因玉器色澤光潤，扣之聲音清揚，是君子人格美的象徵；所以在儒家看來，穿褐是無「文」的人。但儒家建立的儒服制度卻受到墨家及道家的非難；墨家看重服飾的實用意義，對凡是「非為身體，皆為觀好」，即只是外表好看的服飾美，皆持全盤否定的態度；所以《墨子》有「衣必常暖，然後求麗」的實用主張。

道家亦強調質、重視內涵與內在美，同時要求去除文飾，反對形而上的繁文縟節，於是道家學派的代表人物莊子會穿著補丁的粗布衣與破鞋度日。老子亦提出「聖人被褐懷玉」（《老子》第七十章）的觀點，認為懷玉只是美德的象徵，意思是只要內在有道德之長，就算只披著粗衣麻布，一樣可以成為聖人；而「被褐懷玉」亦可視為道家對褐色服飾的審美觀與為人的標準。

蘇州東山雕花樓

元朝民間傾向用各種深淺褐色為衣物色；到了明代，褐色是勞動階層規定穿著的服色；另粗布製的短褐（短衣）又是古代游俠的慣常裝束，巾褐則是用來借喻未中進士的秀才。而以粗布編造披蓋馬身用的馬衣叫馬褐，像唐人王起《被褐懷玉賦》中寫有「馬褐同色」的文句。總的來說，褐色在古時的社會地位從來就是偏低；唯有可製飾品的玳瑁，其甲殼色是歷來最貴重的褐色。

褐色是皮革的顏色，又是木製家具與日用器皿工具中的實用顏色。民生食品中的醬油、浙醋及芝麻油都是帶有提味香氣的棕色。褐色又是國畫中的用色之一，色調有深淡冷暖之分，偏紅的褐色傳統稱丁香褐：「丁香褐，用肉紅（色）為主，入少槐花合（調）」（明·陶宗儀《輟耕錄》）；偏冷調帶青的褐色稱艾褐色，色彩是這樣調和的：「艾褐，用（白）粉入槐花、螺青、土黃，檀子合（調）。」（引文同前）檀子為顏色名，是以墨混合燕支赭石合成。

74 醬色

C70 M75 Y72 K50

醬色

醬色一般是指用豆類發酵製成的調味品的色澤，即黑棕色，是傳統中國食桌上必備的佐料食用顏色。

在古時醬字的含義可分為肉醬、瓜果花卉調製的酸醬和調味用的豉醬共三種。肉醬古稱醢（音海），古代凡將細剉搗爛的魚、蝦、牛、羊、獐、鹿、兔等肉類，經用鹽、醋等調味料醃製成糊狀的食品，稱作醢；以蔬果瓜類醃漬的稱為酸醬，近似現代的果醬，例如《史記》記有：「枸樹如桑，其椹長二三寸，味酢。取其實以為醬……獨蜀出枸醬……蜀人以為珍味」（《西南夷列傳》卷一百一十六），文中的酢即酸味之意，又說枸醬出自蜀國。第三種是作為壓腥或提味用的醬料，即豉醬。

「醬」字是會意字，音將，是說能克制食物之毒，如將能平暴惡之意。醬字又從酉，即「酒以和醬也」。孔老夫子說過：「不得其醬不食」（《論

195 / 194

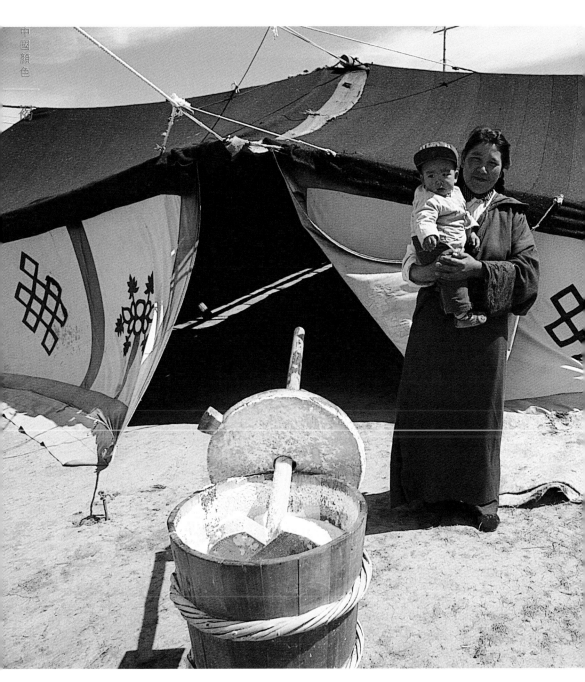

青海草原上的蒙古包

傳統醬色味料小陶器

語》），可見醬在調味料中的重要性，因此古有「八珍主人」之稱。在古典名著《西遊記》第六十八回中有一段寫孫行者張羅調味料的描述：「那獸子撈個碗盞拿了，就跟行者出門。有兩個在官人問道：『長老哪裡去了？』行者道：『買調和。』那人道：『這條街往西去，轉過拐角鼓樓，那鄭家雜貨店，憑你買多少，油鹽醬醋薑椒茶葉俱全。』」在現代家庭中日用的醬油在舊時稱豆醬，是以大豆以鹽漬曝，曬成一種黑棕色的液體，實為豆汁而非油，故古書中或稱醬、豆醬；宋代時稱醬汁；醬色即豆醬（又叫豉醬）的顏色。

醬色亦是布料色染的其中一種顏色，是遊牧民族蒙古人所居住的白色蒙古包的裝飾紋樣配色之一。又在舊日漢民的穿著中，醬色是中、老年人慣穿的服色。另在京劇中，扮演皇太后或有地位身分的老夫人的老旦，所穿著的蟒袍戲服多以醬色為代表。

明清時代流行壁紙做居家裝飾，壁紙即糊牆用的藝術加工紙，一般染成不同顏色，包括醬色，並繪以圖畫，或印上彩色圖案；在明清間文人李漁的《閒情偶寄》中，介紹了一種頗為奇異的壁紙裝裱法與色彩不甚協調的選紙配搭法：先用醬色紙一層糊牆作底，再用手將豆綠雲母箋撕成不同形狀的小塊貼於醬色紙上留出底縫隙；李漁說，這樣則「滿屋皆水裂碎紋，有如哥窯美器。其塊之大者亦可題詩作畫，置於零星小塊間」（按：哥窯為宋代名瓷窯）。

醬色陶器也是舊日民間廚房中，用以裝盛油醬鹽糖等調味品的食甕慣用釉色，屬於傳統爐灶旁一字排開的常見色。

75 茶色

C45 M90 Y99 K15

茶色

顧名思義，顏色名詞茶色是指茶湯的色澤，千百年來，茶飲的色與香，都與清雅怡和沾上關係，是優雅消遣、養性悟道的象徵色彩，亦是組成中國傳統文化的重要元素之一。

茶起源於中國，相傳是由西元前二十八世紀時神農氏首先發現，據唐代喫茶專家陸羽在他所著的世界上第一部茶葉專著《茶經》中稱：「茶之為飲，發乎神農氏」；陸羽又說：「茶者，南方之嘉木也」，指茶樹產地在中國南方。茶最早是用於生嚼解毒藥服用；到了西周時（約西元前一一世紀—前七七一），茶已成為貢品：「周武王伐紂，實得巴蜀之師⋯⋯茶蜜⋯⋯皆納貢之。」（晉•常璩《華陽國志•巴志》）巴蜀即今四川一帶，可能那時已有人工栽培的茶園，即中國南方人比北方人更早有喫茶的習慣；在唐代文人封演所著的筆記《封氏聞見記》中也說：「南人好飲之，北人初不飲」即茶湯之黃褐色最早在南方先出現；而迄今發現世界上最大的野生茶樹是位於雲南省勐縣境內。

浙江烏鎮茶樓

茶飲到了西漢時（西元前二〇六—八）已是宮廷中一種高尚消遣；煮茶在唐代已蔚成風氣，都城長安（今西安）更興起了茶會，文人雅士藉著黃褐色的茶湯品茶論道，激發文思與靈感；而宋代的茶人則崇尚清談，從茶褐色的光澤中品味人生與尋求深奧的哲理。世界上最早引進中國茶的國家是日本，在唐朝順宗永貞元年（八〇五），日本僧人最澄法師到中國浙江等地留學，並把茶葉及種子帶回東瀛傳播，因而日本至今仍習慣稱茶湯色為「唐茶色」。到了明代萬曆三十八年（一六一〇），中國茶葉首先遠售到西方的荷蘭，六年後運售到丹麥，茶葉開始轉售到歐洲各地並受到歡迎；最後，這種來自中國的昂貴茶飲遂成為各國宮廷貴族間的高尚社交消遣，以及精緻品味的身分象徵；而茶褐色是屬於遠傳自神秘的東方，代表優雅與高貴的色澤。

茗盞中的茶湯色凝聚了東方古代文明的智慧與閒情逸致的情懷，其特色與含義延續至今依舊未變。

76 玳瑁色

C0 M65 Y50 K60

玳瑁色

玳瑁色，在中國傳統文化與色彩觀中，色澤如泥濘般帶混濁感的褐、棕色系，一向被視為階級卑微與低下的象徵；唯有玳瑁甲殼的黃褐色，卻被當作高貴、華麗與典雅的代名詞，而且風行甚久，至今已有二千多年的歷史。

玳瑁又稱瑇瑁，龜甲，是一種生長於熱帶或亞熱帶海洋中，外形似海龜的肉食爬行動物。玳瑁的背殼屬大型角質板，呈覆瓦狀排列，色澤黃褐中帶黑斑點，具蠟質光澤。在世界各古文化中都有使用玳瑁製作工藝品的記載。在西方古希臘與古羅馬及古印度，玳瑁的甲殼會被用來製造首飾、戒指、扇子與弦樂器撥子等飾物及用具。

中國最早以玳瑁做精緻首飾的記載，可見於司馬遷的《史記‧春申君列傳》中：「趙平原君使人於春申君，春申君舍之於上舍。趙使欲誇楚，為玳瑁簪、刀劍室以珠玉飾之，請命春申君客。春申君客三千餘人，其上客皆躡珠履以見趙使，趙使大慚。」內容是說趙國平原君（趙勝，趙武靈王之子）差遣使臣出訪楚國時，使者為了向春申君（黃歇）炫耀，特別頭插精美的玳瑁簪，腰間掛上鑲有珠玉的佩劍出使，結果發現春申君的三千食客中，最有份量的食客全都腳穿鑲有珍珠的鞋子以迎接來賓，趙使遂差愧不已。這則故事說明早在西元前四世紀的戰國時代，玳瑁已普遍作為高級飾品使用，而且也用於男士的髮飾。

黃褐色的玳瑁甲片除製成高級精緻的髮簪外，亦會以細工做成名貴的梳子；梳子古稱篦或櫛（日本至今仍沿用櫛這個古漢字），原為理順亂髮的工

玳瑁　資料圖片

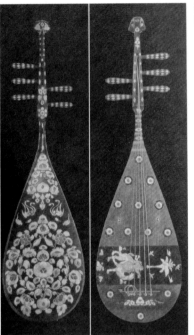

（上）玳瑁殼片裝飾的琵琶（背、正面）　唐　日本正倉院藏
（下）搗練圖（局部）絹本　唐　張萱

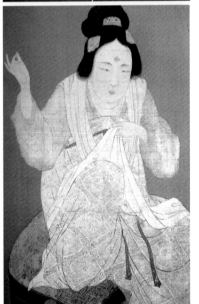

具，但在唐宋時期的婦女們，卻同時流行把梳子插在髮髻間當作一種頭飾，這種裝飾風氣還傳揚到東瀛，在流傳至今的日本浮世繪版畫中，偶爾會發現彩畫中畫有慵懶的東瀛藝妓，髮鬢間會插上一把大梳子以為美的造型。而以黃褐色玳瑁甲片做的梳子，它油清亮麗的質感及炫耀出不同的神韻與光彩，就特別受到貴婦的鍾愛，結果硬把犀牛角及象牙做的梳子比下來。在唐人佚名畫家的「搗練圖」圖畫中，正忙於搗絲的眾婦人，頭上均插著呈斑駁的淡黃色梳子，可能就是有名的玳瑁箆。

歸屬於寶石類的玳瑁甲片，在唐玄宗開元年間（七一四—七四一）曾經當作錢幣──開元通寶──使用。又玳瑁甲殼會用來做琴瑟和琵琶樂器的花紋裝飾；在古代建築中又有一種彩繪梁柱稱為「玳瑁梁」，是因裝潢畫師把仿效玳瑁的黃褐色帶斑點的特色畫在梁木上而得名；另用作書法及繪畫作品裝飾的捲軸稱「玳瑁軸」，以玳瑁裝配的窗框稱「玳瑁窗」，都是表示貴重之意。此外，用玳瑁甲片鑲嵌裝飾的桌椅以待客的豪門宴稱作「玳宴」，如「因此上開玳讌，列珍饈」（明‧陳所聞《步步橋，冬夜歌舞佐酒》）。玳瑁甲殼的黃褐色，就幾乎等同於美麗、文雅、寶貴與奢華的代表。

77 棕色

C0 M55 Y60 K50

棕色

棕原指生長在中國南方亞熱帶的棕櫚樹，棕為俗字，原寫作椶；棕又是固有顏色名詞，是指紅、黃、黑三色經不同比例調和後，所產生的任何一種呈暗淡亮度的色澤。棕色色感沉實不張揚，是傳統家居用品、衣飾的慣見顏色，表示庶民氣息的色彩。

棕櫚樹早在古書《山海經》中已有記載：「石脆之上，其木多椶」，椶為脆之古字，不堅易斷者謂之脆。棕櫚屬常綠喬木，形如一柱擎天狀，杜甫的〈枯椶〉詩也這樣形容：「蜀門多棕櫚，高者十八九。其皮割剝甚，雖眾亦易朽。」色澤呈深棕色的棕櫚樹皮纖維自古即用來編織掃把、頭笠及搓製繩索等日常用品，例如《水滸傳》中雲遊四方的全真教道士公孫勝，其穿著行頭是這樣的：「……公孫勝依舊做雲遊道士打扮了，腰裏腰包、肚包，背上雌雄寶劍，肩膊上掛著棕笠，手中拿把龜殼扇，便下山來。」（第四十一回）文中

（上）傳統漢醫藥局
（下）中國傳統油炸糕點

褐

棕蓑衣

的鱉同「鱉」，即甲魚；而在同書的第一回中，「神機軍師」朱武的裝束更特別：「道服裁棕葉，雲冠剪鹿皮。」另棕繩在古代可紮貨亦可綁人：「行者（孫悟空）笑道：『莫說是麻繩綑的，就是碗粗的棕纜，只也當秋風過耳，何足罕哉！』」（《西遊記》第七十七回）

棕色亦多用來形容木器、藤具、麻布衣鞋、寢褥毛氈以及中老年人的穿著服色：「只見那公館門口站了一個瘦長臉的人，穿了件棕紫熟羅棉大襖，手裡捧了一支洋白銅二馬車水煙袋……」（清‧劉鶚《老殘遊記》）又傳統油炸食物中色澤偏金黃的棕色是表示鬆脆可口的成色。棕色也象徵秋天的乾枯葉色和落寞的心理色感，而鐵鏽則是偏暗紅的棕色。

在現今，天然的黃棕色顏料多來自遍布世界各地的礦物錳（化學元素：Mn）棕土，因礦土含棕黑色的二氧化錳（MnO₂）及赤黃色的氧化鐵（Fe₂O₃）等化合物，故呈黃棕色，是現代塗料中較便宜的金屬無機油漆顏料。

78 香色

C20 M30 Y95 K0

香色

香色又稱香染、秋香色，色彩名稱源自天竺的植物色染顏色，原指佛家僧侶法衣的服色，即微露赤黑的黃棕色；在中國已有逾千年的使用紀錄。故香色代表僧服與顯赫的地位。

香色原為佛家用詞，相傳是取自印度的乾陀樹皮汁液把布帛染成黃赤黑混合色，在印度稱乾陀色（Kantaka）；有說乾陀樹即安息香樹；在佛經中又名乾陀羅或犍陀羅，是一種香樹，其義為香風、香潔及日香，故稱這種布帛色染為香染或香色，亦即袈裟的本色。袈裟一詞是音譯自梵文的Kasaya，為眾僧侶法衣的總稱，亦包含黃赤的含義。到了七世紀前半葉，唐代高僧玄奘（俗名陳褘，六○二─六六四）從印度傳回來的報告中，談到當地佛制僧袍的色染時，這樣說道：「出家衣服，皆可染作乾陀。或為地黃黃屑，或復荊蘗黃等；此皆宜以赤土赤石研汁和之。量色深淺，要而省事。」（《寄歸傳》卷二）

印度佛教自東漢時期傳入中國並漢化後，歷代漢族僧侶法衣用色曾經歷了緇（黑）色、紫色及緋色等不同階

香色僧服

褐

（上）香色菱紋織錦　明
（下）騎士獵獸紋織錦　唐

段的改變。直至明代初期，國家為整頓佛教，曾分僧眾為禪僧、講僧和瑜伽僧三類，並規定「禪僧衣黃，講僧衣紅（承傳自元制），瑜伽僧衣蔥白」。又因明代重禪，也重黃色，最後導致僧侶法服以非正黃色的香色為尊，佛律並一直沿用至今。

來自天竺的香染色隨著佛教傳入中國及融入漢文化後，香色漸漸從佛門專用轉而深入民間，成為一種代表高貴的衣飾顏色；據說舊日的高級精緻色染絲織軟紗羅中，就只有四種色澤，那就是香色、銀紅、松綠與雨過天青色。在著名的經典文學《紅樓夢》第四十回中，賈母與鳳姐為林黛玉張羅住處，建議換製新紗羅窗時就曾述及。

秋香色到了清代變成是權貴的崇尚色，是象徵地位顯赫的色彩；據《清稗類鈔》記載，國初清宮太皇、太后、皇太后參加慶典大禮時所穿的禮服，即規定用杏黃色緞料縫製，袍面上繡以秋香色的五爪龍紋圖案以示尊貴。在清代中葉，秋香色顏料是清式建築彩繪的常用色。又在京劇舞台上，穿著香色蟒袍戲服的角色是代表地位較高且年紀較長的文職官員；蟒袍即朝服或在朝賀宴中高官所穿的禮服。色調較低沉的香色代表沉穩，在舞台上又不失輝煌的效果。

79 黃櫨色

C0 M48 Y100 K34

黃櫨色

黃櫨色為黃褐色，色澤來自可染黃的黃櫨樹皮，色調稱黃櫨色，是古代纖維織品中常用的實用顏色。

黃櫨即櫨樹，屬漆樹科落葉灌木，樹身粗壯，樹幹灰色，每年春夏間開黃綠色小花，葉子在秋天則轉成紅黃色。北京香山公園即以櫨樹林立出名，每到秋季時，櫨葉換色，紅黃層疊的秋葉景色遍染山頭，特別悅目宜人。

黃櫨樹皮可煎汁做布帛染劑，可染出色感穩重的黃褐色，是舊時庶民的慣用服色之一。櫨樹幹木呈黃色，木質結實，為古代建築用的良材，是專門用來做承接房屋柱頭與棟梁之間的構櫨（即斗拱）之用，《淮南子·本經》曰：「標棟構櫨，以相支持。」構即橡子；《說文解字》又說：「櫨，柱上柎也。」而「欒林宏敞，帷幙鮮華」是形容樓宇高大寬敞，布置華美的意思，文句是出自唐人皇甫枚的《王知古》一詩中。

櫨木又是古代用來製造器具與家具的實用木料。植物櫨樹約在十六世紀末期，即日本桃山時代末年，從中國南方經由琉球（即今沖繩島）傳入日本；櫨木色染的黃褐色亦曾經是日本天皇的御服專用色；又據日本軍事文獻《軍用記》（一七六一年出版）中記載，黃櫨色象徵威武與權力，所以亦用於日本軍隊制服的標準顏色，直至第二次世界大戰後才停止使用，換成繪有迷彩的草綠色現代化軍服。

落葉知秋

傳統木構建築

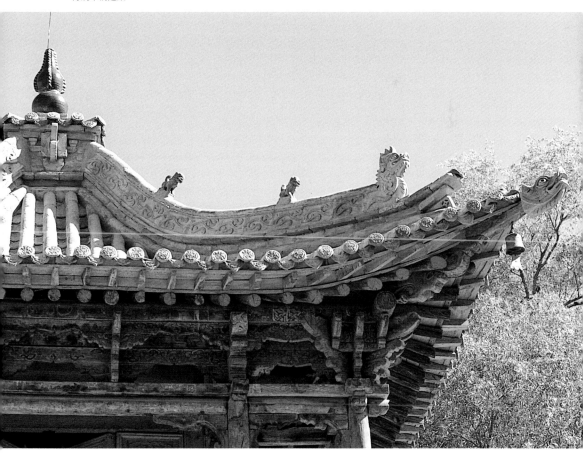

新疆天山山脈

白

「白」字的本義為「虛空」；在《易經》中日光的白色與晚上的黑色分別代表陽極和陰極。在古代的「五色行」說中白屬五正色之一，方位代表西方及秋收的色彩。白色在中國傳統色彩觀念中，會隨著時代的更迭而衍生出不同的含義，唯白皙即美的審美觀念與標準則從古至今都未曾改變過。

在現代光學理論中，白色是一種包括所有顏色光的「顏色」，或稱為明亮度最高的「白光」、「全色光」或「無色之色」。

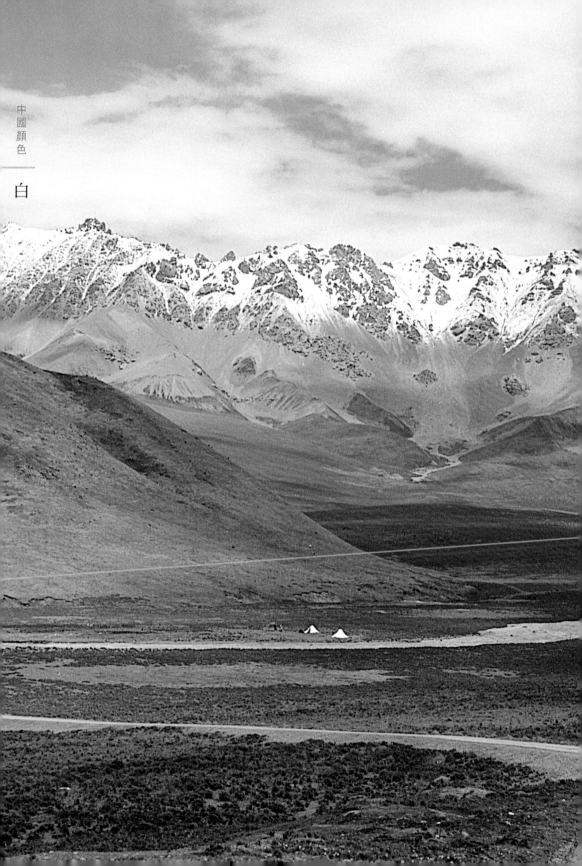

80 白色

CO MO YO KO

白色

「白」字最早在甲骨文上已出現，本義為「虛空」。「白」又屬象形文字，在日字左上角加上一撇，是表示日光放射之形，即「太陽之明為白」；故「白」在古代也是顏色詞，指素色、白色。

日光的白色在《易經》中與晚上的黑色分別代表陽極和陰極，表示宇宙世界日夜運行，循環不息的自然天文現象；白色在古代的「五色行」說中屬五正色之一，方位代表西方及秋收的色彩。中國古人又對「白」的顏色定義，做了一個很有趣的比喻：「白，啟也，如水啟時色也。」（《釋名》）若用現代漢語翻譯，就是說當打開水龍頭時，水源開始流出時的顏色，即為白色。古人又形容風把塵吹走，故「潔白也」；另「白」亦指書衣中的蛀書蟲及其顏色。

白色在中國傳統色彩觀念中，會隨著時代的更迭而衍生出不同的含義，在古歌謠《詩經》中，先民以白色的駿馬比喻品行高潔的賢人：「皎皎白駒，在彼空谷。生芻一束，其人如玉。」（《小雅‧白駒》）意思是思念著一位隱居的賢士，他如空谷中的幽蘭，品德高潔如白玉；因而古文中有「思賢詠白駒」（西晉‧曹攄〈思友人詩〉）的詩句，後來也常用白駒指賢人。而白色的玉也引申為德行高尚的君子。在孔子的色彩觀與理念中，亦認為白色是操守堅貞的象徵。

中國的冠服制度大概始於商代，在周朝時逐步完成體制，成為統治者「正名分」、「辨尊卑」的政治工具；白色的服飾在朝野的地位亦隨著朝代的更替

青海茶卡鹽湖

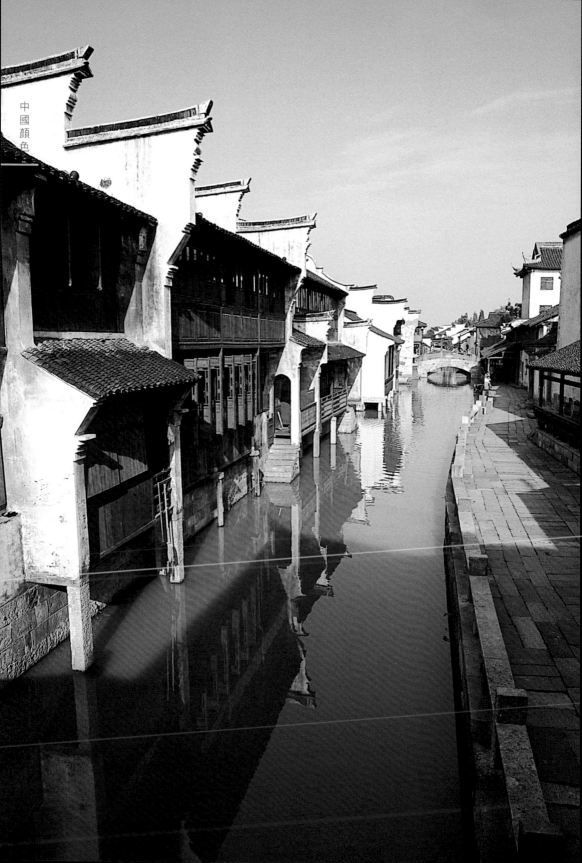

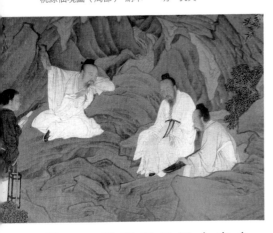

桃源仙境圖（局部） 絹本　明　仇英

而起伏不定，含義有所不同。最早時殷代崇尚白色，故殷人多穿縞白的衣服（縞是一種細白的生絲或生絹的衣織物）。在周代皇室的祭天拜祖典禮中及交際宴會上，規定在祭服或禮服內要先穿上襯裡的中單（中單一般是以白紗製成的長衣，即內衣，後又稱「衫」）。穿著禮服時，要讓中單沿著禮服的領緣及前胸襟微露出白色邊緣，除了可加強穿衣的立體層次美感外，又象徵遵守及合乎禮制。這種穿衣法一直沿用到明代，並且流傳到日本。

到了秦代，平民限穿白衣，白色變成了庶民階級的顏色；之後又被引申為「白丁」或「白身」，是指沒有知識的人或無功名的讀書人。唐詩人劉禹錫就寫有「談笑有鴻儒，往來無白丁」（《陋室銘》）的詩句，自命為有地位及有學問的人。在魏晉時期（二二〇—四二〇），白色是商賈的服色。在《三國志》中有呂蒙白衣渡江奇襲敵軍的故事，呂蒙（一七八—二二〇）為東吳孫權手下名將，曾命令將士扮成穿白衣的商人，渡河襲擊關羽的營地。

唐代士子多穿麻質白袍，「一品白衫」是唐人推崇進士的雅號。到了宋代，對白色的看法則有點矛盾，宋人鄙視黑白兩色，故低級的官吏只可服用黑白兩色；但白服又是北宋進士、舉子及士大夫交際所慣穿的服飾，白色在這裡意為清高與儒雅。著名理學家朱熹（一一三〇—一二〇〇）也喜愛穿著，蘇東坡更留有「門外白袍如立鶴」（《催試官考校戲作》）的詩句。南宋（一一二七—一二七九）時行都設在杭州，中國南方夏天燠熱，白色衣料有抗

白

熱作用，所以到了宋高宗紹興二十六年（一一五六）時，士大夫都流行穿白色的涼衫；另成語中「白衣卿相」又指尚未發跡的讀書人。而女服在十七世紀明末時用色漸趨流行偏淺淡的色彩；明崇禎時（一六二八─一六四四）又提倡白色裙，以凸顯女子衣著素雅婉約的風韻。

白色在古代服色領域中又屬於一種表示命運不濟，以及凶事和不祥的顏色；白色亦象徵素寡，穿白服是表示盡哀，若黑白色並用則代表喪服，記錄最早見於《尚書·顧命》，故事說周康王姬釗即位（西元前一○○四），因父王周成王駕崩才八天，新王登基雖然是喜事，但康王仍頭戴白麻冕冠，身穿黑白兩色相間的下裳以示哀喪。又白馬素車是古時送葬所用的車馬及陣仗。自此，白色與黑色代表喪儀的民俗習慣就一直沿用至今。而黑白無常是指陰間地府中專職緝拿鬼魂的最有名「鬼差」。

此外，白衣又代表投降的軍服色，中國古代在兩軍對陣中，戰敗一方的軍士會換穿白衣請降，《南齊書·武十七王列傳》記述南朝齊武帝蕭賾（在位時間：四八三─四九三）因任荊州刺史的第四子蕭子響胡作非為，遂出兵征討，四皇子只短暫抵抗，即換著白色衣服示降。敗軍穿白服，就像現代軍事行動中舉白旗一樣，表示投降之意。

走過千百年

文化歷史的白色也有浪漫與美麗的時候，相傳神話中的月神名「月天」，以身穿象徵月光的粉

仕女圖冊之二（局部）　絹本
清　焦秉貞

81 練色/素色

C0 M2 Y13 K0

白色衣裳現身示人。中國傳統審美觀很早就認定白皙就是美的標準。白色又象徵年華老去、時不我予的無奈感，如「人言頭上髮，總向愁中白」（宋・辛棄疾〈菩薩蠻〉）。

白色的其他含義還包括：白臉是京劇中扮演奸臣或反派角色的臉譜色；但白臉書生是指年輕無實際歷練的讀書人，典故出自《宋書・沈慶之傳》：「陛下今欲伐國，而與白面書生輩謀之，事何由濟。」在傳統繪畫用色中，白色顏料多來自礦物質如雲母（見頁二三○）、堊土、白土和白石膏，以及自然物質中的蛤粉（產自南中國沿岸，以牡蠣或蛤蜊殼研磨成的白粉）。但在現代光學理論中，白色是一種包括所有顏色光的「顏色」，或稱為明亮度最高的「白光」、「全色光」或「無色之色」。

練色/素色

漢語「練」字從糸字旁，本義是把生絲煮熟（漚），或把麻及編織物煮得柔軟白淨的意思。《急就篇注》曰：「練者，煮縑而熟之也。」縑是指一種細絹。《說文解字》也說「練，湅繒也」。湅通洗，繒是古代絲織物的總稱。練又引申為顏色名詞，指絲白色、素色。

華夏先民養蠶取絲起源於歷史傳說時代，相傳最早推廣養蠶技術以供衣服給子民的，是軒轅黃帝的元妃嫘祖（西陵氏）；之後種桑養蠶、抽絲織帛的手工藝興起，漸漸遍及中原；今天從出土文物的殷墟甲骨文的記載中，發現有

雲南大理

蠶、絲、桑、帛等字樣；因此可以說，中國從遠古時代的麻織物發展到飼養家蠶，及剝繭抽絲與紡織，起碼在夏、商時期已經出現了。

到了西元前一千餘年的西周時代，民間已廣植桑樹，並學會如何栽種及改良桑樹品質的方法：「是月也，命野虞毋伐桑柘」（《禮記‧月令》），就是說在一定的季節時要修剪並砍伐一部分的桑枝柘木，以利桑葉的生長。此外，朝廷又十分重視養蠶業，從天子到諸侯的居所內，都設有飼蠶室，在《禮記‧祭義》中這樣描述：「蠶室，近川而為之，築宮仞有三尺，棘牆而外閉之」；皇后和諸侯夫人也按規定各自成立私人的「養蠶房」；《詩經》中也有「婦無公事，休其蠶織」的民謠紀錄，飼養家蠶成了天下婦女重要的生產勞動項目。

而周人對於剝繭抽絲後，先練後染的工序也有明確的認識；練是絲織物在染色前的準備工作，因生絲含膠質，故需要脫膠使其變得更加柔軟、純淨，以易於著色。具體的操作方法是：先用含鈣質的蛤殼磨成粉末或用石灰水浸泡生絲（稱漚），漚後的絲白天晾於日光下曝曬，夜間則掛在水井中；如是這般經過七日七夜，稱「水練」；其目的是充分分解絲膠並變成熟絲。

搗練圖（局部）絹本　唐　張萱

《禮‧天官‧染人》記載：「凡染，春暴練」，即是說春天是漚練絲帛的季節，夏秋兩季則是染帛的時節；《詩經‧七月》有言：「八月載績、載玄載黃」，績通漬，意思是八月把絲帛用炭灰漬染成灰黑色或用梔子等植物黃染劑浸染成黃色。在唐代詩人白居易的〈紅線

白

月華弔影

毯〉中亦細說分明：「毛線毯，擇繭繰絲清水煮，揀絲練線紅藍染。染為紅線紅於藍，織作披香殿上毯。」繰絲是指把蠶繭放在沸水中煮，使絲緒浮現後再抽絲；詩中說的披香殿為唐朝宮殿名稱，地上鋪著染成紅形形由蠶絲所編織的名貴地毯。

「練」字在古代中國亦當顏色名詞使用，例如練衣指白色的布衣，練巾是白頭巾；練文是比喻白色波動的海浪紋路。練又用來形容素皎的月色，如「孤館燈青，野店雞號。旅枕夢殘，漸月華收練」（北宋‧蘇軾〈沁園春‧赴密州早行，馬上寄子由〉）。又白練色可指老年人的花白鬚髮。練色一詞在古代日本也屬顏色名詞，其含義亦與漢文相近。

82 粉色

C0 M0 Y6 K0

粉色

在中國傳統顏色名詞中，「粉」字最早是指美白肌膚上所用的化妝品，又泛指白色。粉從米字旁，本義是把白米研磨成細末後稱粉或粉米；《釋名》說：「粉，分也。研米使分散也」。另《說文解字》云：「粉，傅（敷）面者也，從米分聲」，意思是塗臉用的白粉是用米做的，是古代婦女最早使用的天然白色美顏材料。

中國古人的審美眼光認為白即是美，其標準可從三千多年前的民謠集《詩經》的〈衛風·碩人〉中看得分明：「手如柔荑，膚如凝脂⋯⋯」柔荑是指茅草在初春時長出的白嫩幼芽，凝脂即白色的脂膏。因古人發現白色食用米粉有附著作用，於是便流行將稻米細磨成粉末後，以白米粉撲臉以增加美白效果。周代婦女還會在白粉中混入香料，加強誘人的芳香氣味。楚國詩人屈原（西元前三四〇—前二七八）的《楚辭·大招》中寫有：「粉白黛黑，施芳澤只」，

傳統地方戲曲粵劇花旦造型

白

日本浮世繪版畫

則是反映出戰國時代（西元前七七〇—前二五六）女性的化妝術與造型，即用白粉抹臉，黛石（一種青黑色礦石，見頁二七〇）畫眉，並用含有香味的膏脂搽口唇，澤指光潤。

到了漢代，由於漢裝衣領較寬鬆，前頸項暴露的面積較大；又因行走時寬大的衣袖飄動，雙臂也會隨時外露，於是女子在胸、臂抹上粉白以增豔；而面龐在塗上米粉後，再以朱色胭脂暈紅臉頰，這就完成了化妝的全部過程。當時的婦女若只是臉抹白粉的叫「淚狀」，但如同時塗上胭脂的則稱「紅妝」；又美容搽白粉並非女性專用，漢代男士也有塗白面為時尚的習慣。而今天日本歌舞伎在舞台上的表演，仍是以一張大白臉與後頸項搽白粉的扮相為主，造型可能是承傳自中國漢代女子白妝的遺風。

妝粉的顏色和材料隨著時代的演進而改變，面粉從原來的米白色增至多種色彩，例如唐代有用石膏粉與益母草製成粉紅色的「玉女桃花粉」；據說益母粉能去角質層，是武則天常用的敷臉聖品。又明代有以茉莉花子製成美顏的「珍珠粉」；清代時則是以滑石細研磨成白色「石粉」等等。至於「粉彩」則是近代才用的顏色詞，是指以紅、藍、綠、黃等顏料分別混入白色顏料後，所調和出的各種淡雅愉悅輕快的色調與彩度的顏色。

83 瓷白色

C0 M0 Y3 K0

德化窯乳白釉觀音像　　明

瓷白色

中國發明的瓷器，大約在東漢（二五一二二〇）晚期出現，初期的瓷因釉質含氧化鐵成份，鐵會使釉發色而呈現淡青色，即象徵青天的顏色。而白色的瓷具按照推算，最早興起於六世紀時的北朝年代，現代中國考古學家曾在河南省安陽市發掘出北齊武平六年（五七四）的范粹古墓時，出土了一批呈乳濁釉色的白瓷，是至今發現年代最早的白瓷，也證明了當時的燒瓷工匠在製瓷過程中，對於排除氧化鐵呈色的工藝已有所突破。

到了唐代，燒製白瓷的窯址工場在北方大量增加，其主要原因是北方的瓷土原料中的氧化鐵含量較低，而氧化鋁（Al_2O_3）的含量較高所致，於是北方成了製造白瓷的主要產區，特別是河北的邢窯（窯場遺址在現今河北省內丘、臨城一帶），因瓷料含低鐵量，土質純淨，加上煉瓷工匠的精細工藝，燒出了質感似雪般的白瓷，遂演變成「南青北白」，即南方主要生產青瓷，北方以白瓷見稱的製瓷局面。

受到唐代邢窯的影響，宋代的定窯（位於今河北省曲陽縣內，因曲陽在宋代屬定州管轄，故窯址因此得名）開始生產屬於自己風格的白瓷，並大量燒製

白

卵白釉高足碗　　元

具有印花、刻花紋圖案的白瓷器皿而出名。定窯的白釉胎質細緻秀美輕盈，是一種略顯微黃的白色，因近似東方女性的肌膚，故被外國稱之為東方女性美的顏色。

其實白瓷的色澤與質感會隨著不同的時代、鑑賞眼光和工藝技術的進步而多有變化，例如，明朝永樂年間（一四○三—一四二四）的江西景德鎮官窯的製瓷工匠會燒出「白如凝脂，素若積雪」的御用瓷器；明宣德（一四二六—一四三五）時期的白釉則「汁水瑩厚如堆脂，光瑩如美玉」。此外，福建德化的白瓷在明代時還會燒出「豬油白」、「象牙白」與乳白等呈微黃暖白色調的瓷具，不同於白裡透青氣，屬於冷白色的景德瓷器。

有別於歷代專屬於宮廷與皇族的其他彩釉瓷皿，潔淨素雅的白瓷，自宋代起開始走進尋常百姓人家，成為民間常用與常見的生活日用瓷具與瓷色，使用習慣一直到現在都少有改變。

84 鉛白/胡粉

C0 M2 Y8 K0

弈棋仕女圖（局部）絹本　唐
吐魯番阿斯塔那第187號墓

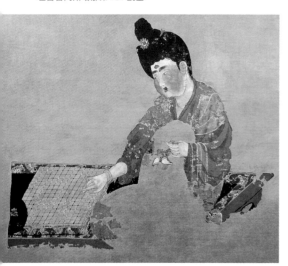

鉛白/胡粉

鉛白為純白色的粉末，煉製自金屬鉛，在中國古代有胡粉、鉛粉、錠粉等不同的名稱。鉛白是西方古羅馬時代和中國古代女子，以及歐洲十七、八世紀時的王孫貴冑、不分男女用來塗抹臉龐的美白化妝品。鉛粉又是傳統國畫中常用的人造無機白色顏料，化學成份是鹽基性碳酸鉛（$2PbCO_3 \cdot Pb(OH)_2$）。

中國古代的白色美顏妝粉分為兩種成份，一種是用白米粉碎成細末後敷面美容，在西元前四世紀的戰國時代，就有「敷著脂粉，面白如玉，黛畫眉鬢，黑而光淨」的化妝紀錄；另一種則是在秦代出現的面脂，因呈糊狀，故稱「胡粉」；另一種說法是這種化妝用料因傳自西域，所以叫胡粉；又因胡粉含金屬鉛，故又稱鉛粉或鉛華。到了漢代，胡粉的加工技術又有了新的突破，技師可以把糊狀的白色面脂改製成乾燥的粉末，使用更加方便；又由於鉛粉質地細膩，色澤潤白以及便於久藏，於是逐漸取代了白米粉，成了當時女子最普遍使用的臉部化妝品。鉛粉又在日本的平安時代（七八四—一一八五）傳至日本，同樣是東瀛婦女的美顏與御妝用品。

在傳統繪畫用料中，胡粉是白色顏料的總稱，料材如白土、鉛白、錫粉、蛤粉（由蛤蜊或牡蠣貝殼研磨成的白粉）

白

中國顏色

佛像（局部）　彩壁畫　　初唐
敦煌莫高窟第321窟壁畫

等都稱為胡粉。在中國美術史上稱胡粉的最早紀錄出自《漢宮典職》中，說明漢代宮廷壁畫的繪畫用法與規定：「胡粉塗壁，紫青界之，畫古烈士，重行書贊」。即先以白色胡粉塗抹畫壁打底色，再用紫青色畫烈士輪廓線描，才上色。可見胡粉在漢代除了是時尚的化妝品外，還是繪畫上必備的顏料。

鉛白在中國古代的製作方法，是將金屬鉛搥成薄片放進容器中，在下方加熱的同時，把醋酸蒸氣和碳酸（即二氧化碳）送進容器內，繼而在鉛片的表面上生成一層白色的碳酸鉛粉末，就是鉛白，並將其刮下來備用。

人造無機白色顏料鉛白又是敦煌壁畫彩繪中常用的顏色，通常是調和赤色顏料，作為畫中人物的粉紅膚色使用，唯因鉛白長期暴露在空氣中會氧化變黑色，最後導致古老壁畫色變，增加修復上的困難度。又因鉛白有毒，故近代國畫師已改用蛤粉作為潔白的用色顏料。

85 月白色

C10 M0 Y7 K0

月白色

月白色屬於自然的色彩，是形容皎潔純淨無塵良夜下、月亮高掛朗照的顏色，也是古人寓情寄意的濃厚感情色彩。

距離地球約四十萬公里的月球，它自身不會發光，只是反射太陽的光線而呈現出光芒。月球在中國又有太陰、圓魄、玉輪、冰輪、蟾宮等別稱，在古漢語中「朕」字的本義是指月色，但卻未明定是哪一種色彩；唯在古詩文的記載中發現，中國古人早已認定月色就是白色，例如古詩：「明月何皎皎，照我羅床幃」（佚名《明月何皎皎》），皎的字義為月之白色或潔白之意。

另《詩經·陳風·月出》又說：「月出皓兮」；「皓」字的本義是「白也」（《小爾雅》）。而蘇軾就直接用顏色名詞「白」字來形容月亮光線的色相：「月白風清，如此良夜何。」（〈後赤壁賦〉）

中國古人十分重視「色彩」所傳達的思想與意義，連穿衣服色的選擇也對應喜慶節日而具有特別的含義。在中秋佳節到來時，古代的仕女多會穿著月白色的衣裳，以應和輝映激灩的月光色澤；在明代《帝京景物略》中有記載，每逢元宵節及中秋節的農曆八日至十八日間，京城婦女習慣穿著白綾衫（一種單面有光澤、較薄的絲織衣），結伴在月光下漫遊，稱為「走橋」。到了清康熙年間，婦女們在中秋節日走橋時，喜歡穿上帶有蔥白色或米色的綾衫，稱「夜光衣」，因為在明亮的月光下，綾衫會隱約閃爍透著光華，特別誘人注目；清初文人高士奇（一六六四—一七〇三）的〈燈市竹枝詞〉即載有：「鴉鬢盤雲插翠翹，蔥綾淺斗月華橋，夜深結伴前門過，消病春風去走橋。」詩文是形容清初的婦女過節走橋盡興至深夜時分的美麗妝扮。直到近代，廣東地區的少女在中秋節時仍然保持傳統的習俗，身穿白色舞衫，在明月下跳拜月舞。

白

浮雲吐月

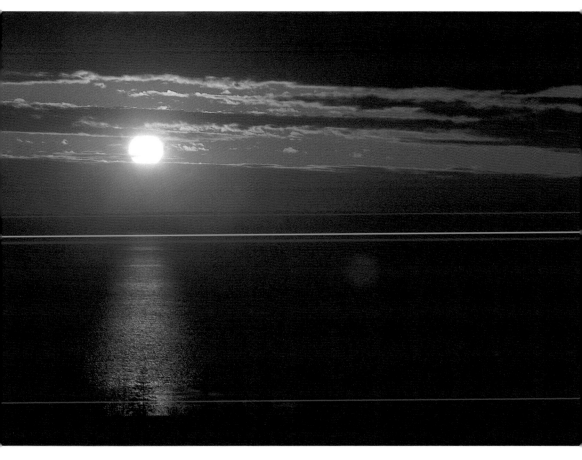

李白行吟圖　紙本　宋　梁楷

古代民間習俗又喜歡對著皓月寄以千百種複雜的情懷，並賦予月色濃厚的感情色彩。月亮及其光芒可分別象徵歡樂、團圓、寧靜、愛戀、思鄉與離愁的心境；譬如花好月圓之夜是戀人海誓山盟的浪漫時刻，但同是一輪明月，古人又借喻為人生的無常際遇與缺陷：「明月明月明月，爭奈乍圓還缺」（北宋・柳永《望漢月》）。而滿月的光華在不同的季節與時間裡，又會出現各種色溫變幻，古時文人對月光的色澤變化觀察入微，例如春夜蕩滌大地的朦朧淡月色特別柔和溫潤：「月色溶溶夜，花陰寂寂春」（金・董解元《西廂記諸宮詞》卷一）；月到中秋時，月光是白中透微黃的暖調色彩：「一輪秋影轉金波，飛鏡又重磨」（宋・辛棄疾《太常引》），詩中的金波指的就是一輪金黃色的月亮。深秋時清澈玲瓏的月色又變為白中含藍調的銀輝色澤：「清夜無塵，月色如銀」（宋・蘇軾《行香子・清夜無塵》）；而李白的經典名詩：「床前明月光，疑是地上霜。舉頭望明月，低頭思故鄉」（《夜思》），是描寫浪跡天涯的詩人，藉著清冽的月色，渲染襯托出眷戀家鄉的情懷。

86 玉白色

C0 M0 Y6 K2

玉白色

玉白色在中國傳統習慣中是指礦石中的羊脂白玉，因玉色白淨油潤如羊脂而得名。玉白色自古至今都象徵著富貴、祥瑞、純潔與美德的色彩。

礦物玉石主要分為硬玉與軟玉兩種，硬玉指盛產於緬甸的翡翠，而中國傳統的玉石屬軟玉，但即使稱軟玉，其硬度仍然很高。中國的玉石礦地主要分布在崑崙山一帶，因而在古籍中稱崑崙山脈為「群玉之山」。而上好的玉石特別是色如羊脂，尤其滋蘊光潤，質地油膩，呈現剛中帶柔感覺的玉礦石，則多出自新疆和闐（今和田）一帶，在《新疆格古要論・珍寶論》中也有「玉出西域于闐國，有五色……凡看器物白色為上，黃色碧玉亦貴」的說法。

華夏先民使用玉材礦石（包括軟玉、綠松石、水晶、瑪瑙等），大約出現在距今一萬年前的新石器時代早期，原始玉石最早只使用於製造刀、斧、戈等兵器和璜、環、管等飾物；到了新石器中晚期（距今七千年至四千年間），掌權者開始使用珍貴的美玉雕製禮拜神祇及祖先的祭祀禮器。商代時（約西元前一六—前一一世紀）美玉又成為上層社會的用器與配飾。在春秋時代（西元前七七〇—前二五六）末期，儒家倡導禮教，又認為「君子比德於玉」（〈聘義〉），因為玉石光彩潤澤，扣之聲音清揚，是「君子」人格美的象徵；特別是白色的玉器，代表純潔無瑕，是「顯潔白之士」（《漢書・匡衡傳》）；於是色如羊脂般白皙光潤的羊脂白玉，遂被視為君子士人才有資格隨身佩帶的飾物。

金縷玉衣　漢

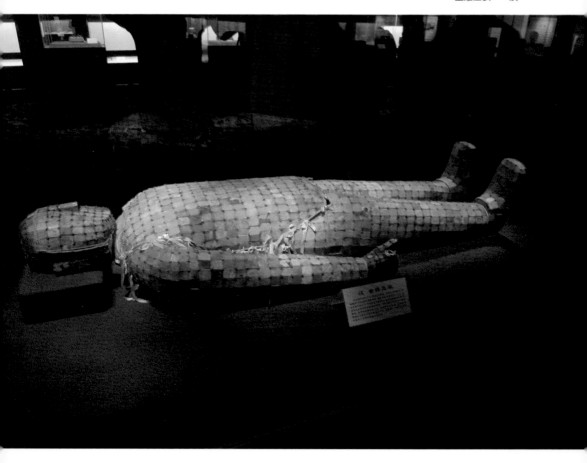

白

（上）玉璧　漢
（下）玉辟邪（天獅）　西漢

又傳說聞名久遠的夜光杯是一種用羊脂白玉製成的酒杯，相傳西周的周穆王（名姬滿，在位時間：西元前九四七—前九二八）遠遊塞外崑崙山，與西王母在瑤池歡宴，入夜後，當把美酒傾入杯裡時，對月映照，杯色呈雪白並反光發亮，周穆王愛不釋手，從此這種杯子就贏得夜光杯的美譽並名揚千古。後人推測認為，夜光杯是用新疆和田一帶的白玉之精，即白玉中的上品羊脂白玉所製成，因杯薄可透月光，斟滿時可見月影，故有「夜光」之說。

87 雲母白

C0 M0 Y5 K2

雲母白

雲母白是中國傳統顏色名詞，色彩來自分布很廣的礦石白雲母（Mica）；白雲母是古代把原色微黃的生蠶絲染白的自然礦物染料。在中國傳統繪畫的用色上，雲母作為無機白色顏料使用也有悠久的歷史；因雲母白材料具有半透明的特色，會呈現出如玻璃、絲或珍珠般的色澤感，故是彩繪輕紗衣物及飾件的常用顏料。

雲母礦石是以鉀元素為主要成份的矽酸鹽化合物，化學式為 K_2（Al,Fe,Mg)$_3$・(Si,Al)$_{20}$(OH)$_4$，多含在花崗岩石中，結構屬單斜晶體，劈開呈層片狀結構。雲母石可分為白雲母、黑雲母，另有金雲母和數量較少的有色雲母；而用於絲織品染材及繪畫上的，主要是取自花崗石中的白雲母；在中國內蒙古的豐鎮、四川的丹巴和甘肅敦煌鳴沙山等地，都是白雲母的主要產區。

根據湖南省長沙市東郊馬王堆古漢墓出土的染織物色彩分析研究，考古工作者發現，西漢時代已開始把天然雲母用作織品染成白色的染材使用，而且染色技術已具有相當高的水平。而作為繪畫用色的雲母白顏料，是用呈半透明狀的白雲母石粉研製成；又因雲母粉的白色成色效果不強，故古時畫師

反彈琵琶（局部）　中唐
敦煌莫高窟第112窟壁畫

白

雲母礦石

會在雲母白粉中加添紅、藍、紫、綠等干涉色，以增加畫面的玻璃質感和色彩亮度（干涉色是指直觀上是白色，上色後能反映出不同的有色光澤，可呈現特殊的視覺效果）。

在敦煌石窟中彩壁畫的礦物用色紀錄中，使用白色的顏料除了鉛白（見頁二二三）、白堊（Chalk，一種軟性含鈣質的石灰石）及石膏之外，其次就是雲母粉，因在敦煌鳴沙山和莫高窟周邊的崖岩砂石中常可找到雲母石，故現代考古工作者推算，古時的民間畫工會就地取材，以當地的白雲母粉用作白色顏料。至今在敦煌的中唐時期一一二窟的壁畫上，和晚唐十二窟的白色用料，以及青海瞿縣寺中的彩繪壁畫上的白顏色中，都含有雲母的成份；而其中最著名的一幅，是一一二窟內的反彈琵琶的古壁畫，舞姬身披半透明如絲質的白紗衣飾，就是當年畫工使用雲母白色畫出的柔和與輕盈色感。

日本也有使用白雲母當顏料的習慣，特別是在江戶時代（一六〇三—一八六八）中後期的浮世繪版畫中極為盛行。又因雲母粉不易上膠，所以無論是古代中國或東瀛的畫師，都會混入蛤粉（磨成粉末的蛤蜊殼或蠔殼），以增加黏結度方便上膠。

又由於雲母具有不導電及不傳熱的特性，所以是現代工業中重要的化工原料，大都用於真空管、電熨斗、電爐的可視玻璃窗等電器產品中。

甘肅敦煌莫高窟

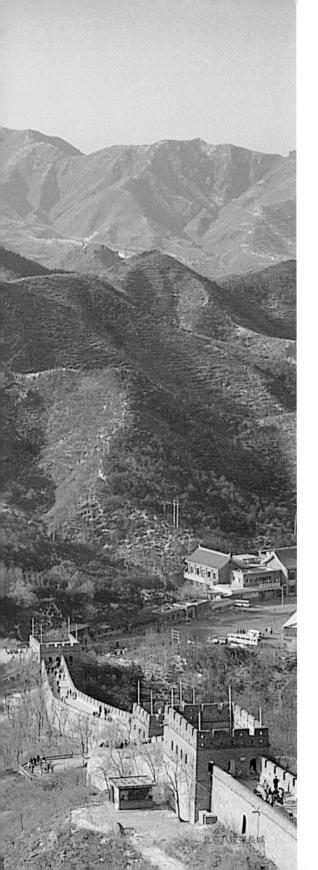

北京八達嶺長城

灰

漢語灰字是指物質燃燒後殘餘的粉狀物；「灰」也是傳統顏色名詞，形容東西燒毀殆盡後留下灰燼的暗澹無光色澤；色感予人陰暗低沉的感覺。

顏料中的灰色為黑白兩色的混合色；在文學創作中，灰色多用來比喻心理狀態，是形容消極、情緒低落或意志消沉的色調。但在現代的光譜儀中並不存在灰色的光線。

88 灰色

C0 M0 Y0 K50

灰色

漢語灰字原指物質燃燒後殘餘的粉狀物，許慎《說文解字》中云：「灰，死火餘燼也，從火，從又。又，手也。火既滅，可以執持」；《字彙》也說：「火過為灰」。

「灰」也是傳統顏色名詞，形容東西燒毀殆盡後所剩下的暗澹無光澤的灰燼顏色。色感予人陰暗曖昧、低沉與混濁不清的感覺。長久以來，古人對色彩所賦予的含義中，灰色多用來代表消極、負面，以及情緒低落及消沉的心理狀態，例如灰念（懊喪）、灰氣（喪氣）、灰心（頹喪）；「萬念俱灰」和「心灰意冷」等都是在描述心情低落到極點，失去希望，難以振作的心境。而「滿面塵灰煙火色」（唐・白居易《賣炭翁》）是形容煙炭的骯髒顏色；「灰飛煙滅」（北宋・蘇軾《念奴嬌・赤壁懷古》）是借喻事過境遷，徒留追憶的處境。但灰（詼）諧則是指談吐幽默風趣，引人發笑。又灰頭土臉是形容因處事不當或不識時務而弄得很狼狽或自討沒趣。

在現代的光學色譜中，並不存在灰色的光彩；在繪畫顏料用色中，灰色介於黑色與白色之間，是黑與白兩色顏料的混合色，可根據不同比例調和出深淺不一的灰調。在古代的衣色漂染工藝中，灰色的絲織品是用方鉛礦石（即硫化鉛，PbS）做媒染劑染成。約西元前十一世紀時的西周年代，絲帛的漂染工序是先以灰末浸除絲線的膠質：「涗水漚其絲」，涗水即是一種灰汁液，能使蠶絲變

得柔軟；程序是：「以欄為灰，渥淳其帛⋯⋯淫之以蜃」，即是用欄木灰與大蛤（蜃）殼灰作為柔軟劑及漂白劑使用。

另灰色的絲織物又可以用已染黑的絲為經，白色的絲為緯交錯編織而成。灰色又是灰色的衫袍是清代男士流行穿著的服色，是溫文儒雅與廉潔的表徵。現代佛教僧侶的常用服色之一，也稱「不正色」或「壞色」之一。

雲南石林

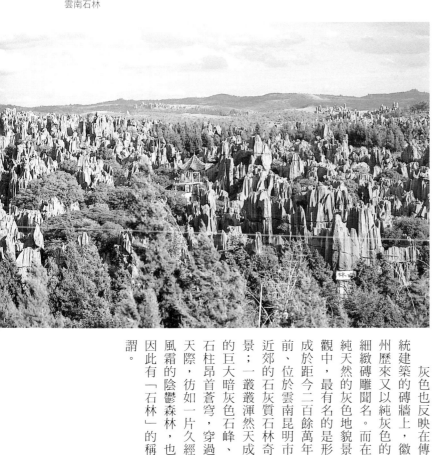

灰色也反映在傳統建築的磚牆上，徽州歷來又以純灰色的細緻磚雕聞名。而在純天然的灰色地貌景觀中，最有名的是形成於距今二百餘萬年前、位於雲南昆明市近郊的石灰質石林奇景；一叢叢渾然天成的巨大暗灰色石峰、石柱昂首蒼穹，穿過天際，彷如一片久經風霜的陰鬱森林，也因此有「石林」的稱謂。

C0 M0 Y0 K10

灰白色

灰白色是黑與白顏料混色中偏白的淺灰色，古代又稱為「花白」。其色感帶有空虛、寂寞、未知、暗淡、情緒低落、壓抑與消沉的心境。

自然景色中的灰白色可指古代塞外邊疆裊繞孤煙的天色。灰白又常被用於形容年華老去、頭髮花白的老人；或是不舒服、心頭發慌時，就會以臉色灰白來形容心中的焦慮。

在海拔三千公尺高以上的西藏地區，有一種名字很美的野生植物叫「灰白獨活」，它生長於山林野地，屬傘形科獨活屬草莖類。燈蛾有撲火焚身的天性，《水滸傳》第二十六回寫到武松懷疑熟知的是燈蛾。

遂問店家母夜叉道：「娘子，你家丈夫卻怎地不見？」那婦人吃到人肉饅頭，

（母夜叉）道：「我的丈夫出外作客未回。」武松道：「恁地時，你獨自一個

雲海

北京什剎海

斑斕，在灰白色的板石中透露出天然的不規則灰黑色紋路，顯得古樸典雅，是歷來建築牆面常用的堅固石質材料。

灰白的蛾色在古時又可比喻為朦朧遠山的輕淡灰色調子：「即棹小舟入湖。山色如蛾，花光如頰」（《古文觀止・明文・西湖雜記》）。另在建材中有一種屬於灰白砂岩的花崗岩石板，因砂岩含豐富的鐵等金屬元素，經過長年自然氧化作用後，就會變得鏽跡

須冷落？」那婦人笑著尋思道：「這賊配軍卻不是作死，倒來戲弄老娘！正是『燈蛾撲火，惹焰燒身』，不是我來尋你。我且先對付那廝！」也就是說武松不識好歹如燈蛾撲火般自尋死路。

90 青灰色

C8 M0 Y0 K70

青灰色

青灰色為華夏原始陶器的顏色，又是歷代傳統建築的建材色和古瓷器皿中常用的釉色；色澤灰白中略微透青，屬於冷灰色調；色感穩重樸拙無華，也是象徵中華文化與工藝技術不斷演進的傳統色彩之一。

陶器的出現是新石器時代（約一萬年前—四千年前）的主要特徵之一，而青灰色的原始陶器是繼手製夾砂粗紅陶之後，大約在新石器晚期才出現，這種陶色的變化表示陶器燒成技術的進步。燒製的原理是將入窯的胚體用還原焰焙燒，火溫要維持在攝氏八百四十至九百度左右，主要是讓陶胎內所含的鐵分子還原為二價鐵，使得陶胎呈現灰色。若用同樣的磚瓦陶器，在開放的窯中焙燒，待冷卻後取出，成品的成色為紅褐色；但如果是在封閉式的窯中燒製，因其燒製後期窯中氧氣逐漸減少，而導致坯體中的鐵離子還原為氧化鐵（即二價鐵），鐵會使製成品發色成淺淡的青灰色。前者燒焙技術稱為氧化燒，後者稱為還原燒。

因灰陶比紅陶耐用，所以從夏代（約西元前二一世紀—前一六世紀）起，灰陶器皿逐漸取代紅陶而占有重要地位。

蘇州東山雕花樓

在殷商時代（約西元前一六世紀—前一一世紀），灰陶的數量已占百分之九十以上。到了春秋時代（西元前七七○—前四七六），青灰陶又有了新發展，出現了方形以及長方形磚塊，成為中國古代建築的主要磚材之始；同時又隨著戰國時代（西元前四七五—前二二一）各國城邑日益擴充發達，用於屋頂的板瓦、筒瓦、瓦當及陶水管等建材的青灰陶製品開始大量使用。到了秦代（西元前二二一—前二○七），又發展出陶俑塑像以及耐用有名的磚瓦，即用於築牆的青灰色秦磚，因質地堅硬，故又有「鉛磚」之稱。

秦朝建國初期政治管理清明，民俗淳樸，崇尚務實精神，分別反映在文學風格上，即不重文采；而音樂也只是擊瓮叩缶（瓮即甕或瓶子；缶音否，為瓦器），秦人只追求「嗚嗚快耳」的單純樂音。秦代的美術工藝亦實用敦厚，器皿造型以洗練為重；建築則多用青灰色的磚瓦配合，均反映出一種質樸的美感，也因此影響了歷代城市建築的色彩用色風格與特色；例如長城的建材，以至今天北京城內國子監地區沿街的青灰色磚牆，都仍流露出莊嚴與簡樸並重的秦風色彩。

雲紋瓦當　秦

瓷器約在東漢時期才出現，最早期的原始瓷的成色就是青灰色；而所燒製出的青灰釉色，其色澤極其清淡高雅，象徵著一種窯燒新產品的誕生。青灰色亦是傳統的布染服色，在清代中後期嘉慶年間（一七九六—一八二○）的文人雅士，即流行穿著青灰色長袍，以彰顯文人樸雅含蓄的氣質。

91 銀灰色

C12 M0 Y0 K35

銀灰色

銀灰色是淺灰中泛銀藍光澤的色彩，是傳統國畫中的礦物顏料用色，又是綢緞等絲織衣物的顏色，而在中華傳統飲食文化中的活魚食饌上，則屬於高檔精緻的美食色澤。

國畫中的銀灰色顏料主要來自礦物中的藍閃石（Glaucophane Schist），是一種含有鈉、鋁、矽等成份，屬閃石家族中的矽酸鹽礦石，產自低溫及長期高壓環境所形成的變質岩中，呈稜柱狀晶體結構，有灰色、藍色、紫藍色和藍黑色；藍閃石礦床分布較廣，多出現在俯衝帶的大洋板塊一側，台灣花蓮地區就盛產藍閃石礦，可雕琢成觀賞用的飾品；而研製成礦物色料後，則帶有半透明的玻璃光澤，色感屬於中性，象徵尊嚴、平和與穩重。

銀灰色是源流久遠的衣服顏色，古人用硫化鉛做媒染劑把布帛染成灰色，在戰國時代以前慣稱絲織物為「帛」，包括錦、綾、絹、羅、綺、紬等；而紬

北京什剎海

現代七星鱸魚

是絹的古字，是一種色光柔和顯露光澤，用粗絲紡紗織成的平紋織品，灰染後會呈現出銀灰的閃色。灰色的衣物傳統代表樸實與儒雅，而銀灰色的綢緞衫袍及外套，則增添了一分細膩高雅的品味與光鮮明快的格調。

銀灰色在古時的漁獲中是代表誘人的美饌顏色。在傳統的河海魚鮮食譜中，背身呈銀灰色光澤的魚類有銀鯧、鱸（又叫桃花魚）、魴（鯿魚的古稱）、鱸魚、鱒（即馬鮫魚）、鯔（粵人稱烏頭），以及身長扁平無鱗的白帶魚等，都是中國千百年來的家常食用魚；而其中較特別的是魚背銀灰色，腹部呈白色的鱸魚，是古人細切生吃的名貴魚種，自古已有入饌的記載。

中國的生魚片料理，最早的文字記錄出自《詩經・小雅・六月》：「飲御諸友，炰鱉膾鯉」，是記述周宣王（在位時間：西元前八二七—前七八二）的軍事家和文學家尹吉甫在擊敗入侵的玁狁部落後，以蒸鱉（即甲魚）及生鯉魚片（膾）款待好友張仲及其友人的情景。《說文解字》又解釋：「膾，細切肉也」。古代製膾的食材原包括牛、羊、魚等肉類，但自秦漢以後已不流行生吃

賣魚　彩壁畫（局部）　元
山西洪洞廣勝寺

牛、羊肉，膾幾乎僅指魚膾，後又因此衍生出一個「鱠」字，專指生魚片。

在盛唐史官劉餗編著的《隋唐嘉話》中又記有：「吳郡獻松江鱸，煬帝曰：『所謂金齏玉膾，東南佳味也』」。文中的吳郡指的是吳國，煬帝即隋煬帝楊廣（在位時間：六○五─六一八）；當時以松江海河交界洄游的鱸魚為上品魚鮮；金齏是指用蒜、薑、鹽、桔皮等調製成的金黃色醬料，專門用來搭配這種銀灰色生魚片食用。

再者，中國古代在處理切生魚片的刀工顯然和日本料理中必須切成長方形肉片的刺身不太一樣；中國的魚膾以切成細絲為標準，所以孔老夫子有「食不厭精，膾不厭細」（《論語‧鄉黨》）的飲食要求。又古人以「銀絲」代表生鱸魚肉絲，很有色彩感。元人劉可久的「玉手銀絲膾，翠裙金縷紗」（〈南呂‧金字經‧湖上書事〉），是寫菜館中穿著美艷的婦人親手細切鱸魚膾侍候客人的情景。銀灰色的細切生魚片，就是古代餐桌上的海味珍饈食色。

92 銀鼠灰

C1 M1 Y0 K40

銀鼠灰

銀鼠灰為固有色名，是比照一種貴重動物銀鼠的銀灰毛色而得名，也是歷代被比喻為權貴豪門炫耀身分與地位的顏色。

中國的毛皮走獸有近百種，南方氣候比較溫暖，最著名的有雲豹、金絲猴、大熊貓等；北方天氣嚴寒，動物的毛皮多用以禦寒保暖，除了黃鼬、虎、狐與野兔外，皮裘中如貂皮與銀鼠毛革，則是古代皇室朝廷納貢的御用毛料，是權位的象徵。

番騎獵歸圖（局部）絹本　宋　佚名

根據遼代（九一六—一一二五）關外契丹貴族的服飾打扮習俗，上層人物頭戴冠、巾；貴族婦女戴瓜皮帽，衣料夏天用絹、綢；冬季用皮毛，「貴者披貂裘，以紫黑色為貴，青次之。又有銀鼠，尤潔白；賤者披貂毛，羊、鼠、沙狐裘」。

銀鼠皮革又是富有人家必備的防寒衣物，在清代作家吳敬梓（一七〇一一七五四）的《儒林外史》第五十三回中有這樣的描述：「丫頭推開門，拿湯桶送水進來……請四老爺洗手腳。正洗著，只見又是一個丫頭，打了燈籠，一班四五個少年姊妹，都戴著貂鼠暖耳，穿著銀鼠、灰鼠衣服進來，嘻嘻笑笑，兩邊椅子坐下……」又在《紅樓夢》中，作者曹雪芹對各式人等的衣飾穿著多有著墨，例如在第三回寫到林黛玉投靠賈府，初遇王熙鳳時的景況，曹雪芹巨細靡遺地描述「鳳辣子」身披銀鼠衣飾、彩繡炫目的亮相妝扮，就是與眾姑娘不同：「恍若神妃仙子：頭上戴著金絲八寶攢珠髻，綰著朝陽五鳳掛珠釵，項上戴著赤金盤螭瓔珞圈，裙邊繫著豆綠宮條，雙衡比目玫瑰佩，身上穿著縷金百蝶穿花大紅洋緞窄褙襖，外罩五彩刻絲石青銀鼠褂，下著翡翠撒花洋縐裙，一雙丹鳳三角眼，兩彎柳葉吊梢眉，身量苗條，體格風騷，粉面含春威不露，丹唇未啟笑先聞。」王熙鳳的出場，就有一股令眾人屏息靜氣、恭肅以待的架式。

　　銀鼠色在日本稱錫色，是比喻為有光澤的金屬錫的色彩，為江戶年代（一六〇三─一八六七）中期色染織物的流行服色。

93 銀色

C10 M10 Y2 K0

郎才女貌紋銀鎖　　清

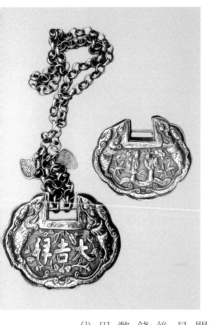

銀色

銀色是指金屬中銀礦物的成色，中國古代稱銀為白金，《爾雅・釋器》中曰：「白金謂之銀」。在自然界中多與硫化物金屬伴生的銀，是僅次於金的貴重金屬，又是白銀的唯一來源，自古就代表金錢以及貴重的地位。銀色則象徵光輝、閃耀與時尚，其名貴色感與含義至今依舊未變。

銀礦分布於世界各地，銀的拉丁原名為Argentum，化學元素Ag，在西方自古希臘時代已開始當作高價值的物件及貨幣使用。金錢在法文中稱作Argent，即源自拉丁文中對銀的稱謂。銀與金又是古代歐洲鍊金術中同等重要的金屬原料；在占星術中，金與銀分別象徵陽性的太陽與陰性的月亮。而在中國先民使用銀金屬的紀錄也有逾二千五百年的歷史。

據考古資料顯示，在中國含金屬銀元素的工藝製品古文物，可上溯至春秋時期（西元前七七〇—前四七〇），又因銀的熔點只有攝氏九百六十點五度，且富延展性，所以自古即是錘鍊鐫鏤器皿飾品如銀盤、銀樽（酒壺、杯）、銀鏑（箭頭）、銀龜（上面鑴有龜形紐的銀質官印）、銀簪和銀篦（梳）等的貴重金屬；能折射出瑩白明亮金屬光澤的銀色，是財富與地位的象徵。再者，白銀自明代起，即是中國重要的流通錢幣，自萬曆年間（一五七三—一六二〇）開始，便是對歐洲貿易中的通用貨幣。及後如銀錠、銀兩、銀錢、銀紙、銀元、銀幣等，也成了一直沿用至今，代表金錢的代名詞。

銀色是傳統的顏色名詞，含汞（水銀）的銀紅是中國最早使用的鮮紅色礦物顏料。古人又有「色白如銀」的色彩說法。又如「火樹銀花」是形容璀璨多彩的焰火或燈光；銀蟾代表銀白色的皎月；銀沫指潔白的雪花；銀霞是亮白的風雪別稱。道家又稱眼睛為銀海。南朝梁武帝（蕭衍，在位時間：五○二—五四九）曾寫有：「金波揚素沫，銀浪翻綠萍」（〈十喻詩五首之如炎詩〉），詩中的銀浪是指在陽光底下湧現出閃亮如銀色的浪花。古人又稱天上的繁星為銀河，是形容閃爍著燦爛銀色光芒的滿天星斗，恰似一條橫跨浩瀚宇宙的銀河，美麗雋永且引人遐想。

銀影浪紋

浙江烏鎮

黑

黑色是中國古史上單色崇拜時間最長以及含義多元化的一種色彩。在古代的色彩理論「五正色觀」中，黑色與赤、青、黃、白並列為滋生大自然色彩的五種基本色調。而「萬物負陰抱陽」的道家黑白太極學說，則是影響中國文化千百年的重要色彩與哲學思想。

黑色在傳統書畫中是最重要的用色。在現代的光學理論中，黑與白是指無色彩之意。

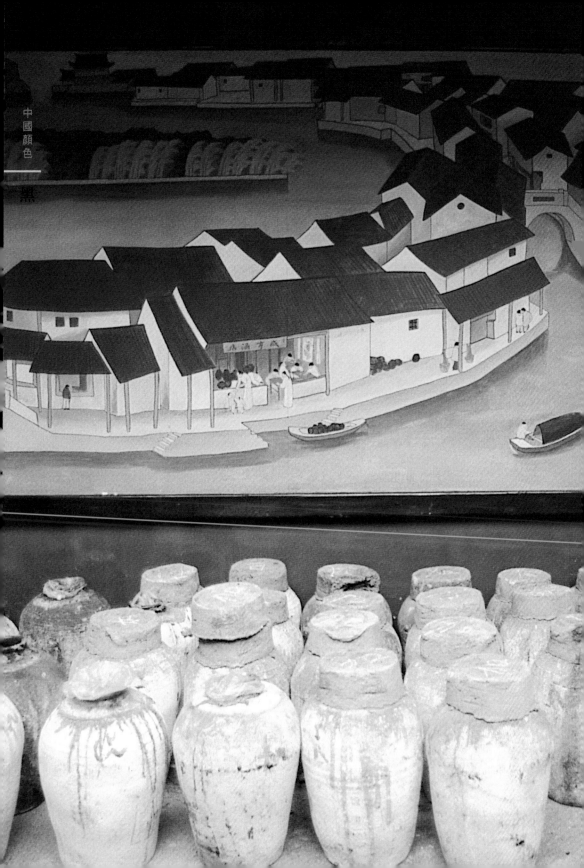

94 黑色

C35 M35 Y0 K100

太極圖　天津楊柳鎮

黑牛　彩繪磚　敦煌佛爺廟灣魏晉墓

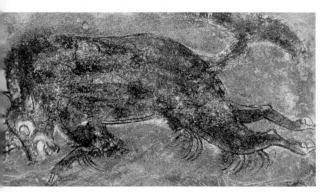

黑色

黑色原指物質經焰火煙燻燻後產生的一種暗沉無亮光度的色澤，許慎《說文解字》曰：「黑，火所熏之色也」。在會意的小篆字形中，黑字的上方是古代的「囱」字，即煙囪，下方是「炎」，即火字，合起來是表示焚燒出煙後所燻過的顏色。黑色是中國古代史上單色崇拜時間最長以及含義多元化的一種色彩。

中國自古又用「黑」描述大自然中光線的陰沉度：「黑，晦也。如晦冥時色也。」（《釋名》）在古漢語中，黑與玄、幽、皁（皂）字義相通，是古人泛指北方天空長時間黯然深邃與神秘的色調。

在古代中國的色彩理論「五正色觀」中，黑色與赤、青、黃、白並列為滋生大自然色彩的五種基本色調；古人又從觀察天地運行間，日出日落的自然景色而得出「自生期明」及「首先黑白」的觀念；《史記‧龜策傳》說「天出五色，以辨白黑」。在現代的光學理論中，黑與白是指無色彩之意，但在古時，黑白卻被引申成影響中國文化數千年的重要色彩與哲學思想──即道家中的陰陽學說。道家學派始祖老子（西元前六〇〇─約前四七〇）主張「萬物負陰（黑）而抱陽（白），沖氣以為和」（《道德經》第四十二章），而陰陽未分之混沌元氣，為天地萬物始生的本源，稱為「太極」；又太

極生兩儀，兩儀指天與地，所以「太極」即道家的天地宇宙觀。在圖案設計近乎完美的古代太極圖中，圓形象徵循環不息、周而復始的天地，中間是兩條黑白（陰陽）互抱、互相滲透共生又對立統一的雙魚圖騰，既代表老子所說的「和」與「氣」，亦構成「和者為物，同則不繼」的道家思想。太極也是中國思想史上的重要概念。

老子又從顏色的觀點中認為「五色令人目盲」，但黑色能讓人心靜目正，白色則代表光明與純潔；他又說過：「知其白，守其黑」。所以老子選擇黑色——一種帶有玄妙與深度的顏色為「道」的象徵。及後黑色又延伸為道教的信仰顏色，以及道士所穿著的袍色。

秦始皇在西元前二二一年統一中國後，仍遵循前朝帝王單一選色傳統慣例，因周朝崇尚赤色（屬火），故秦始皇即位後，就依從「五德色行說」，選擇了黑色為秦朝的代表色，並尊崇北方為水德，及以冬十月為年首，又「易服色與旗色為黑……別黑白而定一尊」（《史記》），國內上下都穿用黑衣服；《史記》又說：「秦皇更民曰黔首」，黔即黑色。而五正色觀也開啟了歷朝帝皇的選色崇拜，並與政治及社會的尊卑地位連上了關係。

浙江烏鎮釀酒廠

原本黑色的尊貴地位又隨著朝代的興替而有所起落。自秦朝覆滅後，黑袍仍是漢、魏、晉諸朝文官的服色，稱「玄端」。直到南北朝的北周時期（五五七—五五八），才開始用不同的顏色區分官位的高低。在三國時代，佛門眾僧法服多為緇黑色，所以「緇衣」是當時對出家人的別稱；到了隋煬帝時期（在位時間：六〇五—六一八），規定商人與屠夫只能穿黑色衣物；黑色開始有等而下之的貶義。而在十世紀的宋代，黑色是平民的服色之一。

在中國漢族的傳統文化中，黑色與紅色的意義剛好相反，是代表「不吉利」、「凶兆」，黑是喪服的顏色。又古時用來綑綁罪犯的繩索叫縲絏，為染成黑色的麻繩，縲從累旁，勞也，縲即耐勞大索；而獄卒穿的是皂黑色的制服，所以又別稱皂役。

繪畫純用墨色是中國獨有的藝術創作風格，水墨畫家講求「以形寫神」，並主張以筆為畫之骨，墨為畫之肉，黑色是繪畫的唯一主彩；畫家可以藉由濃淡層次的墨色，畫出「淡墨輕嵐」或「煙水迷茫」等不易流俗的空靈感覺與古雅禪意。黑白水墨畫就是文人畫的色彩觀。

黑色也是古代中國及西域婦女美顏的時尚色彩，黛黑是中外美女流行千百年的畫眉美色；而以烏黑色脂膏抹嘴的黑唇妝是唐代另類的塗唇化妝術。此

安晚冊之一　瓶花　紙本　清　朱耷

墨鴨（鸕鷀）

外，古人又認為潤白的臉色與漆黑的瞳孔是貌比天仙的美人胚子：「面如凝脂，眼如點漆，此神仙中人。」（《世說新語‧容止》）古人還有把牙齒染成黑色的習慣，染料來自天然染材蟲癭（同嬰，俗稱五倍子），是一種「角倍蚜蟲」寄生在漆樹屬鹽膚木的小葉上，最後形成蟲癭「五倍子」。因五倍子含單寧酸，是古時製造墨汁，染布和染髮用的黑色染料。在牙膏發明之前，用蟲癭萃取出的粉末（五倍子粉）抹牙令牙齒變黑，又有防蛀牙的藥效。在中國已有兩千年應用歷史的五倍子亦遠傳到日本，根據明代學者李言恭（生年不詳—一五九九）寫於萬曆年間的《日本考》中記述，直至明代，日本貴族中尚普遍流行以鏽鐵水浸烏蓓子（五倍子）末，以染牙成黑齒，以便與庶民的白齒區分貴賤的特殊風俗。

在傳統戲曲舞台上，黑色臉譜象徵正義清廉與大公無私；在古時的民間年畫中，黑色曾經是財神爺的顏色。又華人相信黑色的食品多有滋補的功效，像黑五類（黑豆、黑棗、黑米、黑芝麻、黑玉米）是傳統食補中的上品；烏骨雞則是滋養的食材等。

95 玄色

C60 M90 Y85 K70

玄色

古漢語「玄」字最早見於三千多年前的殷墟甲骨文上，是華夏先民用來形容世界混沌初開時的黯澹天色：「天地玄黃，宇宙洪荒」（《易經》），即暗黑的天色與土黃的大地色之意。玄色是一種泛現暗紅色調的暖黑色，屬於大自然中的天光色彩：「玄：幽遠也。黑而有赤色者為玄」（《說文解字》），色感有令人生畏、遠邃不可知的感覺，是中國傳統色彩中表示深不可測的顏色。

在古代，玄是指大陸北方嚴峻未明的天空色澤，所以在盛行於春秋時代的「五行色」理論中，玄色對應北方，又屬水，象徵玄武；玄武為主鎮北方風雨的水神，狀如龜蛇，而身有鱗甲者古稱之為武。

玄色在中國上古文化中是一種充滿神秘色彩，予人幻想空間的顏色，冥指的是陰間，而玄冥是指陰間位於北方之意；相傳西元前十六世紀至前十一世紀時的商代的祖先是玄鳥——玄鳥可能是指燕子。在古代神話中又有九天玄女，據說是天地間的唯一女神。而在道教的傳說中，提到崑崙山上有一塊方圓八百里的美麗園圃，是黃帝的下都，也是仙人聚會之所，稱「玄圃」，凡間眾人如能登山入玄圃，即可馬上成仙且長生不老。

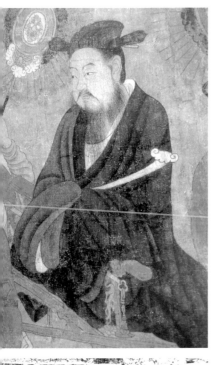

（上）歷代帝王圖（局部） 絹本　唐　閻立本
（下）玄武　石雕　漢磚

玄亦指北方的暗晦淼邈水色，故古人又稱水為「玄酒」。玄字用在距離上是指「幽暗遙遠空洞」之意；若用在哲學思想上則表示深奧玄妙的道理，所以老子（姓李，名耳，西元前六〇〇—前四七〇之後）又稱「道」為「玄之又玄」；此外，玄字又指旋，即旋轉的本義是不停的變化，用來比喻宇宙萬物的運行規律，以及萬物的起端皆始於此的意思，所以又稱「玄之又玄，眾妙之門」（《老子》），「玄妙」一詞即由此而來。後來又以「玄妙」指「道」。而玄關則是住宅中從正門入口處通往客廳之間的走道的稱謂。

另玄又通「眩」及「炫」，意指迷亂、迷惑、耀目的光彩。玄又表示不真實、不可靠的意思，所以有「故弄玄虛」的成語。

青海西寧

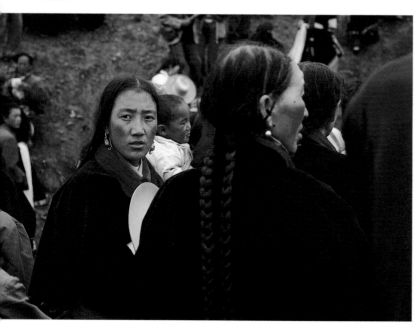

96 墨色

C0 M0 Y0 K96

浙江杭州

墨色

墨色是指一種無光線反射與無亮度的色彩，《廣雅·釋器》曰：「墨，黑也」。墨亦指中國傳統書寫與繪畫中所用的黑色顏料，墨黑色在書法與國畫藝術用色史上占有十分重要的地位，自古即屬於實用與鑑賞用的色彩，也是華夏文化的象徵。

在中國，最早出現的黑色顏料主要來自天然礦物中的石墨與煤炭；而史前的彩陶飾紋，竹木簡牘和縑（細絹）帛書畫等，也到處留下原始用墨的痕跡。

相傳書寫記事用的人造墨材，是由西周朝宣王（西元前八二七—前七八二）時期的刑夷（生卒年不詳）所發明。自秦以後，人工製墨開始生產，漢代的主要製墨地在陝西漢陽；到了唐代，製墨技術更加發達，當時製成塊狀的「唐墨」，即代表品質優良，甚至遠渡東瀛，成為日本書畫界中非常珍貴的黑色用料。

而歷代製墨專家無不研發各具特色的墨原料，以供騷人墨客揮毫之用，

潑墨仙人圖　紙本
宋　梁楷

甚至連北宋大文豪蘇東坡也曾嘗試製墨，探索研究新配方與不同的成色，只可惜最後製墨不成，還差點連房子也給燒了：「己卯臘月二十三日，墨灶火大發，幾焚屋，救滅，遂罷作墨。」（蘇東坡〈海南作墨記〉）

墨黑色在中國繪畫史中占有舉足輕重的位置，在傳統單色崇拜思想與禪宗哲學的影響下，發跡於唐代、盛行於宋代的水墨畫，文人畫家就曾強調「墨即是色」及「墨分五色」（即焦、濃、灰、淡、清）的繪畫理論，相信只要透過墨跡的濃淡灰度與多層次渲染的水墨色調變化，也可以達到「如兼五彩」和「不施丹青，光彩照人」的藝術創作效果。最早重視墨黑色，提出「水墨為上」觀念的，是唐代詩人王維（七○一─七六一）他曾指出：「夫畫道之中，水墨為上。肇自然之性，成造化之工，或咫尺之圖，寫百千里之景。東西南北，宛在目前；春夏秋冬，生於筆底」。而「逸筆草草」的超然藝術境界，以致墨色在畫紙上的千百種從濃黑到灰白的單純明亮度與灰階變化，是中國獨有的繪畫風格以及文人水墨畫的色彩審美觀。

在中國傳統文化中，墨黑色又代表凶事及帶有負面的含義，像墨色是周代時制定的喪服色之一；又墨刑是古代的五刑之一，就是在犯人的額頭上刺刻後塗上黑色，作為懲罰的記號；貪墨及墨吏是指貪污的官員。另全身黑色羽毛的鸕鷀又稱墨鴨，漁夫利用墨鴨善於潛進水中抓魚的天性幫忙捕魚，「鸕鷀捉魚」是自古至今桂林灕江上及江南水鄉中特有的景象之一。

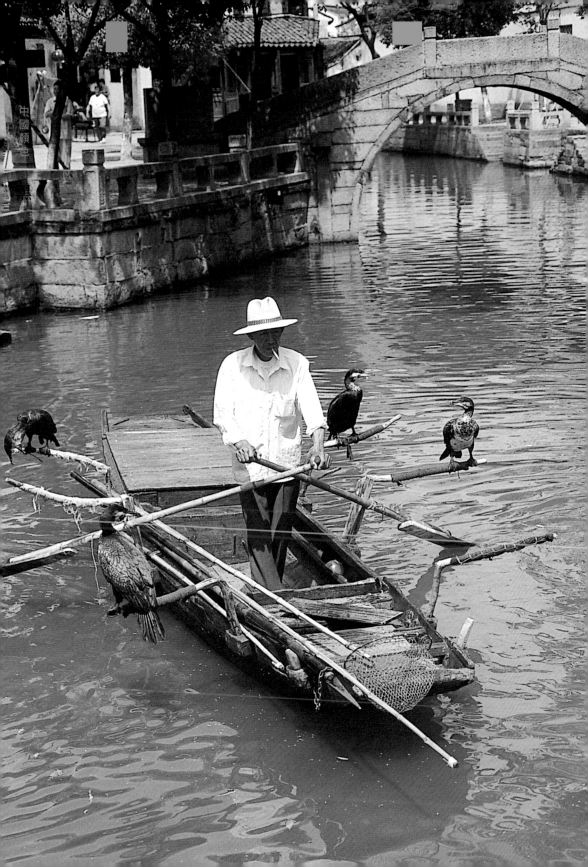

97 漆黑

C50 M50 Y0 K100

漆黑

漢語「漆」字原指生長於大自然的植物——漆樹，漆黑是形容漆樹汁液的顏色，是一種帶有滑亮光澤的黑色，是中國最早出現的植物天然色料之一。

據史料記載，中國是世界上最早懂得使用漆樹汁液塗飾器物的國家，在中國第一部詩歌集《詩經·鄘風·定之方中》有「椅桐梓漆，爰伐琴瑟」的紀錄。詩中的椅桐梓漆皆木名，意思是待這些樹木長大後可伐之造琴瑟樂器。曾任漆園吏的道家哲學家莊子（西元前三六九—約前二八六）在他的〈人世間〉中又說：「漆可用，故割之」。

在戰國時代的文獻中，載有漆器在歷史傳說時期的舜帝時當作食器使用，而禹則作為祭器使用的紀錄；禹也開啟了以漆器為隨葬品及做棺木的風俗。隨後外表亮麗清溜、美觀兼耐用的日用漆器如漆盤、漆筷、漆杯等製品，逐漸取代堯帝時期的土簋（盛飯食的瓦器）、土簠（貯稻粱的瓦器）等笨重器皿。漆黑色成了當時的主流色彩。

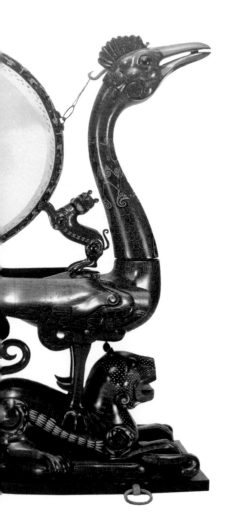

彩繪描漆虎座雙鳥鼓（局部）　戰國

（上）雙雞圖嵌漆砂硯盒　清
（下）雙龍捧壽紋雕填漆箱　明

黑漆塗料也應用在古代的男子服飾上，崇尚黑色的秦朝（西元前二二一─前二○七）有規定，平民百姓的黑色包頭巾帛只許用黑漆布製成；而流行於隋唐時代（五八一─九○七）男士所戴的帽子──漆紗襆頭，即烏紗帽的前身，主要是用桐木削片或用竹片編成，再裹上用厚黑漆塗抹的紗羅，使之堅挺牢固。又古代軍士所穿的黑色護身皮革稱漆甲。

漆黑色也用來形容油亮的黑髮，亦可指大自然的天色，即星月無光的夜晚，籠罩大地的黑暗色彩會令人心生不安、產生恐懼與危機感。伸手不見五指的夜色，又是古時或武俠小說中，常用來描述身穿夜行緊衣、武功了得的蒙面刺客，趁黑夜飛簷走壁入屋輕取敵人首級；又或宵小摸黑爬牆入室行竊犯案的最佳時機。

C0 M30 Y60 K80

委貌冠　網路圖片

天津古文化街

皂色

漢語皂字又寫作「皁」，古通「早」字，原指早上破曉之前的天色，《釋名》曰：「皁，早也，日未出時早起，視物皆黑，此色如之也。」即皂是形容大自然光景的顏色名詞，色調為泛現濃紫的黑色。

皂色又指布帛經人工漂染後的灰黑色，古人以植物櫟樹（即橡樹，櫟是秦人的稱謂）的果實橡斗加入含鐵質的皂礬（又稱綠礬）做催媒劑染成。以櫟樹的果實橡斗染成的皂黑色衣物，在古代是極為普遍的服色之一，但皂色衣飾在不同的朝代所代表的社會地位各異。秦漢兩代朝臣官位品第的區別在於各種不同的冠式，即冠禮；其中皂黑色的委貌冠，為公卿諸侯大夫在行大射禮時所戴的祭儀冠飾，用以代表身分與顯赫地位。皂色在漢代是象徵嚴肅與端莊的顏色，是漢朝后妃謁廟時所穿的祭服色；唐初時，皂黑是軍中將士的制服色。宋元兩代服飾等級制定嚴明，皂衫是平民的穿衣著色；到了明朝，皂色為管理囚犯的獄卒及雜役的服色，故又稱衙役為皂役；又稱追緝犯

雲南大理

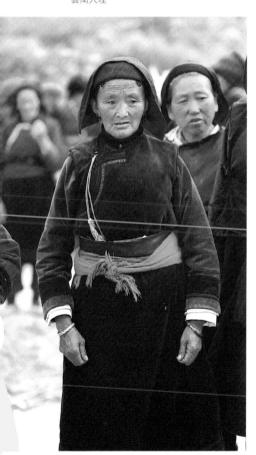

人的差役為皂快，而皂人是指養馬的下吏，皂色多屬下等人的衣著色彩。

另皂色又泛指其他黑色的衣物顏色，例如皂靴是形容黑色的皮靴，皂靴古稱「絡鞮」，原為中國北方遊牧民族策馬時所穿的馬靴，因靴子都用染黑後的皮料製成，所以稱為皂靴。胡人所穿的馬靴，是在西元前四世紀戰國時期的趙國武靈王（在位時間：西元前三二五─前二九九）因推行胡服騎射，而引入中原，並全面盛行於隋唐時代。

而傳自印度的佛教自漢化以後，皂黑色也成為僧眾服色之一，佛門的法服衣色規定一直沿用至今。又皂白是指黑白兩色，也比喻為是非曲直之意；成語「青紅皂白」原指多種不同的顏色，後來也廣被世人用作比喻事情的對錯情由。

皂又指一種可洗滌衣物用的鹼性物質，中國古人從皂莢樹（又稱「皂角樹」）的刀莢形果實中榨取汁液，以洗衣滌垢，因這種落葉喬木類的樹木夏天長出的綠色果實，秋後就變成黑色，而黑色又稱為皂色，故稱肥皂；名稱一直沿用至今，未曾改變。

99 烏黑

C40 M22 Y0 K88

烏黑

　　烏黑色是指烏鴉的羽毛色澤。《小爾雅》：「純黑而反哺者，謂之烏」，因烏鴉有反哺父母的天性，故在中國是孝道的象徵，又稱為孝烏。烏鴉全身的黑色羽毛實際上微泛青光，屬於冷色調的黑色。

　　烏鴉在中國最早出現在古代神話中，傳說太陽中有三足烏，因此「烏」又是太陽的別稱；古文中「烏星暗沒」是說日落之意。近年在馬王堆古漢墓中發現的彩帛上，即繪有太陽與烏鴉的圖樣（見右圖），可能就是盤古先民所稱的太陽三足烏，亦即漢族神話中的太陽之靈子，可能就是盤古先民所稱的太陽三足烏，亦即漢族神話中的太陽黑

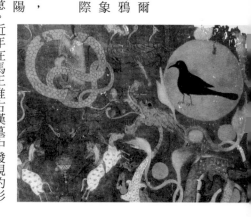

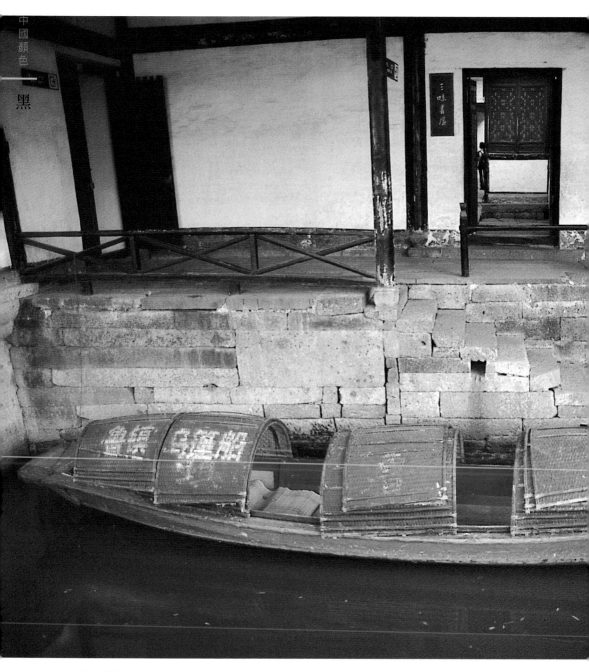

浙江紹興烏篷船

夫戴在頭上的方帽，巾幘是指覆髻用的方形布巾，而籠巾則是魏晉時期流行的一種透氣方帽。在五代十國中的南唐人物畫家顧閎中（九〇二—九七〇）的名畫「韓熙載夜宴圖」卷中，畫中人物頭上所戴的黑色高方帽或許就是籠巾。到了宋代，籠巾又演變成烏角巾，其造型方正，立體如盒子，漆黑色的烏角巾因

中國古代男子頭上配戴的飾物分為巾與帽兩種，名稱區分嚴格：方者為巾，圓者叫帽。巾是漢族士大

烏黑色是古代服飾中常見的顏色，中唐詩人劉禹錫的〈烏衣巷〉有「朱雀橋邊野草花，烏衣巷口夕陽斜」等詩句，其中所說的烏衣巷位於南京，是晉朝謝安、王導兩大家族居住的地方，因其族中子弟都穿著烏黑色的服飾，因此得名。

黑

（左）徐光啟像　紙本　明　佚名
（右）蘇東坡像　紙本　明　佚名

以對角處正戴在額頭上，故稱烏角巾；據傳文人蘇東坡為烏角巾的改良者，故又稱「東坡巾」，是屬於一般平民配戴的帽子。

古代還有一種男士戴的圓帽稱為烏紗帽，即黑色的紗帽，是用織紗塗上黑漆使其堅挺硬朗的一種圓帽。烏紗帽在隋唐時期為官帽。宋朝趙匡胤開國登基後，傳說為防止上朝議事的大臣們交頭接耳說悄悄話，遂下詔在傳統的烏紗帽的左右兩側、耳朵上方位置各加一條橫向直伸的「翅」，好讓各朝臣間保持距離，閒話少說，專心聽政。烏紗帽到了明朝以後，才正式成為當官的代名詞；而「摘掉烏紗帽」則是表示丟官的意思，用詞一直沿用至今。

烏黑色又泛指天際間深灰色厚甸的雲層，「烏雲壓頂」是說天象雲朵烏黑濃重，是傾盆大雨的先兆。此外，當代文學家魯迅（一八八一—一九三六）的故鄉紹興有三種以烏黑色來形容當地著名的傳統產物，即烏乾菜、烏氈帽和烏篷船；烏乾菜就是梅乾菜，烏氈帽是紹興艇家船夫專用的黑高氈帽；烏篷船則因船篷用煙煤和防水的桐油漆成烏黑色而得名，是水鄉紹興特有的水上交通工具。船身狹長輕盈的烏篷船，黑壓壓地在水道中划行劃過水痕，屋影倒映小河中，甚富詩意，是紹興水鎮才有的特色景象。

100 黛色

C40 M0 Y20 K75

左　韓熙載夜宴圖（局部）絹本　南唐　顧閎中
右　簪花仕女圖（局部）絹本　唐　周昉

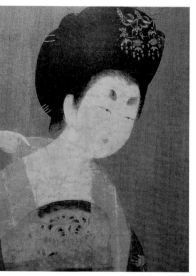

黛色

黛色為礦石顏料色名，呈天然的青黑色，是中國千百年來女子美妝時最愛使用的畫眉色料，是代表美眉的色彩。

《說文解字》說：「黱，畫眉墨也。」黱是黛的俗字。黛色則出自一種原產自西域，對皮膚有染色作用的礦物——黛石，自六朝（四二○—五八一）起又稱青石。；清人段玉裁注《通俗文》曰：「染青石謂之點黛」。中東的古埃及人不分男女，均用墨綠色的黛石細描眼線，其目的是增加臉部輪廓的立體美感。而中國古代婦女以石墨或黛石畫眉增添艷麗美感的歷史，可上溯至春秋時代（西元前七七○—前四七六），方法是將眉毛修剪過後，再以青石做的眉筆補畫上美麗的眉型。

現代人稱雙眸為「靈魂之窗」，中國古人則視雙眉為「七情之虹」，可以因其不同型態而產生各種令人憐愛的神情與媚態，而且不同朝代所流行的眉型也大相逕庭，像蛾眉、柳葉眉以及新月眉等等。《詩經·碩人》中的「螓首蛾眉，巧笑倩兮，美目盼兮」，就是二千多年前的美眉標準。

271 / 270

100 黛色

C40 M0 Y20 K75

左　韓熙載夜宴圖（局部）絹本　南唐　顧閎中
右　簪花仕女圖（局部）絹本　唐　周昉

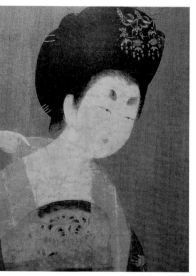

黛色

黛色為礦石顏料色名，呈天然的青黑色，是中國千百年來女子美妝時最愛使用的畫眉色料，是代表美眉的色彩。

《說文解字》說：「黱，畫眉墨也。」黱是黛的俗字。黛色則出自一種原產自西域，對皮膚有染色作用的礦物——黛石，自六朝（四二○—五八一）起又稱青石。；清人段玉裁注《通俗文》曰：「染青石謂之點黛」。中東的古埃及人不分男女，均用墨綠色的黛石細描眼線，其目的是增加臉部輪廓的立體美感。而中國古代婦女以石墨或黛石畫眉增添艷麗美感的歷史，可上溯至春秋時代（西元前七七○—前四七六），方法是將眉毛修剪過後，再以青石做的眉筆補畫上美麗的眉型。

現代人稱雙眸為「靈魂之窗」，中國古人則視雙眉為「七情之虹」，可以因其不同型態而產生各種令人憐愛的神情與媚態，而且不同朝代所流行的眉型也大相逕庭，像蛾眉、柳葉眉以及新月眉等等。《詩經·碩人》中的「螓首蛾眉，巧笑倩兮，美目盼兮」，就是二千多年前的美眉標準。

黑

新疆天山天池

黛眉在秦朝流行細而長的眉型；從漢代開始，當時的女子喜歡把原來的眉毛全部剃掉，再用青石勾勒出適合自己臉蛋的眉型，好讓容顏更出眾，更嫵媚動人。而柳葉眉是風行千百年、歷久不衰的眉姿。

用黛石飾眉的風氣到了隋代（五八一—六一八）更掀起了高潮，因為隋煬帝為討好愛妃吳絳，特別從西域波斯國引進了每顆價值十金的畫眉礦石：螺子黛，結果宮中眾妃嬪無不爭相使用這種貴重的舶來品。到了唐代，有畫眉癖好的唐玄宗（在位時間：七一二—七五六）更特別命畫師繪畫「十眉圖」，以作為宮中妃嬪的飾眉天書。

在唐人的詩詞中，黛色又代表大自然的濃綠景色，像杜甫的〈古柏行〉即云：「雙皮溜雨四十圍，黛色參天二千尺」，詩中的黛色是指雨中高大的老柏樹濃青鬱陰的顏色；而王維的「千里橫黛色，數峰出雲間」（《崔濮陽兄季重前山興》），則是描寫遠眺雲霧中的群山與綠林橫抹的寬廣視野。

重要參考資料／推薦閱讀

1. 《中國歷代服飾史》袁杰英編著／高等教育出版社，1994年。

2. 《唐代的外來文明》【美】愛德華・謝弗著，吳玉貴譯／陝西師範大學出版社，2005年。

3. 《洗盡鉛華，服飾文化與成語》朱瑞玟主篇／首都師範大學出版社，2006年。

4. 《衣錦行》林淑心著／台灣國立博物館出版，1995年。

5. 《中國服飾文化》王維堤著／上海古籍出版社，2009年。

6. 《礦物色使用手冊》王雄飛、俞旅葵合著／人民美術出版社，2005年。

7. 《色之手帖》永田泰弘監修／日本小學館出版，2004年。

8. 《中國科技史概論》何丙郁、何冠彪合著／香港中華書局，1983年。

9. 《風入羅衣》莊秋水著／文匯出版社，2009年。

10.《華服美蘊》馬大勇編著／文物出版社，2009年。

11.《中國工藝美術史》田自秉著／東方出版中心，1985年。

12.《花的麗情抱語》上、下，鹽城花績命齋主人左武章撰／出版，2000年。

13.《長江流域服飾文化》劉玉堂、張碩合著／湖北教育出版社，2005年。

14.《中國明代科技史》汪前進著／人民出版社，1994年。

色名索引

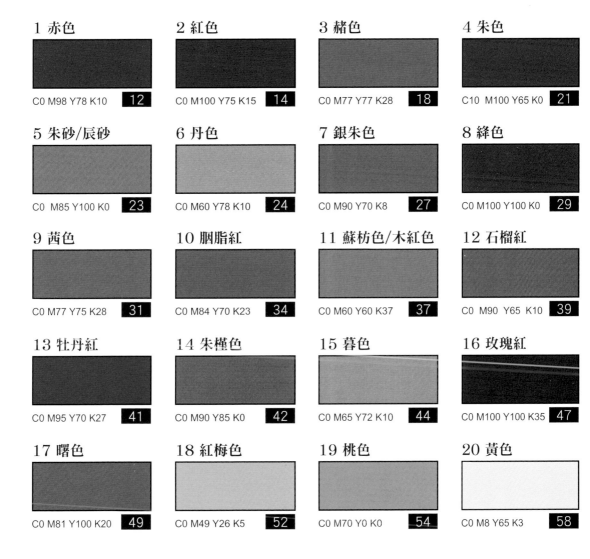

1 赤色
C0 M98 Y78 K10　12

2 紅色
C0 M100 Y75 K15　14

3 赭色
C0 M77 Y77 K28　18

4 朱色
C10 M100 Y65 K0　21

5 朱砂/辰砂
C0 M85 Y100 K0　23

6 丹色
C0 M60 Y78 K10　24

7 銀朱色
C0 M90 Y70 K8　27

8 絳色
C0 M100 Y100 K0　29

9 茜色
C0 M77 Y75 K28　31

10 胭脂紅
C0 M84 Y70 K23　34

11 蘇枋色/木紅色
C0 M60 Y60 K37　37

12 石榴紅
C0 M90 Y65 K10　39

13 牡丹紅
C0 M95 Y70 K27　41

14 朱槿色
C0 M90 Y85 K0　42

15 暮色
C0 M65 Y72 K10　44

16 玫瑰紅
C0 M100 Y100 K35　47

17 曙色
C0 M81 Y100 K20　49

18 紅梅色
C0 M49 Y26 K5　52

19 桃色
C0 M70 Y0 K0　54

20 黃色
C0 M8 Y65 K3　58

21 土黃色
C0 M25 Y67 K23　62

22 梔子色
C0 M16 Y71 K0　65

23 檗黃色
C3 M0 Y65 K0　67

24 柘黃
C0 M48 Y85 K0　70

25 明黃
C0 M3 Y80 K0　72

26 雌黃
C0 M35 Y72 K0　74

27 鉛黃/密陀僧
C0 M50 Y70 K5　75

28 琉璃黃
C0 M18 Y99 K9　77

29 藤黃
C0 M22 Y90 K2　79

30 鵝黃
C0 M25 Y100 K2　80

31 緗色
C5 M0 Y65 K0　83

32 萱草色
C0 M52 Y95 K0　84

33 琥珀色
C0 M36 Y70 K24　86

34 金黃色
C0 M15 Y92 K10　88

35 藍色
C90 M90 Y0 K2　92

36 靛藍
C80 M60 Y0 K50　96

37 吳須色
C90 M75 Y0 K0　98

38 青花藍/蘇麻離青
C80 M55 Y0 K30　99

39 湛藍
C100 M5 Y0 K5　101

40 群青色
C97 M69 Y0 K26　105

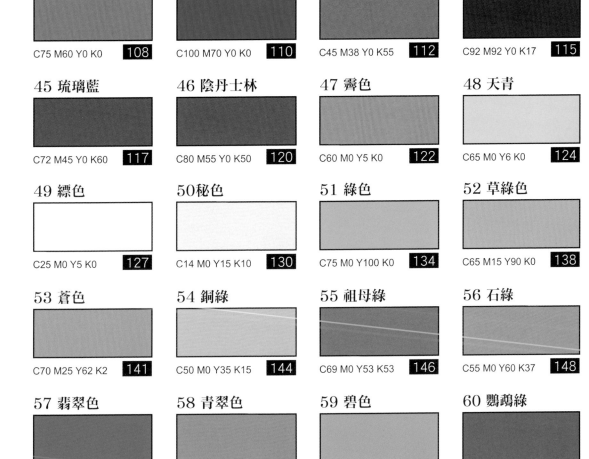

41 石青色
C75 M60 Y0 K0　108

42 景泰藍
C100 M70 Y0 K0　110

43 紺色
C45 M38 Y0 K55　112

44 孔雀藍
C92 M92 Y0 K17　115

45 琉璃藍
C72 M45 Y0 K60　117

46 陰丹士林
C80 M55 Y0 K50　120

47 霽色
C60 M0 Y5 K0　122

48 天青
C65 M0 Y6 K0　124

49 縹色
C25 M0 Y5 K0　127

50 秘色
C14 M0 Y15 K10　130

51 綠色
C75 M0 Y100 K0　134

52 草綠色
C65 M15 Y90 K0　138

53 蒼色
C70 M25 Y62 K2　141

54 銅綠
C50 M0 Y35 K15　144

55 祖母綠
C69 M0 Y53 K53　146

56 石綠
C55 M0 Y60 K37　148

57 翡翠色
C98 M0 Y38 K49　150

58 青翠色
C67 M0 Y35 K37　152

59 碧色
C90 M0 Y55 K0　154

60 鸚鵡綠
C80 M0 Y73 K56　156

61 柳色	62 蔥綠	63 竹青色	64 豆綠
C45 M0 Y90 K28 **159**	C40 M0 Y62 K8 **161**	C60 M26 Y84 K0 **163**	C45 M0 Y85 K5 **165**

65 艾綠	66 紫色	67 葡萄色	68 茄子色
C36 M30 Y85 K10 **167**	C60 M70 Y0 K0 **172**	C75 M90 Y45 K10 **177**	C70 M90 Y35 K10 **180**

69 紫砂色	70 紫藤色	71 青蓮色	72 藕合色
C42 M78 Y82 K50 **182**	C8 M17 Y0 K22 **183**	C21 M67 Y0 K10 **185**	C0 M22 Y25 K0 **187**

73 褐色	74 醬色	75 茶色	76 玳瑁色
C0 M68 Y100 K53 **190**	C70 M75 Y72 K50 **194**	C45 M90 Y99 K15 **197**	C0 M65 Y50 K60 **199**

77 棕色	78 香色	79 黃櫨色	80 白色
C0 M55 Y60 K50 **201**	C20 M30 Y95 K0 **204**	C0 M48 Y100 K34 **206**	C0 M0 Y0 K0 **210**

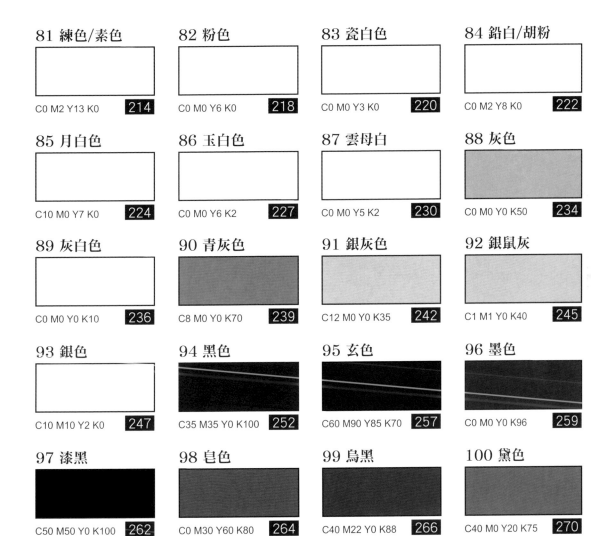

81 練色/素色
C0 M2 Y13 K0　214

82 粉色
C0 M0 Y6 K0　218

83 瓷白色
C0 M0 Y3 K0　220

84 鉛白/胡粉
C0 M2 Y8 K0　222

85 月白色
C10 M0 Y7 K0　224

86 玉白色
C0 M0 Y6 K2　227

87 雲母白
C0 M0 Y5 K2　230

88 灰色
C0 M0 Y0 K50　234

89 灰白色
C0 M0 Y0 K10　236

90 青灰色
C8 M0 Y0 K70　239

91 銀灰色
C12 M0 Y0 K35　242

92 銀鼠灰
C1 M1 Y0 K40　245

93 銀色
C10 M10 Y2 K0　247

94 黑色
C35 M35 Y0 K100　252

95 玄色
C60 M90 Y85 K70　257

96 墨色
C0 M0 Y0 K96　259

97 漆黑
C50 M50 Y0 K100　262

98 皂色
C0 M30 Y60 K80　264

99 烏黑
C40 M22 Y0 K88　266

100 黛色
C40 M0 Y20 K75　270

中國顏色

2011年12月初版　　　　　　　　　　　　　　　　　　定價：新臺幣550元
2020年1月初版第六刷
有著作權‧翻印必究
Printed in Taiwan.

編　　　撰	黃	仁	達
攝　　　影	黃	仁	達
叢 書 主 編	林	芳	瑜
編　　　輯	林	亞	萱
校　　　對	呂	佳	真
視 覺 指 導	黃	仁	達
整 體 設 計	張	福	海
內 文 排 版	林	淑	慧
編 輯 主 任	陳	逸	華

出　版　者	聯經出版事業股份有限公司
地　　　址	新北市汐止區大同路一段369號1樓
編 輯 部 地 址	新北市汐止區大同路一段369號1樓
叢 書 主 編 電 話	(0 2) 8 6 9 2 5 5 8 8 轉 5 3 1 8
台 北 聯 經 書 房	台 北 市 新 生 南 路 三 段 9 4 號
電　　話	(0 2) 2 3 6 2 0 3 0 8
台 中 分 公 司	台 中 市 北 區 崇 德 路 一 段 1 9 8 號
暨 門 市 電 話	(0 4) 2 2 3 1 2 0 2 3
郵 政 劃 撥 帳 戶	第 0 1 0 0 5 5 9 - 3 號
郵 撥 電 話	(0 2) 2 3 6 2 0 3 0 8
印　刷　者	文 聯 彩 色 製 版 印 刷 有 限 公 司
總　經　銷	聯 合 發 行 股 份 有 限 公 司
發　行　所	新北市新店區寶橋路235巷6弄6號2F
電　話	(0 2) 2 9 1 7 8 0 2 2

總 編 輯	胡	金	倫
總 經 理	陳	芝	宇
社　　長	羅	國	俊
發 行 人	林	載	爵

行政院新聞局出版事業登記證局版臺業字第0130號

本書如有缺頁，破損，倒裝請寄回台北聯經書房更換。ISBN　978-957-08-3927-2 (軟皮精裝)
聯經網址 http://www.linkingbooks.com.tw
電子信箱 e-mail:linking@udngroup.com

國家圖書館出版品預行編目資料

中國顏色/黃仁達編撰．攝影．初版．
新北市．聯經．2011年12月（民100年）．
280面．17×23公分
ISBN　978-957-08-3927-2（軟皮精裝）
[2020年1月初版第六刷]

1.色彩學　2.顏色

963　　　　　　　　　　100023542